U0031344

故宮收藏

Collections of the Palace Museum

鐘錶 Timepieces

你應該知道的200件

北京故宮博物院——編

關雪玲——主編

藝術家出版社

Artist Publishing Co.

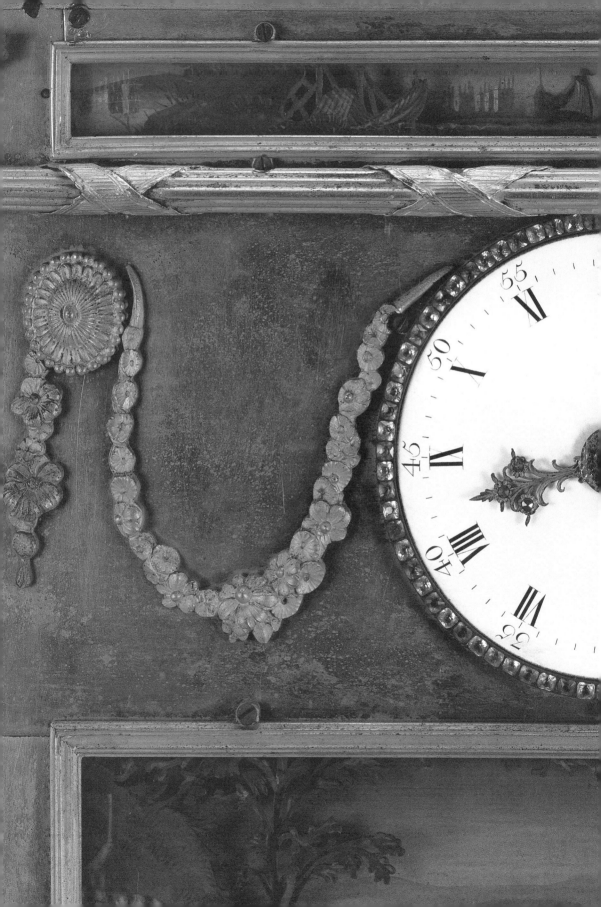

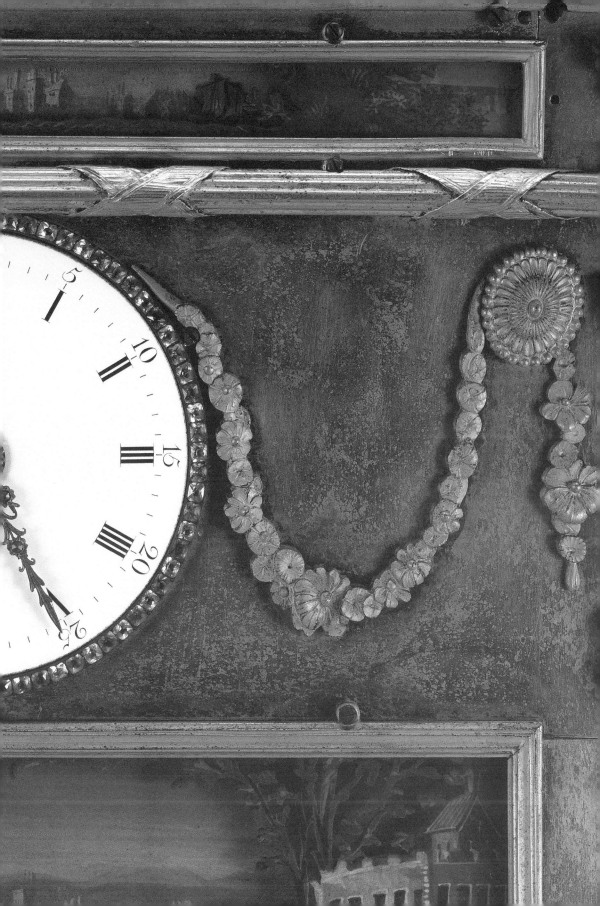

目 錄

英 國 89

法 國　229

瑞士 267

前言 | 郭福祥

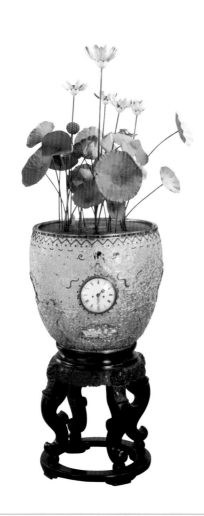

　　故宮博物院的鐘錶收藏是在明清兩代皇宮收藏的基礎上建立起來的，包括近三百年以來東方和西方各國的作品，在世界鐘錶收藏中佔有極其重要的地位。

　　明清間蔚為壯觀的中西文化交流大潮的湧現，是以宗教文化為先導，由耶穌會傳教士科技傳教的策略促成的。早期傳教士進入中國的歷程充滿了坎坷。耶穌會東方傳教的先驅沙勿略（Francis Xavier）一直尋找機會進入中國，他曾幾次往返於南中國海，但最終壯志未酬，於1552年客死在中國大陸近海的上川島。1553年葡人入居澳門，十年後首批耶穌會傳教士抵達此地，但仍無法進入中國內地。如何打開中國的大門，令傳教士們大傷腦筋。

　　鐘錶的奇思巧製對人們的吸引力是巨大的，耶穌會傳教士們發現中國人對鐘錶等西洋奇器同樣充滿好奇和興趣，這種奇特的機器不通過人力就可以按時敲響報時，令人匪夷所思。正因為如此，鐘錶也就成了傳教士疏通關係尋找進入內地機會的當然之選。在傳教士的禮品中，鐘錶往往是不可或缺的。通過贈送，演示鐘錶，傳教士便非常容易地與中國文人和官僚進行更深一層的精神交流，打動他們，為傳教之路開啟方便之門。

　　1580年，中國傳教事業的開拓者義大利人羅明堅獲得了一個可利用的機會，跟隨葡萄牙商人到廣州進行貿易。在為期三個月的交易當中，羅明堅依靠掌握的有限漢語，與中國官員和文人廣泛接觸，通過贈送西洋物品，贏得了他們的好感。據他講：其中「有一位武官和我特別親近，並且極願意領我到朝廷去，我們認識的動機是由於一架我送給他的鐘錶的介紹。」同時，他還送禮物給當時的海道副使，從而在他逗留廣州的三個月中能夠居住在

特意為屬國朝貢準備的館邸中，有機會進行傳教活動。傳教士送給廣州官員的禮品在當時的中國人那裡掀起了不小的波動，其新奇引起了他們的注意，成為傳教士打通關節的重要手段。

　　1582年，兩廣總督陳瑞以了解到澳門的主教和市長是外國商人們的管理者為藉口，讓他們到當時總督府的所在地肇慶去接受訓示。為了使陳瑞不干涉貿易活動，並允許傳教士在大陸上建立一個永久居留地，澳門當局派出了會講漢語的羅明堅代表主教，檢查官帕涅拉（Mattia Penella）代表市長，攜帶價值千金的玻璃、三稜鏡及其他在中國稀罕的物品來到肇慶。陳瑞見到這些西洋珍品，態度馬上變得緩和起來，答應可以將澳門的現狀維持下去。對於禮品，他講不能白白接受，一切須按值付價。他通過翻譯一一詢問了禮品的價錢，並當著下人的面將銀子付給羅明堅他們。但他又偷偷派人傳信，讓他們用那筆銀子購買西洋珍品給他送來。8月，帕涅拉帶著陳瑞所要的東西又一次來到肇慶，羅明堅由於發高燒，不能同行，就托帕涅拉給他帶了幾件禮品。恰巧此時，根據羅明堅的請求，利瑪竇奉命攜帶著從印度得到的自鳴鐘來到澳門。於是，羅明堅又讓帕涅拉轉告陳瑞說神父原打算要親自送給他一件漂亮的用銅製成的機械小玩意兒，不用碰它就能報時。陳瑞一聽說到鐘錶，就變得很感興趣。一再叮囑帕涅拉，讓羅明堅無論如何病一好立刻就來見他，來時務必將時鐘帶上。羅明堅很長一段時間內未能康復，陳瑞又給他寫了一封信，要他勿忘攜帶時鐘到肇慶，並送來了路照，以保證羅明堅的旅行安全。12月18日，羅明堅和另外一位傳教士巴范濟攜帶鐘錶和玻璃三稜鏡從澳門啟程，27日深夜抵達肇慶。去掉包裝，擰緊發條後，時鐘開始擺

動，自動鳴時。聽著時鐘的聲音，看著三稜鏡發出的魔術般的光彩，陳瑞非常高興。

在以後的時日中，經過傳教士尤其是利瑪竇的傾力周旋，肇慶知府王泮終於許可為傳教士提供一塊土地。1583年，他們在肇慶城外崇禧塔附近建造了一處教堂，成為西洋傳教士在內地的第一個立足之地。為了引起人們的注意，利瑪竇特意在室內陳列了歐式用品。正面牆上還掛上鐘錶，這只鐘錶就像一個活物自走自鳴，自然而然受到了人們的珍視。當地人士紛紛前來觀賞，轟動一時，傳教士們一夜之間聲名鵲起。以後，伴隨著傳教士在中國內地傳教的歷程，鐘錶也慢慢傳播開來。如1589年夏天，利瑪竇從肇慶移居韶州，西洋奇物同樣引起了轟動。「因為我們是外國人，而且是經過三年旅行長途跋涉遠道而來的外國人，這在中國是聞所未聞的事情。況且我們這裡還有許多離奇古怪的東西，這也是吸引他們的一個重要原因。像一些精巧的玻璃製品啦，耶穌會長送給我們的那些大大小小製作精美的鐘錶啦，還有許多優秀的繪畫作品和雕刻作品等，對於這裡的每一樣東西，中國人都為之驚歎。」即使十多年以後，利瑪竇來到南京，和其他地方一樣，人們對他帶來的鐘錶、三稜鏡等仍舊感到非常好奇。依靠這些精緻的鐘錶及其他奇器，加之他的學識，利瑪竇等西洋傳教士漸漸成為中國文人中的名人，受到他們的禮敬。

西洋傳教士終於打開了中國的大門，這期間鐘錶扮演了十分重要的角色。

對於傳教士來說，只獲得地方官員和一般民眾的認同，對整個傳教事業是遠遠不夠的。在極度集權的中國，要想使基督信仰在全國範圍內立足，必須與最高統治者皇帝進行接觸，並力促其接受這種信仰，至少可以通過他的權威為傳教事業打開一路綠燈。因此，一旦他們踏上中國的土地，就會進一步把目標鎖定在皇帝身上，為此他們進行了不懈的努力。有意思的是，在傳教士們敲開皇宮大門這一關鍵步驟中，仍然是鐘錶發揮了巨大作用，扮演了重要角色。

早在1598年，利瑪竇就曾到過北京，試嘗把禮品送給皇帝，並在北京傳

教。未果後於當年冬天撤回南方。兩年以後的1600年5月，利氏帶著龐迪我神父又以「進貢」的名義再次北上奔赴北京，並通過各種關係成功地將貢品送到了當時的萬曆帝面前。在利瑪竇所進的貢品中，最令萬曆帝感興趣的就是自鳴鐘，計有大小兩座。當萬曆帝第一次看見那座較大的鐘時，鐘還沒有調好，到時不響。於是他命令立刻宣召利瑪竇等進宮調試。當利瑪竇被領到內院第二道宮牆時，一大群人正在圍看擺在那裡的自鳴鐘。皇帝派了一位學識淵博的太監接待他們，利瑪竇告訴管事的太監，這些鐘是一些非常聰明的工匠創製的，不需要任何人的幫助就能日夜指明時間，並有鈴鐺自動報時，指針指示不同的時間。還說要操作這些鐘並不難，兩三天就可以學會。聽了太監的匯報，萬曆帝欽定欽天監的四名太監去跟利瑪竇學習鐘錶技術，並讓他們三天內將大鐘調好。在以後的三天裡，利瑪竇不分晝夜地給太監們解釋自鳴鐘的原理和使用方法，想方設法造出當時漢語裡還沒有的詞語使太監們很容易地理解他的講解。太監們學習也很刻苦，為了防止出差錯，他們一字不漏地把利瑪竇的解說用漢語記錄下來，很快便能自如地進行調試。三天還沒有到，萬曆帝就迫不及待地命令把鐘搬進去。看著指針的走動，聽著「滴答」的聲音，萬曆帝非常高興，對太監和利瑪竇給予了獎賞。

這兩架自鳴鐘是皇宮中擁有的最早的近代機械鐘錶。從那個時候起，把玩品味造型各異的自鳴鐘錶成為中國帝王的一種新時尚，稱它為西方傳教士打開中國宮廷的敲門磚，是一點也不過分的。這兩架自鳴鐘就是以後皇宮收藏、製作自鳴鐘的源頭。

對於皇帝們而言，鐘錶既是計時器，又是陳

設品；既是高檔實用器物，又是精美的藝術傑作，故千方百計搜求網羅。受其影響，各種各樣的鐘錶通過眾多途徑匯聚於皇宮。

　　清宮所藏的鐘錶，有相當一部分是由宮中製造的。具體負責這項工作的是下設在養心殿造辦處的做鐘處。早在康熙年間，就在內廷設置了自鳴鐘處，學習西洋鐘錶的機械原理，修理遺留下來的廢舊鐘錶。遇到慶典，還可製造鐘錶進獻。做鐘處便脫胎於自鳴鐘處。乾隆時期發展成為專門作坊並達到鼎盛。遵照皇帝旨意製造各種計時器以滿足宮中之需要，是做鐘處匠役最重要的任務。一般先由皇帝提出基本意向和具體要求，或由內務府大臣依據成例奏請，工匠據此進行設計，批准後照樣製作。對於做鐘處工作，皇帝們經常參與和干涉，甚至於某些具體的細節都不放過。從鐘錶樣式的設計到製作所用的材料，都要經過他們的修改和批准。大量的清宮檔案為我們研究清帝對清宮鐘錶製作的影響提供了直接的證據。

　　隨著清代對外交往的擴大，不斷有外國使團到中國。在選擇送給皇帝的禮品時，往往頗費心思，這方面最為典型的當為乾隆時的馬戛爾尼使團。在介紹禮品的檔中他這樣寫道：「如果贈送一些只能滿足一時好奇心的時髦小玩意兒，那是有失禮貌的。因此，英王陛下決定挑選一些能顯示歐洲先進的科學技術，並能給皇帝陛下的崇高思想以新啟迪的物品。」而鐘錶既能代表當時的技術水準，又能引起皇帝的興趣和注意力，故往往成為禮品的首選之物。這方面

尤以俄國最具典型性。據不完全的統計，只在
康熙和雍正時期，俄國使團送給皇帝的鐘錶就
達二十多件。這些鐘錶都直接進入清宮，成為
宮中鐘錶收藏的重要組成部分。

　　每到重大節日或帝后的壽辰，各地官員
都要進錶納貢以示祝賀，所貢物品以地方的土
特產品居多，當然也少不了所謂的祥瑞之物、
奇巧之器。清代向皇帝進貢鐘錶者主要是廣
東、福建兩省官員。兩省均為清代重要的對外
貿易窗口，經過貿易獲得的西洋物品如鐘錶、
儀器、玩具等不時送往北京，進獻皇帝。同
時，南方各地尤其是廣東對西洋物品的仿製越
來越多，其中的精品也被地方官員用做貢品。
皇帝們對進貢的鐘錶要求非常嚴格，尤其是乾
隆皇帝，對於所進適合其口味，款樣形式俱佳
的鐘錶，總是來者不拒，有進必收。否則就會
受到嚴厲申飭，如「李質穎辦進年貢內洋水法
自行人物四面樂鐘一對，樣款形式俱不好。兼
之齒輪又兼四等，著傳與粵海關監督，嗣後辦
進洋鐘或大或小俱要好樣款，似此等粗糙洋鐘
不必呈進。」此種情況之下，各地官員肯定會
把最好的鐘錶進獻給皇帝，以博取其歡心。

　　宮中鐘錶另一個重要來源就是由內府設
在各地的採辦機構採購的。和進貢的鐘錶一
樣，廣州仍然是中西鐘錶貿易的最為重要的通
道。據記載，西洋商人將鐘錶運到中國的廣東
售賣始於康熙時期，到乾隆時，中西鐘錶貿易
量驟然增多。馬戛爾尼使團到中國時曾有過
如下結論：「中國人的民族感情總無法否認
和抵抗舒服方便的實際感覺。如同鐘錶和布
匹一樣，將來英國馬車也將在中國是一大宗

商品。」說明當時中英間鐘錶的貿易量是相當大的。清代的檔案也可以進一步說明這一點，據乾隆五十六年（1791年）粵海關的行文稱，當年由粵海關進口的大小自鳴鐘、時辰錶及嵌錶鼻煙盒等項共計一〇二五件。這種結果與皇帝對鐘錶的喜好有著直接的關係。在這些成交鐘錶中，許多精緻之作被當時總理外貿的粵海關監督及兩廣總督、廣東巡撫等官員不惜重金購得，然後輾轉進入內廷，而其中相當一部分資金是從內庫中來的。

通過以上途徑，大量精美的鐘錶源源不斷地進到皇宮中，使皇宮及皇家園囿成為鐘錶最集中的典藏地，皇帝成為擁有鐘錶最多的收藏者。

17、18世紀是中國封建社會的鼎盛時期。社會穩定，財富空前積累，為追求奢侈生活、講求享受提供了條件。巨大的財富，有相當部分用於奢侈品的消費。鐘錶由於其精巧的設計、奇特的功能、美觀和名貴的裝飾成為奢侈品的代表，當時的各個階層對其有著強烈的好奇心和佔有慾，皇帝們自然也不例外。正由於此，使清宮鐘錶收藏形成了鮮明的特色。

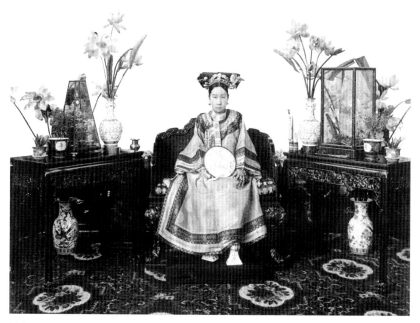

慈禧照片左側桌上陳設為英國鐘錶

皇帝們對奇器的追求決定了宮中鐘錶收藏頗具觀賞性。如前所述，清代皇帝，尤其是乾隆帝對鐘錶的評價是以新奇為第一標準的。在大量的清宮檔案中，不止一次記載乾隆要求大臣進獻樣款形式俱好的鐘錶。這裡的樣款形式即指鐘錶上的各種機械變動裝置，如指日捧牌、奏樂、翻水、走人、拳戲、浴鵞、行船，以及現太陰盈虛，變名葩開謝等，自然界的各種運動現象幾乎無所不包。乾隆對這些奇巧之物的迷戀達到了少有的程度，以致於以鐘錶師資格被召入京的西洋人汪達洪都得出了「蓋皇帝所需者為奇巧機器，而非鐘錶」的結論。清宮遺留下來的鐘錶大部分都帶有各種機械玩意，有的甚至喧賓奪主，把鐘錶的計時功能擠到極其次要的地位，應該說這不是偶然的。

皇帝們對鐘錶製作的參與決定了清宮鐘錶具有相當高超的工藝水準。大臣進獻或皇宮中製作的鐘錶，其最後的驗收者是皇帝本人。而皇帝們對鐘錶活計的要求又是相當苛刻的，在清宮檔案中，經常有因為所進貢品不合皇帝口味而被駁回或因活計的粗陋而受到申飭的記載。在這種情況下，無論是進鐘的人，還是做鐘的人都必須一絲不苟，每個工序都要配以最優秀的工匠。鐘錶上的鏨、雕、嵌、鑲、鍍諸工種都要經過通力合作方能完成，因此，清宮收藏的鐘錶件件都是精品。精湛的工藝水準在清宮收藏的鐘錶上得到了充分體現。

毫不吝惜地投入決定了清宮鐘錶用料貴重講究，具有富麗的皇家氣派。皇帝們為搜羅和製作鐘錶是從來不惜花大價錢的。如傳諭置辦貢品的官員：「似此樣好看者多覓幾件，再

有大而好者，亦覓幾件，不必惜價。」從而為清宮鐘錶的收藏和製作提供了雄厚的經濟基礎和物質條件。現存清宮鐘錶大多都用料考究，有的表面嵌有珍珠、鑽石、玉及其它寶石，尤其是造辦處的御製鐘，外表多用珍貴的紫檀木雕刻成樓、台、亭、榭、塔等建築式樣，給人一種莊重典雅的感覺。

鐘錶製作技術的不斷完善從來都不是孤立進行的，需要天文、機械、物理、金屬冶煉等多種學科的發明成果作為知識保障和技術支持，明清宮廷中的鐘錶正是人類鐘錶史上顛峰時期的輝煌之作，通過這些鐘錶，我們可以瞭解當時鐘錶製作及其相關領域的發展水準。在明清兩代皇宮所收藏的科學儀器中，鐘錶是科技含量相當高的一個門類。

故宮博物院所藏鐘錶大多設計獨特，造型別緻，製作一絲不苟，精益求精，往往集雕刻、鑲嵌等多種工藝於一身，具有相當高的工藝水準，顯示出不同國家、不同地區、不同時期鮮明的風格特點，是研究明清中國工藝美術和西方造型藝術的重要資料。

鐘錶自傳入中國始，就扮演了一種非同尋常的角色，成為東西方之間相互瞭解的媒介，交往的工具。從早期傳教士帶給中國人的驚奇到贏得中國人的認同，從在中國內地取得居留權到打開中國皇宮的大門，從私人交際攜帶的禮物到國家使團送給皇帝的珍貴禮品，從皇室用品的採辦到中西間的貿易活動，其間都能看到鐘錶的影子，鐘錶已經不單單是實用的計時工具，更是文化交流和傳播的使者，其光彩奪目的表像，背後隱含著更深層次的文化內涵。

中國

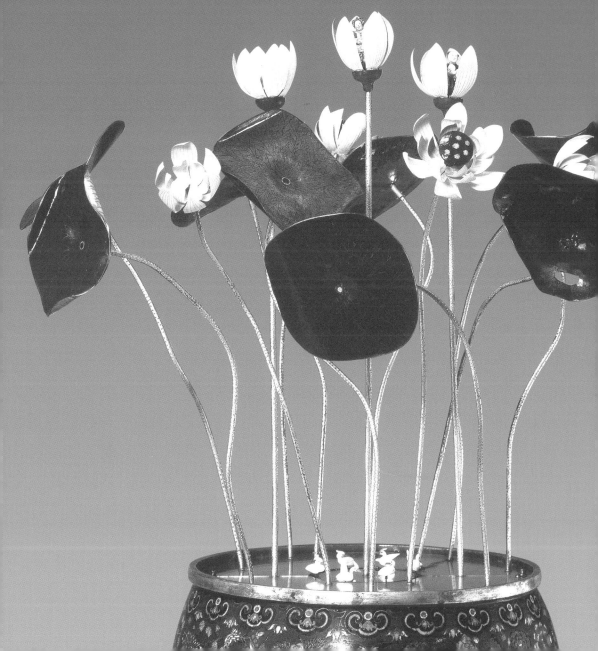

經歷了明末清初對西洋機械鐘錶的豔羨、單純仿製之後，中國機械鐘錶進入了自主製造時期。此時期，從中央到地方出現了幾個生產中心，進行著具有各自特色的鐘錶製造。清宮造辦處做鐘處所造的御製鐘，廣州生產的廣鐘是其中兩個較有特色的品種，也是故宮博物院所藏鐘錶中數量最多的兩類國產鐘錶。

做鐘處是負責清宮鐘錶製作的專門機構，至乾隆時期達到鼎盛，遵照皇帝旨意製造各種計時器是其最重要的任務。一般先由皇帝提出基本意向和具體要求，或由內務府大臣依據成例奏請，工匠據此進行設計，批准後照樣製作。做鐘處所做的御製鐘種類很多，如更鐘、迎手鐘、冠架鐘、風扇鐘等都具有鮮明的宮廷特色。現在我們所見到的御製鐘都是乾隆時期製造的，多以木結構為主體，所用木料主要有珍貴的紫檀木，兼有花梨木、杉木等，造型為亭、台、樓、閣、寶塔等，給人以莊重肅穆之感。有的鐘簡直就是宮殿建築的縮微，連斗拱、欄杆、柱頭，乃至屋脊上的吻獸也悉數做出，極為精細。御製鐘的鐘盤也很有特色，多有「乾隆年製」款，尤其是銅胎黃地彩繪花卉紋畫琺瑯鐘盤，顯示出御製鐘的華貴與典雅。

廣州是中國最早接觸自鳴鐘的地方。其鐘錶製造起步也很早，並成為我國生產自鳴鐘的重要基地。在清代，廣鐘一直是廣東地方官員向皇帝進貢的物品之一。廣東官員每年都要向宮中進獻幾件廣鐘，使清宮成為廣州鐘錶最集中的典藏地。由於廣州鐘錶大多是為皇宮生產的進貢品，從創意到設計都必須新穎、奇特，又要符合帝王們的心理，故而在製作時可謂精益求精，件件都是難得的精品。從清宮現存的廣鐘藏品來看，廣州鐘錶具有非常濃郁的民族和地方特色。其整體外型多為房屋、亭、台、樓、閣等建築造型，或者做成葫蘆、盆、瓶等具有吉祥含義的器物形狀。內部機械結構也相當複雜，除了通常歐洲鐘錶所具備的走時、報時、奏樂系統外，還有各種變幻多樣的玩意裝置。這些玩意或者以文字對聯形式表達祝願，由人持握展開，如「福壽齊天」、「萬壽無疆」、「時和世泰」、「人壽年豐」等；或者以特定的景物搭配，使其具有吉祥祝福的意義。如以三羊寓意「三陽開泰」，以靈芝、仙鶴、鹿、佛手寓意「福祿長壽」等，這些都是中國所特有的。廣州鐘錶還有一個最突出的特點即其表面多是色彩鮮豔的各色琺瑯。這種琺瑯又稱廣琺瑯，透明，有黃、綠、藍等顏色。琺瑯上的裝飾花紋細密繁褥，很有規律，是其他地方的鐘錶所不具備的。（關雪玲）

1
木樓轉八仙塔式鐘

【乾隆時期】　清宮造辦處
高145公分　底最寬處52公分

◎塔為十三層。塔基座上圍玉石
欄杆，座正面有二針鐘，鐘盤上
有兩個上弦孔。機芯是二組盒裝
發條、塔輪、鏈條的動力源，帶
動走時、報時齒輪機械系統。鍍
金圓柱支撐塔身，塔每層內檐下
的走廊上站立八仙人物。八仙在
圓盤上，圓盤帶動八仙圍繞著圓
柱轉動。

◎上弦後啟動，在樂曲伴奏下，
八仙交錯轉動，也就是，奇數層
1、3、5、7、9、11、13順時針方
向轉，偶數層2、4、6、8、10、
12層則逆時針方向轉。

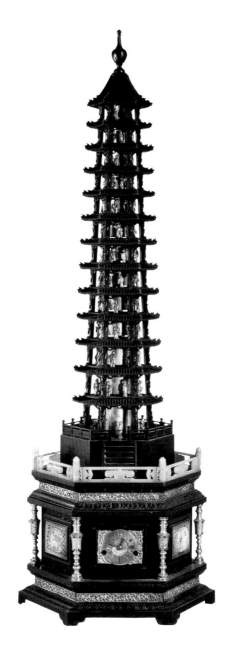

2
彩漆描金自開門
群仙祝壽樓閣式鐘

【乾隆時期】　清宮造辦處
高185公分　寬102公分　厚72公分

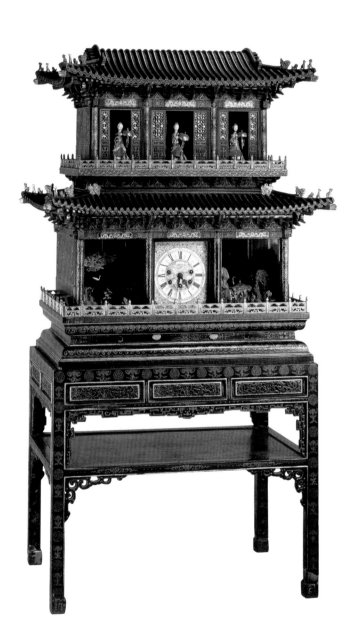

◎樓閣式，外形為古建築具體而微，欄杆、柱頭、屋脊上的吻獸均悉數做出。機械結構繁複，機芯由七盤盒裝發條、塔輪、鏈條組成動力源。機軸擒縱器。每逢3、6、9、12時，樓上三間門均開啟，三位持鐘碗人緩步移出，到指定位置後立定，左右兩邊的人分別敲鐘碗報時。

◎報時後，與報時系統相連的奏樂系統開始工作。在樂曲伴奏下，鐘盤左右兩組布景箱內的活動景觀運作。左景觀箱內，起伏的山巒間有傲立的仙鶴，漂浮在雲層間的仙人緩步由下向上升起，海水中忽現一洞，洞中升起樓閣一座，寓意「海屋添籌」。右景觀箱內，扶杖而立的老壽星正接受依次而過的八仙敬獻的寶物。八仙人物固定在一鐘轉盤上，循環往復而過，此景取意「群仙祝壽」。樂止，報時刻的敲鐘人退回門內，樓門關閉，一切活動停止。

◎據造辦處《活計檔》記載，此鐘乾隆八年由西洋機械師畫樣，乾隆帝認可後做鐘處製作，直到乾隆十四年才完成。

3

紫檀重檐樓閣式嵌琺瑯更鐘

【乾隆時期】　清宮造辦處
高150公分　寬70公分　厚70公分

◎重檐樓閣式鐘殼上嵌夔龍紋玉片，五蝠流雲琺瑯片。琺瑯鐘盤上的五個孔，分別是走時、報時、報刻、發更、打更五組齒輪系的上弦孔。鐘盤上方有兩個小盤，左邊是定更盤，右邊是節氣盤，通過上面指針的撥動來確定不同節氣更的起始時間。

◎此鐘白天走時、報時、報刻，當分針指向一刻時，鐘發出「叮噹」聲一遍，到四刻時，也就是正點，先「叮噹」聲四遍，然後再按鐘點發出聲響。夜間，與走時系統相連的更鐘系統開始工作。打更前先調好節氣盤和定更盤。由於一年之中不同節氣起更時間，更間長短都不同，為解決這一問題，便要通過定更盤和節氣盤發揮調節作用。每夜打更時，先打起更鐘一〇八響，接著定一更，敲鐘一響三遍，然後按各節氣不同日期更間應敲鐘的遍數每隔七分鐘打一響，按遍數敲完。接著定二更，敲鐘二響三遍，按更間應敲鐘的遍數每隔七分鐘打二響。依此類推，待五更，按遍數敲完，接著打一〇八響，為亮更鐘。亮更後再通過人工使打更的滾筒恢復原位，以便次晚照常工作。

◎這座鐘鐘殼製作精細，裝飾華美，機械系統複雜，是做鐘處鐘錶的代表作之一。

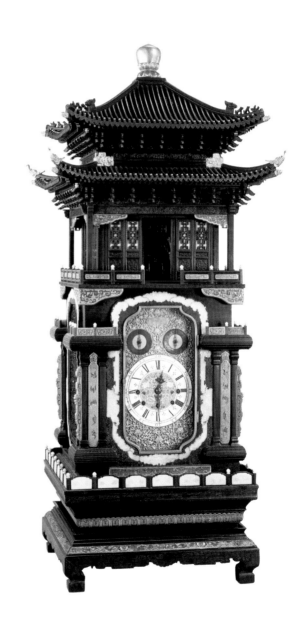

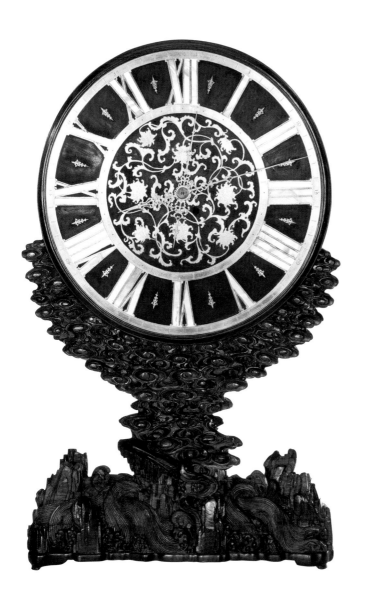

4
紅木套圓形雙面鐘
【乾隆時期】 清宮造辦處
高102公分 表徑58公分

◎海水江崖座上升起朵朵祥雲，
祥雲托起鐘盤。鐘盤兩面均有時
間刻度，指示時間的羅馬數字由
螺鈿鑲嵌而成。

5
銅鍍金轉八寶亭式鐘
【乾隆時期】　清宮造辦處
高50公分　寬23公分　厚17公分

銅鍍金嵌寶石重檐亭立在紫檀
須彌座上。英國造小錶嵌在亭子
頂端。上層屋檐上小鈴鐺製作精
細，蕾絲上有點翠「壽」字及雲
紋。亭內中間是梵文六字真言轉
經桶，經桶內裝滿經卷。圍繞經
桶是佛前供器——銅鍍金點翠
八寶，即輪、螺、傘、蓋、花、
罐、魚、腸。經桶和八寶下裝有
圓盤，可以轉動。

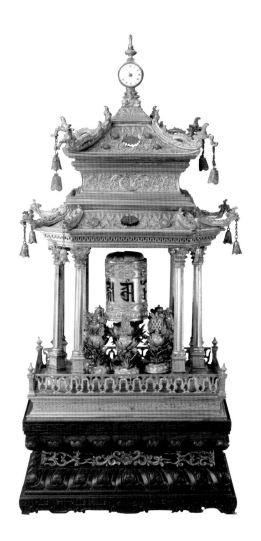

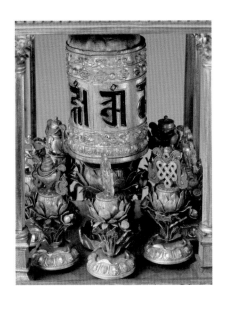

鐘樓為銅骨架木包鑲結構，鐘殼仿日本漆，在黑漆地上繪描金漆梅、竹、菊。打開樓閣門可見鐘盤。鐘盤具有明顯的乾隆御製更鐘特點，中圈是彩繪花草黃色琺瑯，上半部有描藍邊白琺瑯開光，其內是藍色楷書「乾隆年製」四字。表示時間的羅馬數字寫在白色琺瑯時刻環上。鐘頂鐘架中扣著三個銅鐘，每個銅鐘旁均附有小錘。每逢報刻時，與走時系統相連的繩索牽動下面的兩個錘子，相繼敲鐘，發出「叮噹」聲。當正點時，小錘則敲擊最上面的銅鐘，發出「噹」、「噹」聲。

6
黑漆描金木樓鐘
【乾隆時期】　清宮做鐘處
高70公分　寬49公分　厚33公分

7
銅鍍金冠架鐘
【乾隆時期】　清宮造辦處
高48公分　寬26公分　厚9公分

◎為冠架式，頂端有五個杯形柱。捲草紋包圍著銅鐘盤，鐘盤上方鑄「乾隆年製」款識。鐘盤上有走時、報時、報刻三組齒輪轉動系統的上弦孔。在鐘體的右側有一根繩子，欲知是幾時幾刻，只須拉動繩子，便有鐘聲報時、刻。

◎冠架鐘的特點是在鐘的頂端有幾個支撐點，便於把帽子扣在上面。古人把帽子稱為「冠」，故這種造型的鐘被稱為「冠架鐘」。

8
銅鍍金迎手鐘
【乾隆時期】　清宮做鐘處
高31公分　底36公分見方

◎鐘的造型是委角墩式，所鏨花紋精美別緻。正面安圓形鐘盤，其周圍嵌料石。其他三面飾以樂器圖形，下襯藍、綠色玻璃。音樂機械放置在內部，以盒裝發條、塔輪、鏈條為動力源，並裝有氣袋，氣袋連接一排金屬哨，氣體由氣袋一端流出衝激哨子，哨子發出不同聲音，奏出優美樂曲。此鐘啟動方式特別，用肘部壓迫頂部軟墊，墊下有一金屬觸杆即觸及機械開關，發出優美的樂聲，不聽時移開肘部即可。

◎迎手鐘，因其造型是仿寶座上起扶手作用的迎手形狀而得名。它是清宮造鐘錶中特殊的品種。

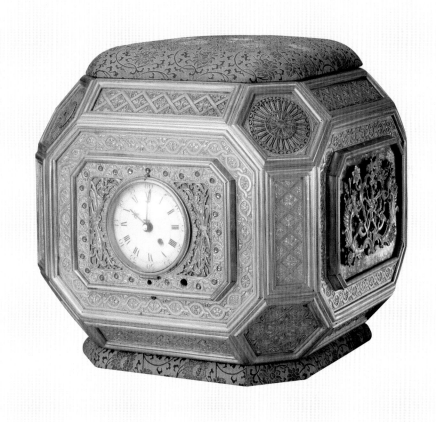

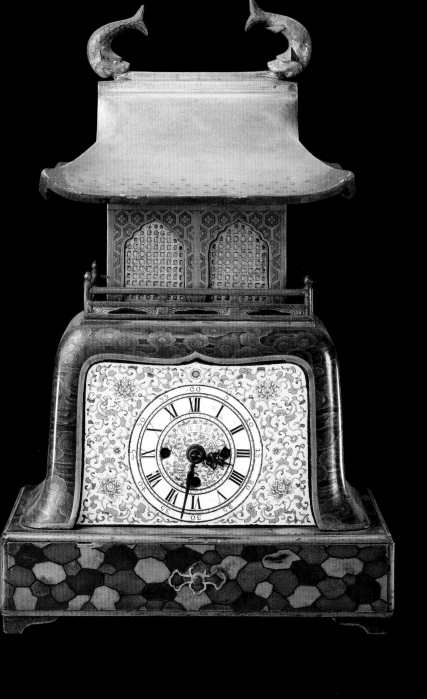

9
木質金漆樓閣鐘

【乾隆時期】　清宮造辦處
高36公分　寬23公分　厚16公分

◎鐘從造型到裝飾手法均仿照日本風格。鐘盤是典型乾隆御製鐘的式樣。鐘有走時、報時、報刻三套齒輪傳動系統，三套系統的上弦孔在鐘盤上。鐘的底座內有抽屜，抽屜內盛放乾隆帝《御制祈谷齋居詩》、《御制南郊齋居詩》、《御制常雩齋居詩》三個冊頁、三個手卷。

◎祈谷、南郊、常雩是在天壇舉行的大祀，從此可知這件鐘錶是乾隆帝到天壇舉行祭祀大禮時攜帶之物。

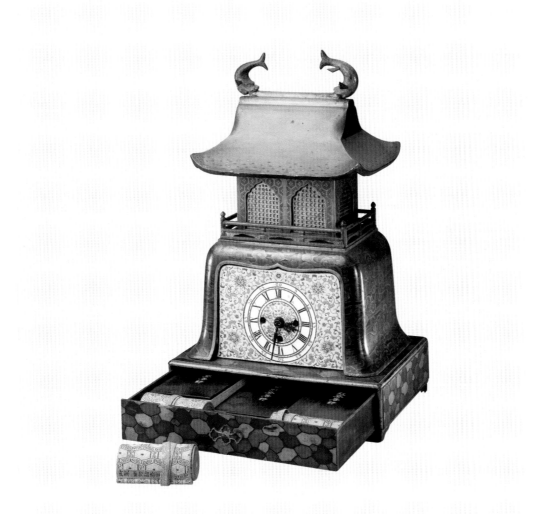

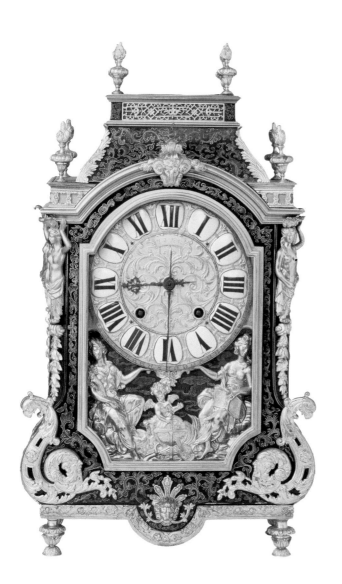

10
彩漆嵌銅活鼓字盤二套鐘
【乾隆時期】 清宮造辦處
高63公分　寬37公分　厚16公分

◎鐘以銅鍍金四杯做底足，木質鐘殼上髹黑漆，黑漆地上繪彩色捲草紋，鐘邊框、邊角處包鑲鍍金神像、捲草。銅鐘盤上鏨刻捲草紋，鑲白琺瑯羅馬數字，白琺瑯數字盤較一般鐘盤上字鼓且大，鐘盤上半部開光處有「乾隆年製」四字，下半部有兩個弦孔，表明此鐘有走時、報時兩套系統。鐘盤下方鑄一組西方神話人物，居中的是小天使，左右兩女神各舉一手，托舉鐘盤。

◎從鐘的造型及所嵌銅活裝飾，可以斷定此鐘是做鐘處用歐洲鐘的外殼，添配鐘盤、機芯後組裝而成。改造鐘錶是乾隆時期做鐘處主要任務之一，造辦處沽計檔中常見乾隆帝授意給鐘殼添配機芯的諭旨。此鐘除添配鐘盤、機芯外，還在原鐘殼的黑漆上加繪彩色捲草紋。

11

紅木人物風扇鐘

【乾隆時期】　清宮造辦處
高194公分　底54公分見方

◎此鐘分兩部分。下面為箱座，內有抽屜，可放置物件。上半部分有須彌式底座，正面中心為三針時鐘，鐘盤周圍鑲嵌料石，盤上的兩個弦孔，負責走時和報時。底座平台上前部跪一面帶微笑的童子，其左手持桃，右手握桃形扇。後面為木雕山石、花樹。在童子和山石之間立一雙耳粉彩瓷瓶。瓶中插風扇，扇葉是蝙蝠形狀。在底座前面上弦絞起底箱裡的重錘後，童子持扇上下揮動，瓶中的大風扇便水平轉動。

◎此鐘紅木雕花極為精細，體量巨大，是計時和玩具功能兼有的鐘錶。

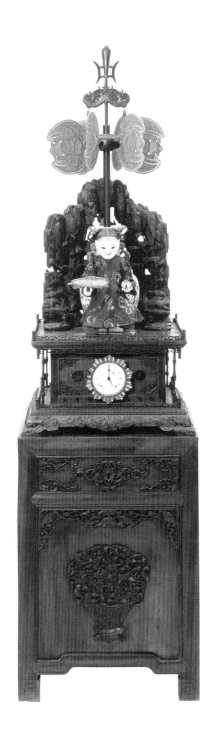

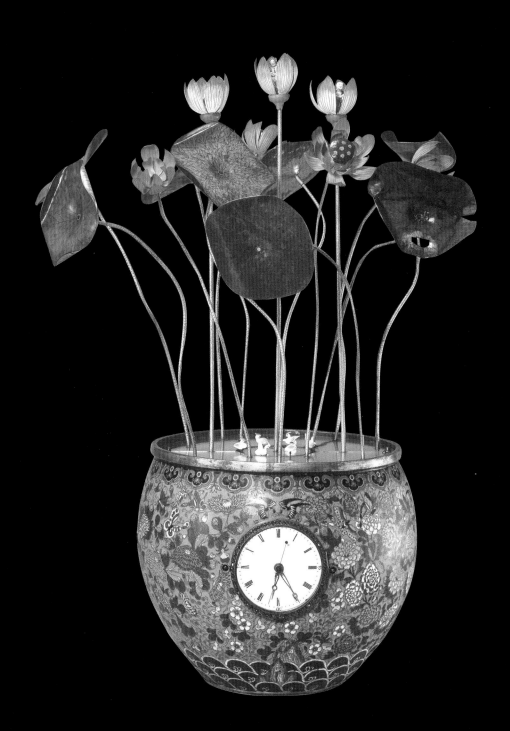

12
銅鍍金琺瑯轉鴨荷花缸鐘

【乾隆時期】　清宮造辦處
高122公分　缸口徑49公分

◎缸腹部滿飾花蝶紋，上、下口沿
分別是雲頭紋、海水紋一周。腹部
正面裝鐘盤，其周圍鑲紅綠料石。
缸面以玻璃鏡示寧靜水面，中心有
鷺鷥圍成圈，缸中布置荷塘景觀，
其中三朵荷花可開合，花心中分別
端坐西王母、持桃童子、持桃仙
猿。在鐘盤的左右有上弦孔，左邊
的負責走時系統，右邊的控制奏樂
和活動玩意裝置。

◎開動後，在樂曲伴奏下，鏡面下
與鷺鷥身子相連的銅圈由機械拉動
著轉動。荷花梗中的牽引杆受機械
作用，花瓣張開，露出花心中西王
母、童子、仙猿，西王母穩坐不
動，童子、白猿跪拜呈獻桃狀。

◎此鐘是清宮造辦處工匠用廣州製
作的掐絲琺瑯缸和法國的奏樂機械
系統裝配而成的。

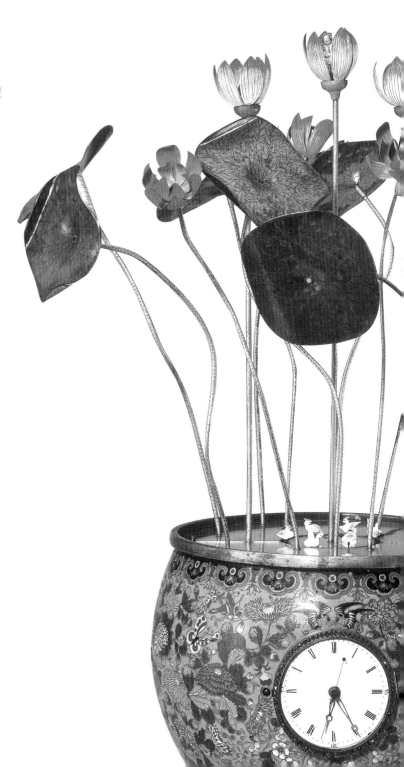

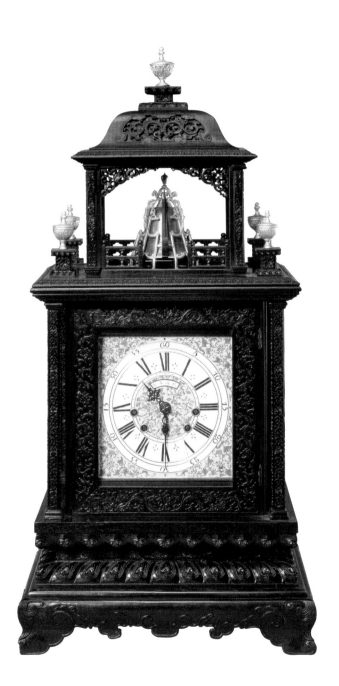

紫檀樓式時刻更鐘

【乾隆時期】　清宮造辦處
高100公分　寬51公分　厚41公分

◎鐘的造型是中國傳統樓閣式，紫檀木須彌座外殼，通體雕西番蓮，鐘左、右兩側飾鏤空銅鍍金花板，板上雕五福捧壽圖案，間以流雲。鐘盤布局是乾隆御製更鐘的典型式樣，黃色琺瑯，有「乾隆年製」款識，下方五個啟動弦孔從左至右依次為：走時、報時、報刻、打更、發更。鐘上部端立四柱方形亭子，亭下倒扣銅鐘，鐘旁附木錘，木錘與鐘瓤內打更系統相連。此鐘白天走時、報時、報刻，夜間打更。報時、報刻時敲鐘瓤內鐘碗，打更時敲亭下銅鐘，報更聲渾厚洪亮，直達遠處。

◎這件鐘是乾隆御鐘錶的代表之一，從中可見此類鐘的共性：以色彩暗淡的木結構來突出其肅穆，高大寬厚的形體顯示其端莊。由於有不少西洋鐘錶師在做鐘處供職，御製鐘的機械部分也是相當精准的。

14

木質轉八仙樓閣式鐘

【乾隆時期】　清宮造辦處
高88公分　寬51公分　厚40公分

◎兩層樓閣式。樓頂及鐘之四邊
各飾黃地彩繪花卉紋琺瑯。正面
銅面板的四角鏨刻蝙蝠、雙夔鳳
捧團壽字。錶盤上並排著走時上
弦孔、報時上弦孔。上層亭中央
有一活動圓盤，盤中間坐著玉皇
大帝，其周圍是一圈八仙人物。
◎活動機械開動後，在樂曲聲
中，圓盤帶動八仙做圓周運動。

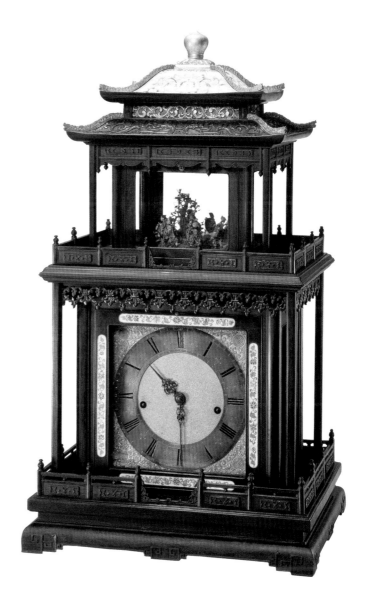

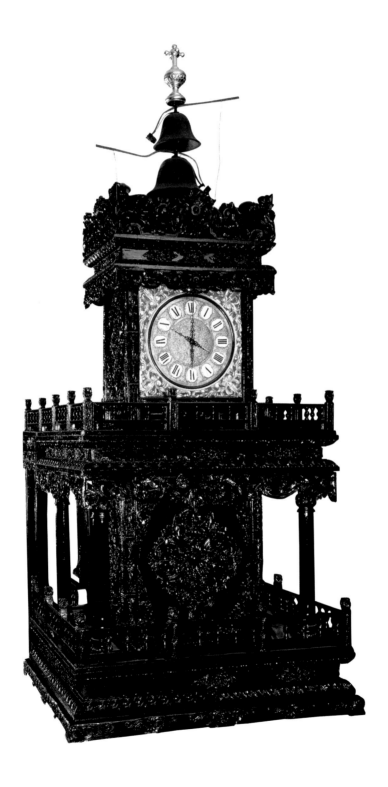

15
硬木雕花樓式自鳴鐘
【乾隆時期】　清宮造辦處
高585公分　底260公分見方

◎二層樓閣式。計時部分在上層，鐘盤銅鍍金鏨花鑲白琺瑯羅馬數字。樓頂懸掛兩個銅鐘，銅鐘旁附錘子，錘柄所繫繩索與機芯相連。此鐘有三組銅製齒輪傳動系統，中間一組是走時系統，帶動時、分針，右邊一組是報刻系統，左邊一組是報時系統。每組機構均繫一根羊腸弦，弦上栓一百多斤重的鉛砣。上弦時皮弦卷在轆轤軸上，提帶起鉛砣。鉛砣以恆定速度下墜，產生作用力，使轆轤軸向反方向轉動，帶動齒輪傳動系統。每走時一刻鐘，報刻系統的機械牽動報刻的錘繩，錘敲鐘碗報刻，一刻鐘敲一響，二刻鐘敲二響，依此類推。報完四刻，報時系統的機構帶動報時的錘繩，錘敲鐘碗報時。鐘在上層背面上弦，上一次弦可走三晝夜。

◎此鐘原作為象徵皇權的禮器，陳設在太上皇理政的皇極殿，後移到奉先殿。它是現存做鐘處製作的最高大的自鳴鐘。

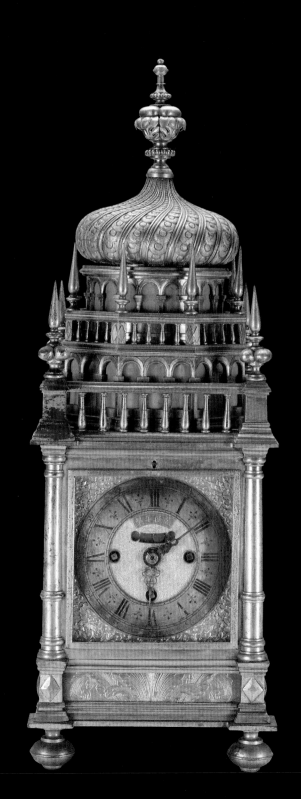

16
銅鍍金樓式明擺鐘
【乾隆時期】　清宮造辦處
高46公分　底16公分見方

◎建築式樣，整體銅鍍金。銅鍍金鐘盤在正面，盤上刻「乾隆年製」，時刻環為銀色。

◎此鐘具有走時、報時、報刻功能。

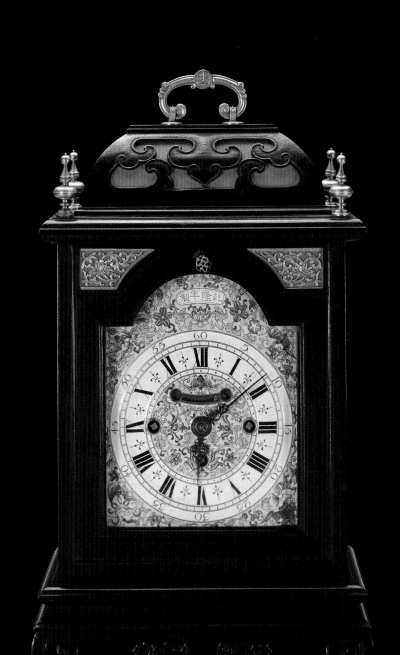

17

紫檀木樓時刻鐘

【乾隆時期】　清宮造辦處
高37公分　寬23.5公分　厚15公分

◎木質鐘殼，鐘頂部鏤雕如意雲頭紋。正面嵌黃琺瑯花卉盤，盤上有「乾隆年製」款。兩側面飾銅鍍金鏤空花板。鐘頂端安有提樑，樑上有嘂壽字。

◎此鐘具有走時、報時、報刻功能。

18

炕几式八音盒鐘
【乾隆時期】　清宮造辦處
高37公分　長88公分　厚44公分

◎紫檀木長方形炕几式樣，上面光素，可放置物品，前面及左右側面下部雕松梅花卉。前面上部中間為一櫥窗，前有玻璃門，打開玻璃門，內長方形刻銅面板中間嵌圓形白琺琅鐘盤、雙針，鐘盤兩側鏨刻獅子圖案，兩套動力源，負責走時和八音。櫥窗兩邊為玻璃風景畫。炕几左右側面上部亦嵌玻璃風景畫。

◎此炕几鐘放置於炕的兩頭，几面可存放物品，是實用和計時兼具的鐘錶。

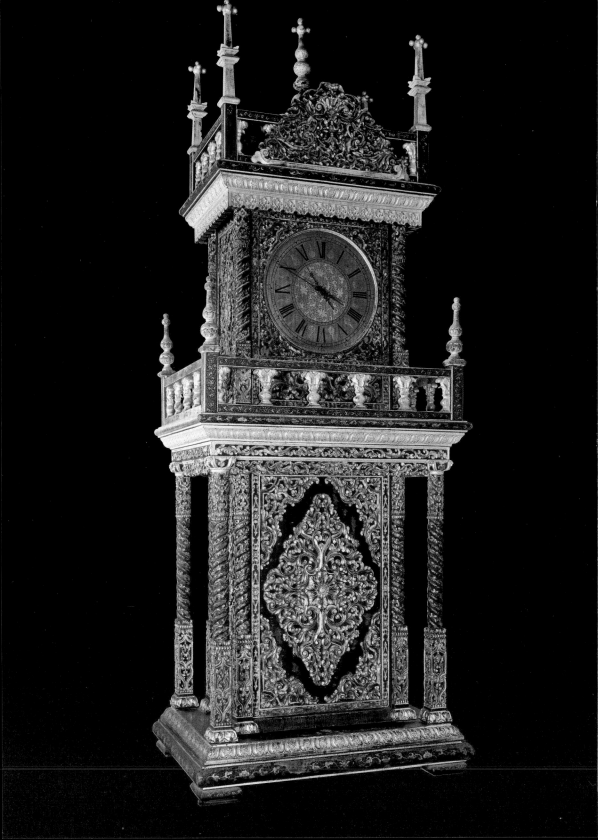

19
黑漆金花木樓自鳴鐘
【嘉慶三年】　清宮造辦處
高557公分　寬221公分　厚178公分

◎鐘體為三層樓式。外髹黑漆描金，周身雕刻蕃蓮花。底層做成封閉的櫃形具遮擋作用，其背面有門，門內可見與機芯連接的三組羊皮弦和墜砣。中層是計時部分，鐘盤直徑達一弦。機芯結構與硬木雕花樓式自鳴鐘相同。上層中心尖頂下倒扣著兩個附有小錘的銅鐘，報刻敲上面的銅鐘，報時則敲下面的銅鐘。每一刻一響，一時一鳴，正點時，先打四響，表示四刻，再打點數。

◎此鐘作為禮器陳設在交泰殿。交泰殿陳設自鳴鐘有相當長的歷史。乾隆時期編修的《皇朝禮器圖式》便收錄有交泰殿大自鳴鐘。乾隆時期在宮中供職的大臣沈初在《西清筆記》中記述了大自鳴鐘鐘聲悠遠直達乾清門外，入值諸大臣佩帶的懷錶參考大鐘來校準。嘉慶二年，乾清宮火災殃及交泰殿，自鳴鐘毀於大火。此鐘為嘉慶三年仿原鐘重造的大自鳴鐘。

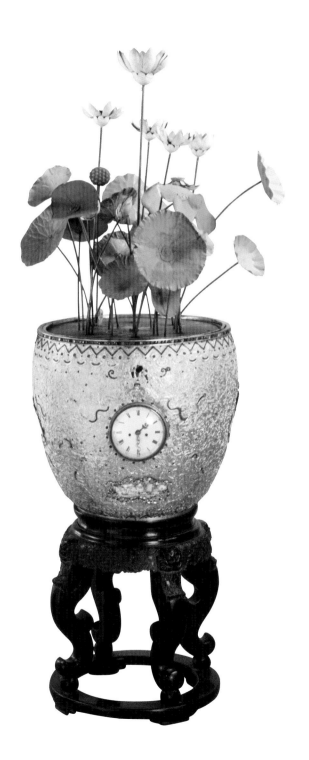

20
銅鍍金鏨花荷花缸鐘
【乾隆時期】 廣州
缸高154公分 缸直徑68公分

◎缸體鏨刻花草紋，缸的腹部嵌能報時、走時的小錶，與之相對的一邊的玻璃畫框裡有游魚、水法景致。缸中盛開荷花，以鏡表示水面，水面上畫有游魚、水草。缸中五朵荷花底部有拉杆與機芯連接，拉杆一收縮，花瓣則張開，拉杆一放鬆，花瓣就閉合。
◎此鐘是用廣東製的銅缸和法國製的八音機器組裝而成。

21
銅鍍金琺瑯群仙祝壽樓閣式鐘
【乾隆時期】　廣州
高103公分　底35公分見方

◎銅鍍金藍地金花鐘座，其內放置活動玩意及音樂機械系統。正面居中有二針時鐘，鐘盤的兩側洞穴裡有水法。底層平台上平鋪水法，中心有仰起的龍頭，一座重檐方樓浮在龍頭噴出的水柱上。水法中心的銅柱既支撐著上邊的樓閣，又是通道，底座內控制樓閣上垂簾、活動人物的機械穿過銅柱來發揮作用。樓閣正面有三個垂簾拱門，中門裡有壽星，兩側門裡是八仙。

◎在底層後面上弦，在樂聲中，水法轉動。簾卷起後，中門走出壽星，八仙列隊由右門出，從壽星前經過，再由左門入。待壽星、八仙退進門內，簾放下。此鐘造型別具匠心，猶如傳說中的蓬萊仙境，寓意鮮明。

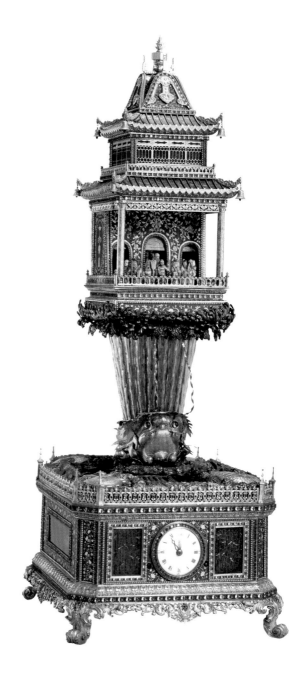

22
多寶格式插屏鐘
【乾隆時期】　廣州
高50公分　寬47公分　厚6公分

◎多寶格是專門陳設文玩珍寶的櫃子。架上陳設有不同形狀的牙雕花瓶。二針時鐘在多寶格下部正中，其兩側有對開門小櫃子，櫃門用銅鍍金鏨山水人物畫面板裝飾。

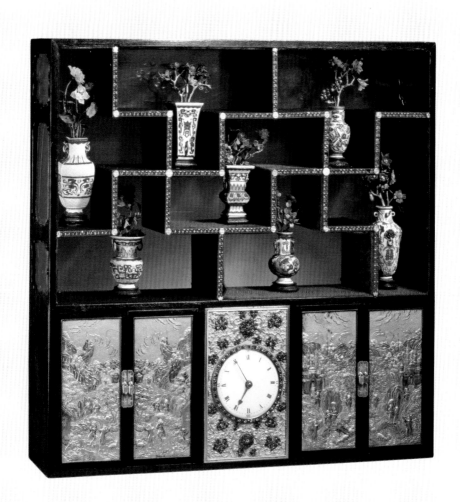

23
銅鍍金琺瑯羽人獻壽鐘
【乾隆時期】 廣州
高97公分　寬45公分　厚38公分

◎鐘體遍飾琺瑯和彩色料石。分三層。底層正面有三個帶卷簾的拱門，中門內有一小人物背插雙翅，跪地雙手捧桃。兩邊門內有攀杠活動人物。底層左右兩側是風景油畫和轉動水法。中層亭內跪一手持鐘錘的人，其面前擺著鐘碗，逢正點時，敲擊報時。上層有四個銅鍍金小人半跪，手擎大花瓶，瓶正面中心為三針鐘，花瓶裡有花枝，兩只蝴蝶停在花上。

◎啟動後，中層亭內人敲擊面前的鐘碗奏樂，底層門上的簾子捲起，羽人向前移，到指定位置後下跪，雙手掰開桃子，展現桃上的「福」、「壽」二字。左右門裡攀杠人翻杠。蝴蝶振翅欲飛。

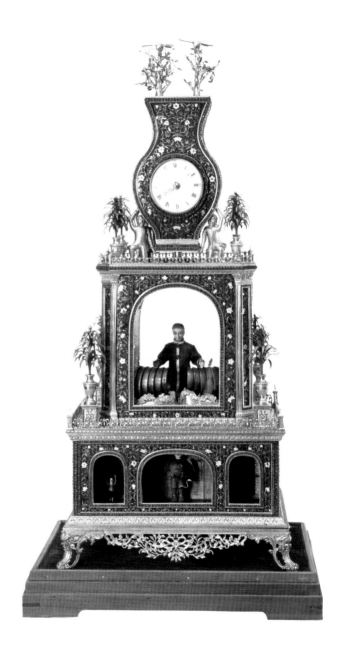

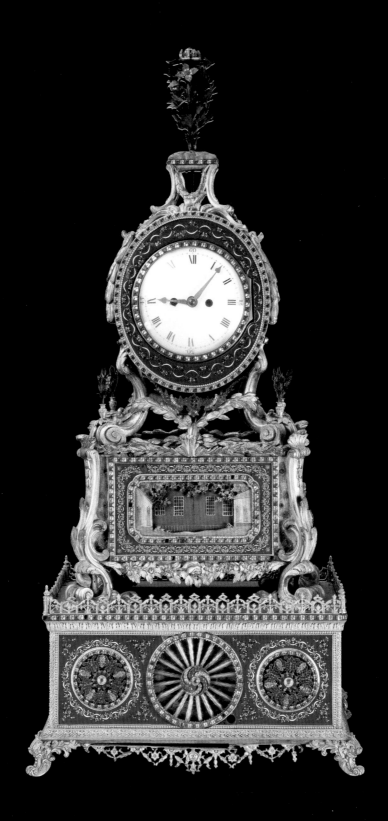

24
銅鍍金琺瑯轉花活動跑人鐘
【乾隆時期】 廣州
高80公分　寬40公分　厚30公分

◎鐘共分三層。底層內是音樂及活動玩意裝置，正面有三朵轉花，中間的一朵是麻花狀玻璃柱，兩邊是彩色玻璃料石花；左右兩側為風景油畫和跑人。中層正面為兩扇可自動開合的門，門內有建築風景畫，畫前有轉動人物。其他三面為銅鍍金嵌圓形琺瑯片。上層大束轉花下為針時鐘，鐘上的二孔分別是走時、報時的上弦孔，鐘盤周圍嵌紅白石料。鐘背後置容鏡。

◎啟動後，清脆的樂聲響起，下層水法、轉花、跑人及頂層大束轉花均隨之轉動。同時，中層門向左右移動，露出裡面轉動人物等。樂止、水法、花朵、跑人停轉，門自動關閉。

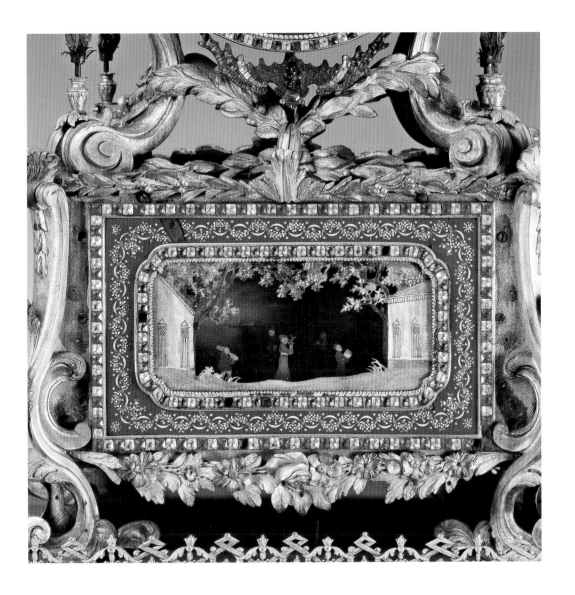

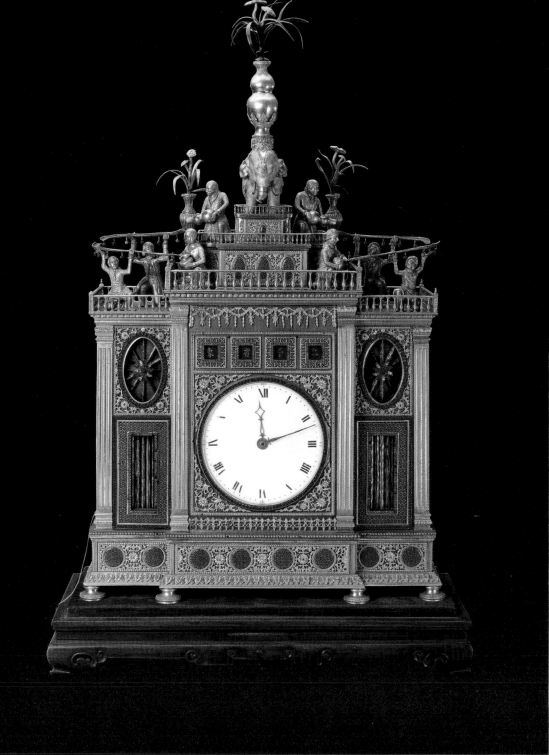

◎屋子正面居中有二針時鐘，鐘盤上方有四個方框，每個框中顯示一字，恰好組成四字橫幅。機芯裡有一個圓盤，其上有字和花形圖案，圓盤轉動一下，方框便顯示不同的內容，或字或花紋，共出現四次變換。橫幅是「太平有象」、「八方向化」。屋頂上精心設計一組滾球玩意。中心位置上是象馱寶瓶，象的鼻子、尾巴可以擺動。在其兩邊各有四人，一人位於高處手持倒球瓶，一人手持瓶接球，瓶底有孔，以便玻璃球漏進機芯中。另外的二人跪地托舉球滑行的軌道。鐘背後有抽屜，內放玻璃球及特製的夾球夾子。

25
銅鍍金屋頂滾球鐘
【乾隆時期】　廣州
高90公分　寬48公分　厚20公分

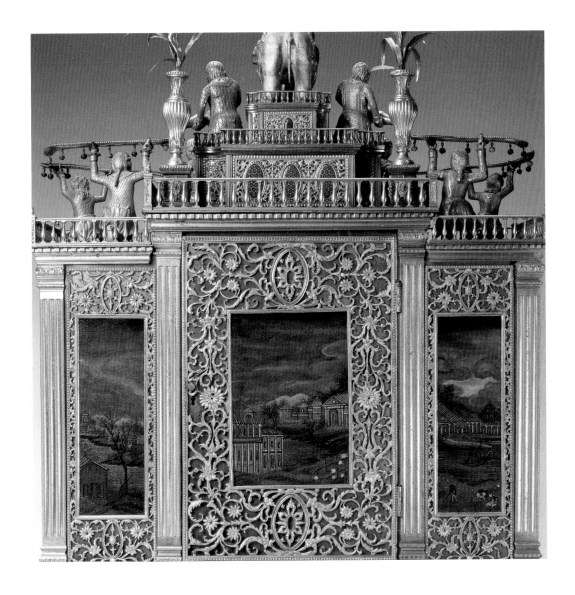

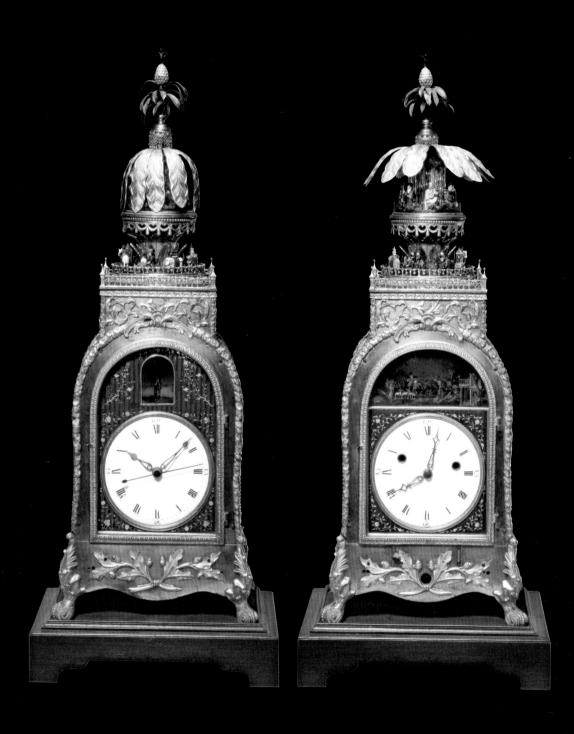

◎銅鍍金兩面鐘，正面、背面都有二針鐘盤。一面鐘盤上方有帶自動捲簾的小門，門內有攀杠活動人。另一面鐘盤上方在風景畫襯托下，有騎馬持槍的獵人等活動人物。鐘頂平台上，有一把樹葉形的大傘，傘下中心是水法，圍繞水法站立八仙。傘周圍有騎馬、騎象人物、象馱瓶、人推車等。

◎開動後，鐘盤上方的攀杠人繞杠翻飛，傘在樂聲中撐開，可見轉動的水法及八仙。樂止，傘合攏，活動玩意結束。

26
銅鍍金翻傘轉八仙鐘
【乾隆時期】　廣州
高74公分　寬27公分　厚19公分

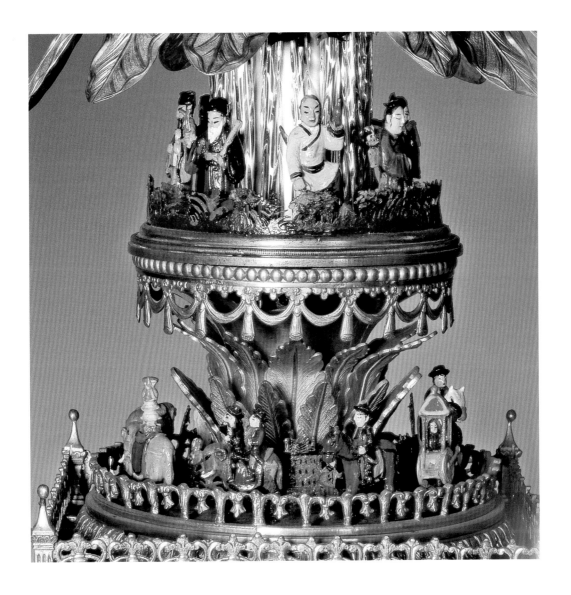

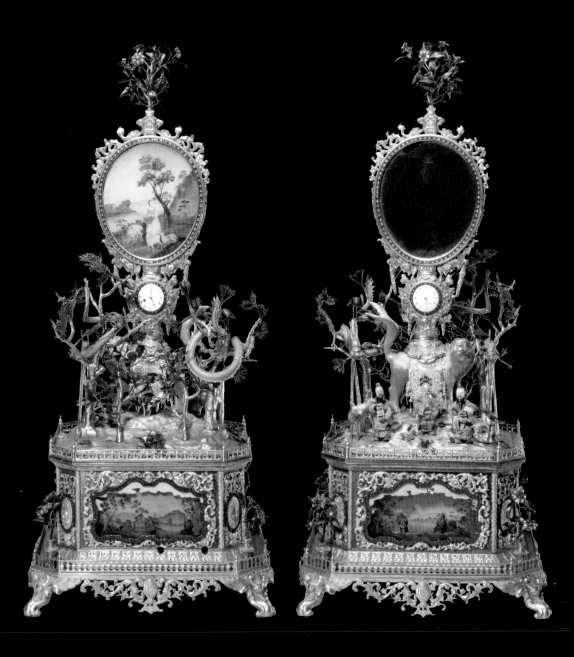

27

銅鍍金福祿壽三星鐘

【乾隆時期】 廣州
高89公分寬41公分 厚33公分

◎鐘整體銅鍍金。共分三層。鐘的
活動玩意控制裝置和音樂裝置安設
在底層內。底層四面孔洞內繪山水
畫，以水法象徵河流，八仙在四面
循環出現。八仙是以金屬片絞出形
後，再以油漆彩繪。它們固定在銅
鏈子上，鏈子兩端安有滑車，開動
後，鏈子被滑車牽引做圓周運動，
人物也就隨之循環往復。二層是寓
意祥瑞的景觀。牙雕福、壽、祿三
星從左自右依次排開，手各持一
折，折上書「福如東海」、「壽比
南山」、「萬壽無疆」。福星、祿
星身旁有各自的象徵物蝙蝠和鹿。
三星身後立一瑞獸，背馱兩面錶，
錶口圈鑲嵌紅黃二色料石。瑞獸身
後種植松樹及以碧璽作果實的桃
樹。松樹樹枝間立仙鶴、蝙蝠，樹
上各虬盤著一條行龍，口銜水法作
吐水狀。頂層是容鏡，容鏡背面彩
繪西洋少女牧羊圖。
◎此鐘共有計時、音樂、活動玩意
裝置三套動力系統。活動玩意裝置
結構精巧，不僅控制底層的轉八
仙、水法，還控制中層的龍吐水、
三星開合折子。弦滿開動後，在樂
曲伴奏下，底層水法轉動、八仙行
走；中層三星徐徐展開手中折子，
龍口中水法轉動似自上而下吐水。
曲終，各種活動玩意停止。
◎此鐘以裝飾性為主，計時功能退
居次要，這也正是乾隆時期鐘錶一
大特色，廣州鐘錶也不例外。

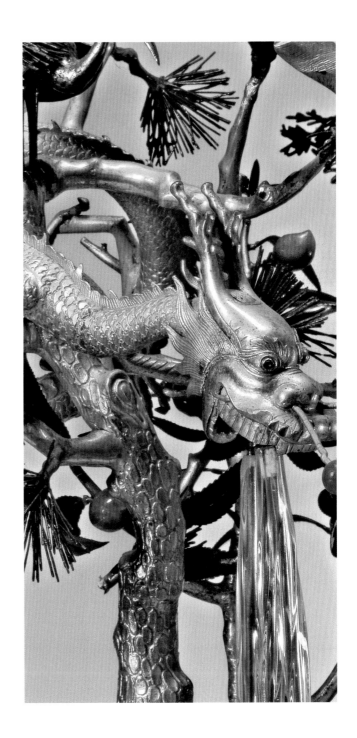

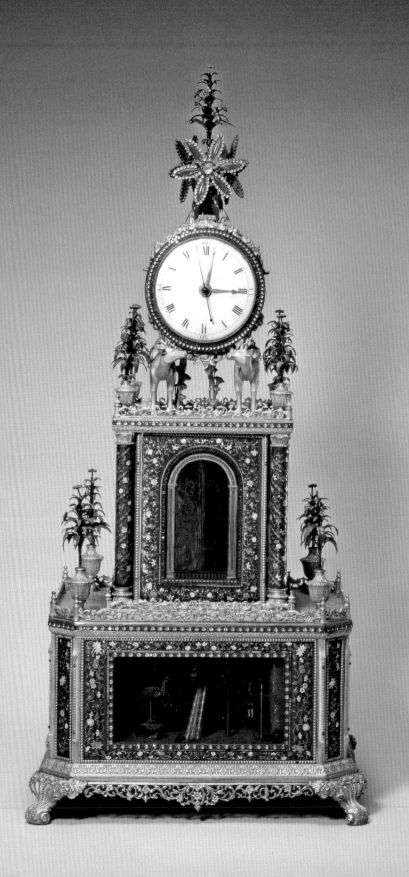

28
銅鍍金琺琅轉花鹿馱鐘
【乾隆時期】　廣州
高90公分　寬51公分　厚33公分

◎共分三層。底層裡面是活動玩意裝置。正面是布景箱，舞台上雲朵間有一條行龍口銜水法作吐水狀，其左邊立一隻鳳凰，右邊有翻杠人。二層正中是活動門，機械每啟動一次，門自動開關四次，裡邊變換塔、人、刀架等物。一、二層左右兩側開光處鑲橢圓形琺琅片，上繪花卉蝴蝶。三層雙鹿馱著三針鐘，鐘頂一枝轉花，朵花蕊花梗轉動時還各自旋轉。

◎啟動後，下層布景箱裡，龍吐水，鳳凰扭動身子展翅翩翩起舞，翻杠人在杠上上下翻動。二層的門自動開啟四次，裡面隨之變換物件。同時，轉柱、轉花，一派祥和熱烈的氣氛。

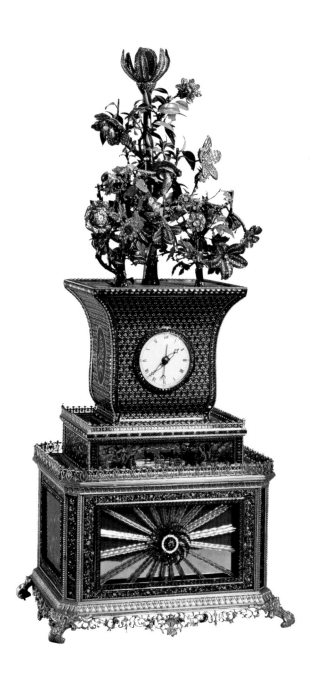

29
銅鍍金琺瑯開花蝴蝶
花盆式鐘

【乾隆時期】 廣州
高83公分　寬36公分　厚30公分

◎鐘分三層。底層內是音樂及活動
玩意機械。底層正面轉花獨特，轉
花的中心是一朵嵌料石螺旋紋花，
花的四周有放射狀玻璃棒。兩側是
水法布景。中層是扁平布景箱，為
鄉村風景，人物、動物行走其間。
頂層放花盆，盆中盛開著由各色料
石鑲嵌而成的花朵，其中最高一朵
大花的花瓣能開合，幾隻蝴蝶停落
在花叢中。三針時鐘在花盆的腹
部。

◎玩意啟動後，先奏樂，在樂聲
中，布景箱的水法轉動似瀑布，蝴
蝶振翅欲飛，花瓣漸漸張開，異形
轉花轉動，令人眼花繚亂。樂止，
一切恢復平靜。

30

銅鍍金黃琺瑯四面盤鐘

【乾隆時期】 廣州
高83公分 寬36公分 厚30公分

◎鐘殼為黃地彩繪花卉畫琺瑯，紋飾有竹、菊、水仙、梅、牡丹、桃、葡萄等。四面均有錶盤。正面錶盤上有工匠仿寫的外文字母，這種現象在民間製造的鐘錶上屢見不鮮，是當時的一種時尚。錶盤上方有孔洞，裡面有持摺子紅衣天官。洞兩旁布置對聯，對聯書寫在可轉動的三棱狀銅柱子上，柱子每轉動一面，就變換不同的對聯。對聯共三副：「國恩家慶，人壽年豐」，「物華天寶，人傑地靈」，「時和世泰，俗美風純」。

◎鐘報時之時，活動玩意啟動，在樂聲中，對聯變換，天官雙手上下移動，展開摺子，可見上書「天官賜福」。

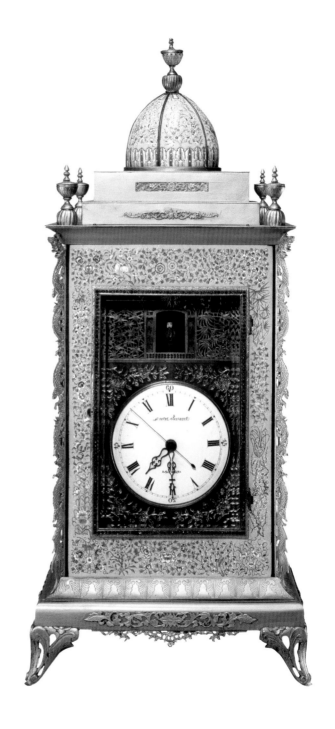

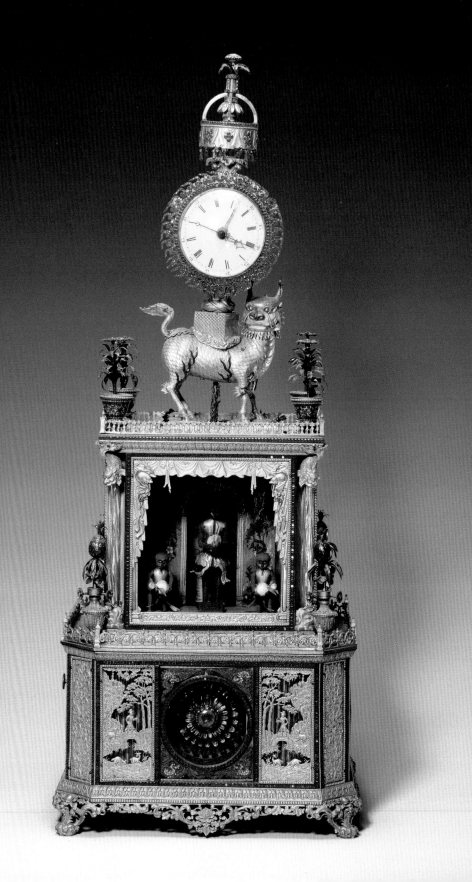

31
銅鍍金仙猿獻壽麒麟馱鐘

【乾隆時期】　廣州
高100公分　寬40公分　厚41公分

◎鐘整體銅鍍金，由上、中、下三層組成。上層立一
祥瑞動物麒麟。麒麟背負三針時鐘，鐘盤周圍飾以紅
色料石鑲嵌而成的火焰紋。鐘盤上方撐有傘蓋，傘上
點綴有綠料石作花心的紅色料石花，傘邊懸掛紅料石
綴子。中層正面似一舞台，台口上方及左右兩側掛有
幕布。台上有掛卷簾的拱門，門兩側各跪一捧桃赤面
仙猿，門內站立有一隻猿手捧仙桃。中層四角各有龍
噴水柱。底層內放置樂箱及機械控制裝置。正面中央
有周圍嵌紅料石的圓形開光，開光四角均布置蝙蝠，
蝙蝠眼睛、身子、翅膀分別由綠、黃、紅色料石組
成。開光內是一大朵既可旋轉又能前後移動的料石
花，花以紅料石為花心，由紅、黃、白、綠等色料石
鑲嵌而成。開光左右兩側是鏨刻溪水、小橋、樹木等
的鏤空銅板，銅板背後安有水法柱。
◎此鐘由弦孔上弦後，在樂聲伴奏下傘蓋轉動，麒麟
左右搖頭。中層的卷簾上升，仙猿走出拱門，向前探
身下跪，雙手前伸掰開仙桃，與此同時小猿也上下挪
動胳膊做獻桃狀。四角由龍口而出的水法柱轉動，好
似龍噴水。底層正面轉花由後往前移動，到既定的位
置後停止。完成動作後，猿慢慢直起身子退回拱門，
卷簾放下，轉花倒退回原位，傘蓋停轉，樂止，所有
活動裝置靜止。
◎此鐘的獨特之處在於底層既能旋轉，又可前後移動
轉花，這在故宮博物院所藏的鐘錶裡是獨一無二的。

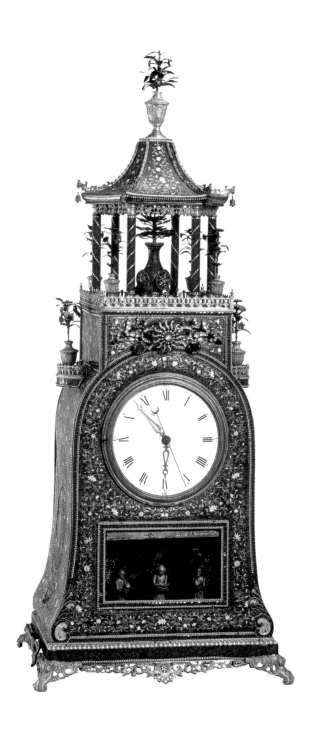

32

銅鍍金卷簾白猿獻壽鐘

【乾隆時期】 廣州
高104公分　寬64公分　厚29公分

◎鐘體上嵌絲、藍色琺瑯。鐘分
三層。底層為三針鐘，鐘盤周圍
飾紅色料石，鐘盤下方布景箱上
掛絲織卷簾，簾上繪山水風景，
簾內是一組活動景觀。景觀裡布
置著三隻跪在地上的白猿，中間
大猿手捧的盤中盛放仙桃，左右
兩只小猿所捧盤中分別放著珍珠
和紅珊瑚。大猿身後還有一卷
簾，簾內樹木蔥鬱，林間有可活
動的小鳥。中層正面是三朵可旋
轉的料石花，中間大朵花由紅、
白料石鑲嵌而成，左右兩小朵花
由紅、藍、黃三色料石組成。頂
部是六角亭，亭中心有可旋轉的
燒藍瓶，瓶腹部安放有四個鑲嵌
紅、白料石的轉盤。圍繞燒藍瓶
的是一圈安裝在轉盤上的獻寶人
物，其中既有手捧物品的金髮西
洋人，又有馱著寶瓶的白馬等。
◎啟動弦鈕後，樂曲聲響起，布
景箱上的卷簾和猿身後卷簾同時
徐徐升起，三猿胳膊被機械控制
系統的金屬絲牽引，舉起手中所
捧盤子做奉獻狀。林間小鳥邊鳴
叫邊擺動身體。中層轉花、上層
瓶子、轉盤、獻寶人等也在樂曲
聲中轉動。三猿完成進獻動作
後，簾子徐徐下降，轉盤等活動
玩意及音樂也漸漸停止。
◎以白猿獻壽為題材是廣州鐘錶
的特色之一，此類鐘錶多是臣工
在帝后壽辰之時進獻的。

33
銅鍍金琺琅雙鹿馱鐘
【乾隆時期】 廣州
高92公分 寬38公分 厚31公分

◎共有四層，底層及二層正面是城市、鄉村風光布景箱，景前有活動人物。三層正面的料石花不僅花瓣可以變換四種形狀，還能變化紅、黃、藍、綠四種顏色。三層四角的琺琅柱能轉動。計時部分在頂層，雙鹿馱時鐘，兩隻鹿之間有水法柱，水法柱受底層機械控制，並與頂端瓶中的轉花相連，帶動其轉動。

◎此鐘機械結構的精巧值得一提，從底層至頂層均有活動玩意，這些活動玩意之間的動作具有聯動性，對製作的要求較高。花瓣形狀、顏色發生變化，是在每朵花瓣上各裝有小輪，用傘輪來推動它，並由閘來控制，凡花一變，就過一閘。

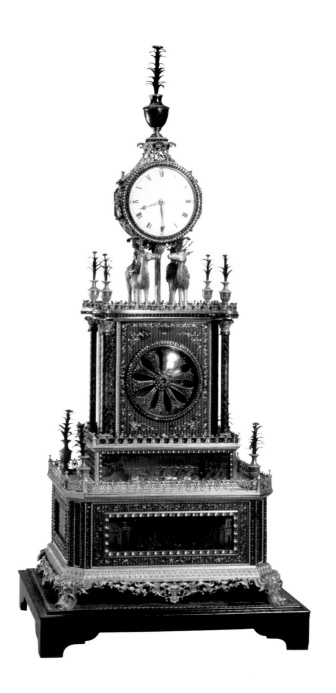

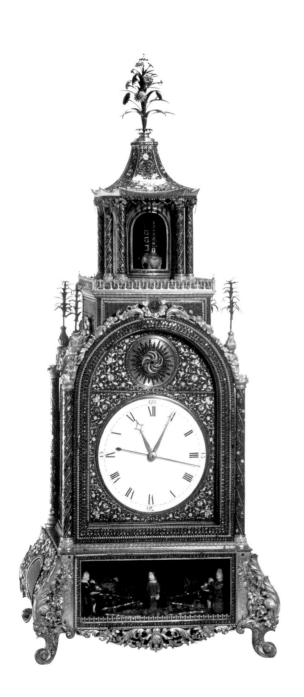

34
銅鍍金琺瑯轉花亭式鐘
【乾隆時期】　廣州
高101公分　寬43公分　厚29公分

◎鐘分三層。底層內是機械裝置，正面是舞台布景，背景是水法玻璃柱，台面鋪軌道。一扶杖人站在當中，兩邊各跪一人，手持瓶，瓶口對準軌道，軌道盡頭有洞口。二層拱門內有琺瑯面板，白琺瑯鐘盤居中間。鐘盤上方有料石轉花一朵。第三層是八角亭，亭內有寶塔，塔邊圍繞有象馱瓶、馬馱塔、吹喇叭人等組成的隊伍。

◎在底層背面上弦啟動後，花旋轉、水法流動，塔旁隊伍轉動。底層瀑布前表演滾球，球從瓶中倒出，落在軌道上，沿軌道滾下，進入洞口，如此往復。

35
銅鍍金琺琅倒球卷簾轉人鐘

【乾隆時期】 廣州
高104公分 寬39公分 厚31公分

◎鐘通體銅鍍金藍地金花廣琺琅。鐘分三層。底層正面鏤空背景中有轉動水法和建築畫，中間站立一牙雕執杖人，兩端各跪一人，手持小瓶，兩瓶口間鋪有彎曲的軌道。中層正面是彩繪歐洲田園風光的絲織簾子，簾子上端穿在一橫杆上，橫杆的兩端有齒輪與傳動系相連。啟動後，杆兩端齒輪被撥動，帶動簾子漸漸捲起，捲到頂後，停頓一定時間，簾又下落，曲終，簾恢復原位。簾內有馬馱瓶、象馱塔等獻寶人物及翻單杠雜技表演。它們固定在一個轉盤上，在齒輪驅動下轉動。中層的四角琺琅柱和花朵也可轉動。上層是三針時鐘，鐘頂及四角料石花均能轉動。

◎此鐘音樂和活動玩意裝置安裝在底層內。啟動後，伴隨樂聲，銅球由左邊瓶口倒出，沿腳下軌道滾進右邊瓶內後落入鐘瓤內。鐘瓤中裝有帶套筒的麻花軸，轉動的麻花軸把球又攪到左瓶中，由瓶口倒出，週而復始，球不斷滾動。中間持杖人頭左右搖擺，似在欣賞表演。同時，中間簾捲起，獻寶人轉動，翻杠人在杠上表演，琺琅柱、角花、頂花等隨之轉動。

◎此鐘製作精細，尤其是活動機械裝置部分對機械製作要求很高。

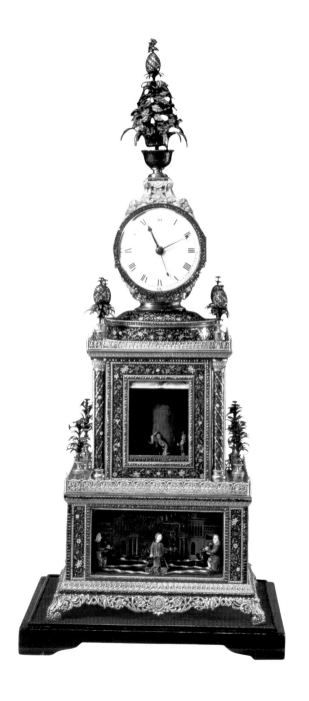

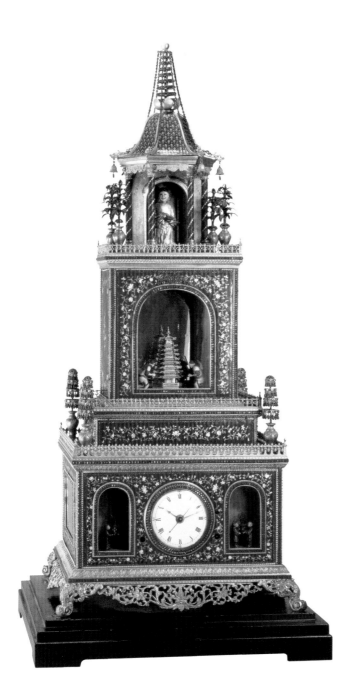

36
銅鍍金琺瑯亭式內有升降塔鐘

【乾隆時期】 廣州
高108公分 寬44公分 厚38公分

◎共分三層。底層內安放音樂及活動玩意裝置。底層正面居中有三針時鐘。鐘盤兩側拱門內均有可轉動的捧花籃雙童子,左右兩側面布景箱內平鋪水法玻璃棒。二層門內有可升降銅鍍金九層佛塔一座,塔旁左右兩旁各有插翅羽人,合手作叩拜狀。二層及上層平台四角均有轉花。上層亭子門內有一人手持摺聯。

◎在底層後面上弦,在樂聲中,捧花籃的童子原地轉圈;佛塔逐層升起,又漸漸下降;羽人拜塔;持摺人移動出門,到指定位置後站立,打開摺子,摺上書「千秋永固」四字;四角轉花隨之轉動。樂止,塔落至原位,持摺人退回門內,轉花、童子停轉。

◎升降塔形式的鐘錶在近代機械鐘錶中並不鮮見,但這件在演示塔升降的同時,還伴隨有其他複雜活動玩意的鐘錶實屬雞得,體現了廣州鐘錶的高超水平。

37
銅鍍金琺瑯葫蘆頂漁樵耕讀鐘

【乾隆時期】　廣州
高87公分　寬46公分　厚38公分

◎鐘共分三層。以四隻銅鍍金山羊為足。底層正面為漁樵耕讀圖，漁翁在池邊垂釣，樵夫砍柴歸來經過山洞，農夫扶犁耕地，仕人在亭中讀書。底層左右兩側有象徵河流的水法，鴨子在其中游弋。中層正面是二針時鐘，鐘盤周圍放射性光環上飾彩色料石。上層一銅鍍金嵌琺瑯葫蘆，葫蘆上飾六個不同字體的金色「壽」字及八寶紋飾。葫蘆下腹部紅料石框裡是寫著「大吉」二字的兩扇活動門，門內有一組轉動人物。此鐘音樂、活動玩意裝置在底層，計時裝置在中層，可以分別啟動。

◎活動玩意裝置開動後，在樂曲聲中，底層兩側水法轉動似流水，鴨子循環游動。正面漁翁上下揮動漁竿，樵夫扇扛柴，農夫手扶犁在洞口出入，仕人揮扇。同時，中層大吉門自開，裡邊人物轉動。

◎此鐘以發條、塔輪和鏈條為動力源，充分利用機械連動作用，使活動玩意裝置協調運作，說明廣鐘的製作已達到較高的水平。

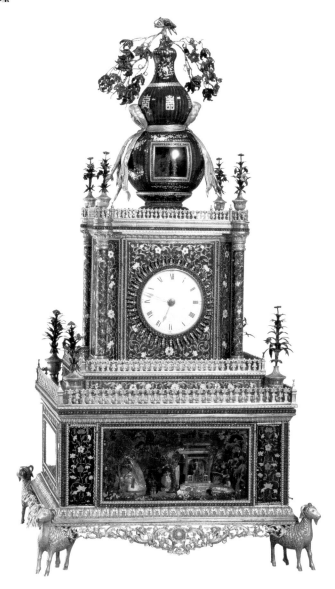

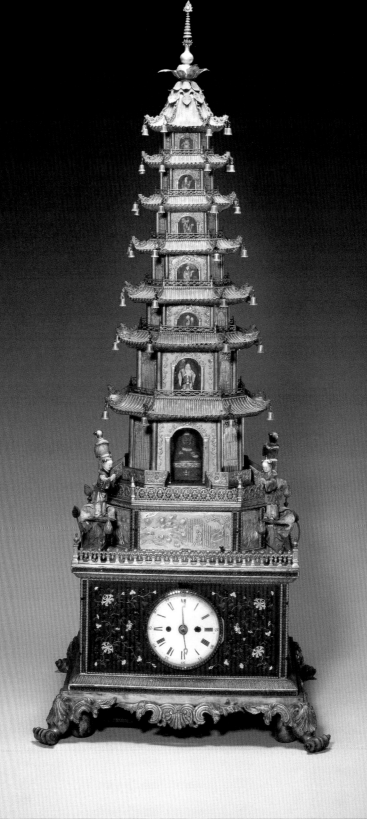

38
銅鍍金琺瑯升降塔鐘
【乾隆時期】　廣州
高111公分　底47公分見方

◎琺瑯方形底座，八角形塔體通身
鍍金。塔高七層，每層四面均有龕
門。下層龕內設四尊牙雕佛像，其
他各層龕門上有彩繪壽星、仙猿、
八仙等。二針時鐘在琺瑯塔基座的
正面，鐘盤上的兩個弦孔，一個負
責走時，另一個負責報時。左側油
畫是仕女圖，右側是仙鶴、壽星
圖。塔座四角蓮葉上各立彩色牙雕
童子作恭揖狀。座基中有牽動塔升
降、音樂及童子揖拜的機械系統。
◎在基座後面上弦後，在樂聲中，
機芯內鏈條被絞起，與鏈條相連的
桿子隨即升起，支撐塔從頂層開
始，上面五層逐層升起，到一定高
度，停留片刻，然後因塔身重量的
壓迫，塔又從底層開始逐層降下。
同時童子彎腰揖拜。弦鬆弛後，樂
止，塔降至初始高度，童子站立不
動。

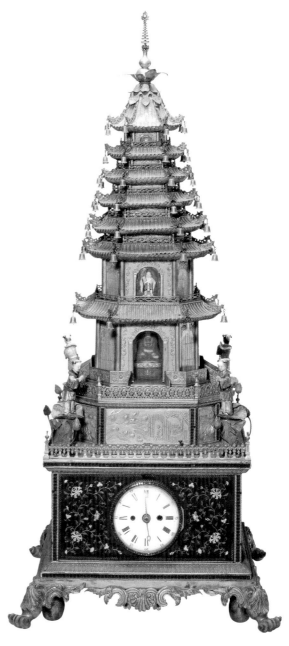

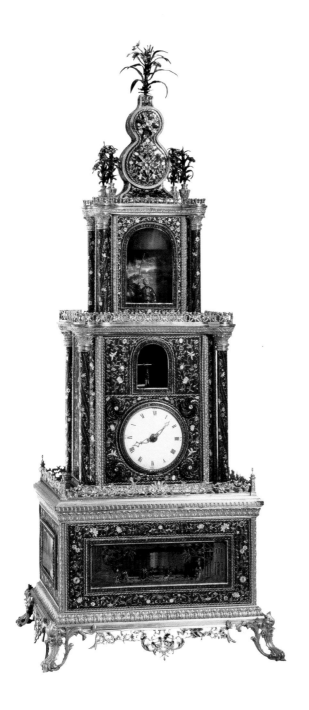

39
銅鍍金琺瑯樓攀杠人鐘

【乾隆時期】　廣州

高97公分　寬40公分　厚32公分

◎鐘體銅鍍金飾藍地金花琺瑯。鐘
分三層，底層內安放音樂及活動玩
意裝置。底層正面自然風景前有散
步行人，左右兩面是自然風光油
畫。中層正面是白琺瑯鐘盤，鐘盤
上方的拱門內有攀杠人。三層拱門
內站立一人手持錘子，逢正點時敲
擊頭頂懸掛的銅鐘報時。頂端立葫
蘆瓶，瓶上下腹部各有料石轉花。
二層、三層的四角各有轉柱及轉
花。此鐘報時系統與活動玩意裝置
相連，報時後，轉柱、轉花連動。

40
銅鍍金倒球葫蘆式鐘

【乾隆時期】 廣州
高99公分　寬40公分　厚36公分

◎鐘通體飾不多見的綠地金花琺瑯。分三層，底層內安放音樂及活動玩意裝置。白琺瑯鐘盤居於底層正面中間，其兩邊拱門內有豎立的水法玻璃柱。底層左右兩面是金錢紋鏤空板。中層正面垂簾，簾捲起後，可見其內景觀。景觀以攀杠人為中心，其周圍有人、鹿、馬、象組成的獻寶隊列圍繞。在二層平台的兩側，一前一後分別跪著兩人，後邊的持瓶，前邊的握魚，從瓶口到魚嘴間鋪有軌道。上層立葫蘆式瓶，瓶上下腹部各有一朵料石花，瓶中插大束轉花。

◎在底層背面上弦後，在樂聲中，底層水法柱轉動似噴泉。中層垂簾捲起，攀杠人翻飛表演，獻寶隊列前行。小銅球從瓶口而出，沿軌道滑入魚嘴，落進機芯內裝有套筒的蔴花軸，蔴花軸轉動把球送入瓶中。球再次從瓶口倒入軌道，循環往復。

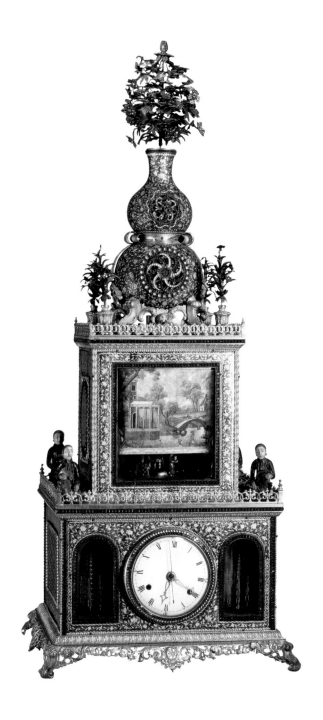

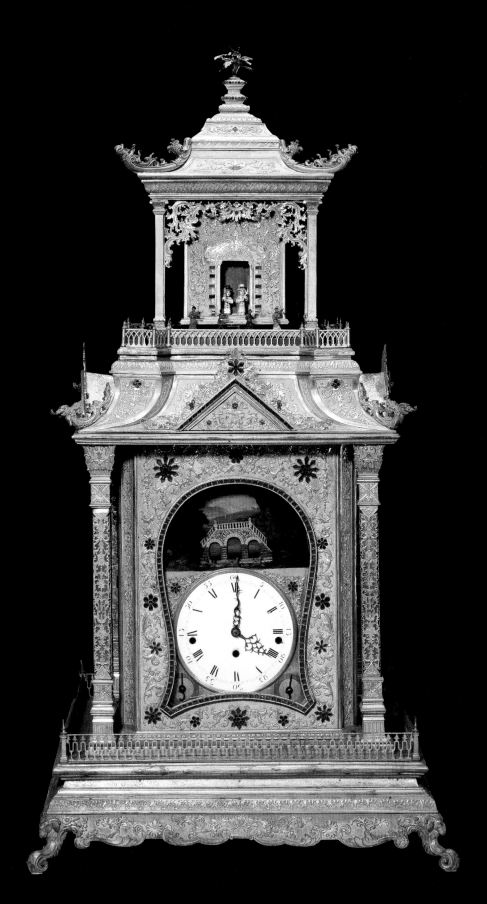

41

銅鍍金跑鴨轉人亭式鐘

【乾隆時期】　廣州
高110公分　寬59公分　厚51公分

◎鐘造型為銅鍍金二層樓閣式。下
層正面鏨花板上點綴料石花。鐘
盤上三個弦孔，分別負責走時、
報時、報刻。右下角的小盤是星期
盤，指針每天走一格，七天轉一
周。左下角的小盤是樂曲盤，調整
指針即可變換不同樂曲。錶盤上方
布景台，布置有小橋、流水、鳧水
鴨子的鄉村風光。上層正面門內有
兩位牙雕獻寶人，一人捧塔、一人
捧佛手。閣外欄杆裡有一圈外籍模
樣的轉人。

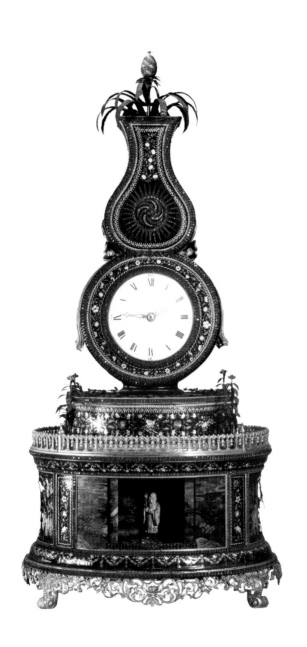

42
銅鍍金自開門壽星葫蘆式鐘
【乾隆時期】 廣州
高84公分 寬41公分 厚32公分

◎鐘通體飾藍底金花廣琺瑯。在橢圓形底座內安設機械裝置，其正面彩繪風景，中間有兩扇活動門。門內有扶杖而立的壽星。兩側面為水法布景。底座上突起琺瑯平台，台上平鋪水法，四角有轉花。中心豎立葫蘆式扁瓶，瓶下腹有二針時鐘，上腹有料石轉花。活動機械裝置的上弦孔在底座背面。

◎啟動後，奏樂，門開啟，壽星扶杖左右晃動，靈芝仙草、仙鶴、鹿、佛手等從兩旁移至中間，寓意福祿長壽。平台上水法轉動，如波濤四起，葫蘆瓶似在水中漂動，寓意四海升平。此鐘寓意深刻，是具有濃厚中國傳統思維的藝術佳作。

43
紫檀框群仙祝壽插屏鐘
【乾隆時期】 廣州
高134公分　寬111公分　厚27公分

◎此鐘為插屏式。邊框是紫檀木嵌銀絲，鏤空銅鍍金番蓮花上嵌各色料石，組成萬壽菊花，襯以藍色玻璃，具有濃郁的廣東特色。屏心以銅鍍金為底，松、桔兩樹拔地而起，以青玉、孔雀石、青金石作坡石，上置染牙樓亭，中間架珠橋，八仙走動其上。這是描寫蓬萊仙景的圖景。底座中間是三套二針白琺瑯盤鐘。兩側繪以西洋風景人物畫，周圍是銅鍍金歐式花卉。座內是樂箱。
◎此鐘是廣東官員送給皇帝萬壽的禮品。

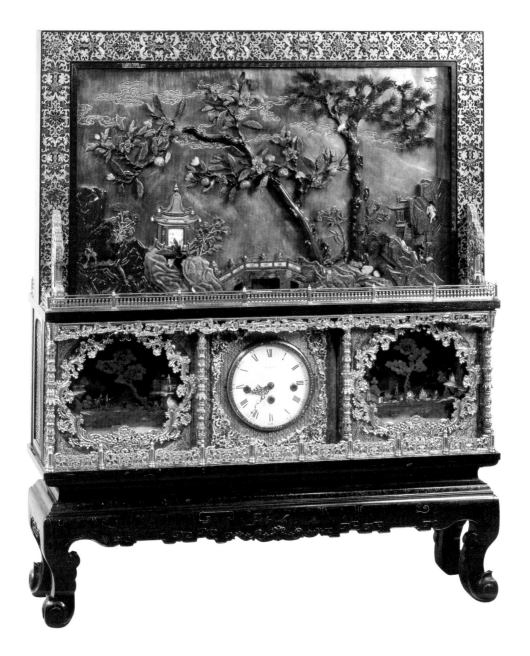

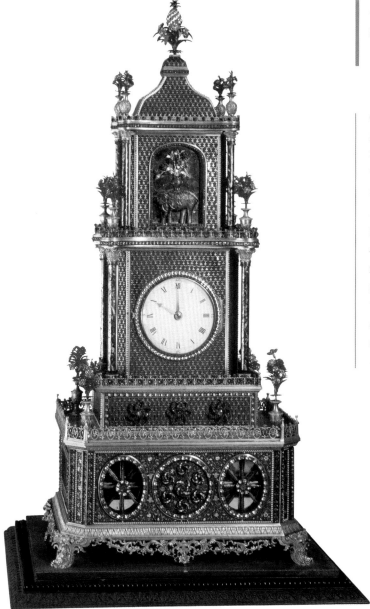

銅鍍金琺瑯轉柱太平有象鐘

【乾隆時期】　廣州

高85公分　寬40公分　厚33公分

◎鐘通體飾藍地金花廣琺瑯，為四
層樓式。樓頂和各層四角花瓶鐘均
有轉動的花束。底層裡是機械裝
置。正面有三朵料石轉花，兩側面
有佈景箱，箱裡為鄉村風景佈景，
景前有活動人物。二層為平台，正
面有三朵轉花。三層、四層建築旁
柱子都能轉動。三層正面有二針時
鐘，鐘在背面上弦。四層正面拱門
內是一馱花瓶的銀象，象馱寶瓶是
吉祥圖案，寓意太平有象。

◎在底層後面上弦後，在樂曲聲
中，轉花、轉柱，象作表演，鼻
子、尾巴擺動。

45
銅鍍金琺瑯開花變字轉花瓶式鐘

【乾隆時期】 廣州
高83公分 寬30公分 厚22公分

◎共分三層。底層內置機械裝置。
正面居中為三針時鐘，鐘盤左右各
有一朵料石轉花。頂部平台四角有
瓶花。中間凸起一台，為二層。台
正面有四字橫幅，橫幅上的字跡
內容可變換四次，分別為「喜報
長春」、「福與天齊」、「福祿萬
年」、「太平共樂」。二層頂豎一
雙耳扁瓶，瓶腹嵌料石變色轉花，
花不但能變紅、綠、黃、藍四色，
花形也隨之變換四種。瓶中插一花
樹，頂花可開合，花心落一隻蝴
蝶。

◎上弦啟動後，在樂聲中轉花、開
花、變字幅，循序進行，具有很高
的藝術水平。

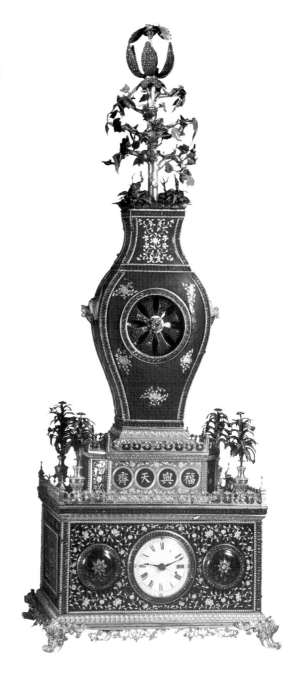

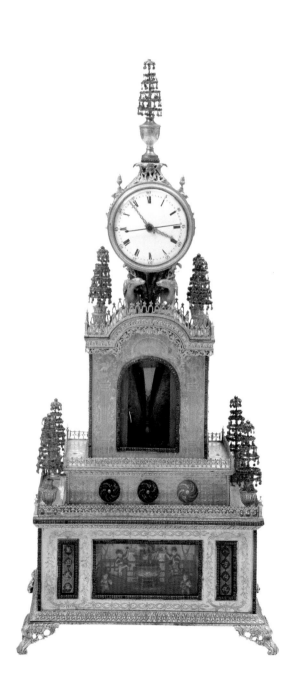

◎鐘通體銅鍍金鏨刻精細紋飾。共分三層。底層內是機械裝置。正面中央是寓意多子的吉祥圖案五子奪蓮，一童子手握蓮蓬站在荷花缸中，其身旁另外四個童子做奪蓮狀。五子奪蓮圖兩側是可變換兩次的四字對聯，一幅是「雨順風調，時和世泰」；另一幅是「八方向化，萬國咸寧」。有兩扇紅漆門的建築為鐘的中層。門上端用銅活做出券門形狀，門左右側鏨刻西洋風格柱子，門在機械聯動作用下可自動開啟。門內有條揚頭張嘴的盤龍，龍頭被罩在一喇叭形玻璃罩中，罩裡有一紅色小球。活動玩意裝置上弦後，機芯中的一個氣囊漸漸衝入空氣，氣囊另一端有排氣孔與龍嘴相通，從龍嘴中釋放出來的氣體衝擊小紅球，使之漂浮。由於氣囊放出氣體強弱不定，小球漂浮也就忽上忽下，直到弦鬆弛，氣體不再補充，球也隨之跌落。連接底層和中層是一個平台，平台四周有彩色傘狀料石花，正面有三朵銅鑲彩色料石轉花。雙鹿馱三針時鐘在頂層，鐘頂插傘狀彩色料石花。

◎在底層背面上弦後，樂起、對聯轉換、轉花及所有傘狀花旋轉，兩扇紅門自開，盤龍表演噴球。

◎此鐘變動機械裝置複雜，特別是龍吐球部分設計尤為精巧，是廣鐘中的珍品。

47

銅鍍金琺琅三人獻壽鐘

【乾隆時期】　廣州
高100公分　寬45公分　厚32公分

◎由四隻山羊馱起。鐘分三層。底
　層正面布置景觀，景觀正中站立人
　手持字聯，聯上寫「萬壽無疆」，
　左右各跪一人手捧桃盤，人身前或
　站或臥三隻銀色羊，寓意三羊開
　泰。底層兩側面安設放射形水法玻
　璃柱。中層方形閣通體鏨捲草花
　紋，嵌紅、綠料石。閣前掛捲簾，
　簾捲起後可見內部左右各有一串鐘
　碗，一人雙手持錘坐在鐘碗後面，
　按時敲擊奏樂。左右兩側面在密林
　間有水法瀑布。計時部分在頂層，
　時鐘頂端杯中插轉菠蘿花。承托鐘
　的支架間布置水法，架座周圍有繞
　座旋轉的牙雕獻寶人。

◎每逢整點時，簾捲起，敲鐘碗人
　敲鐘碗銀時並奏出清脆樂聲；持聯
　人打開字聯展示上面的內容，捧桃
　盤人向前躬身作獻桃狀。各層的水
　法、菠蘿形花隨之轉動。

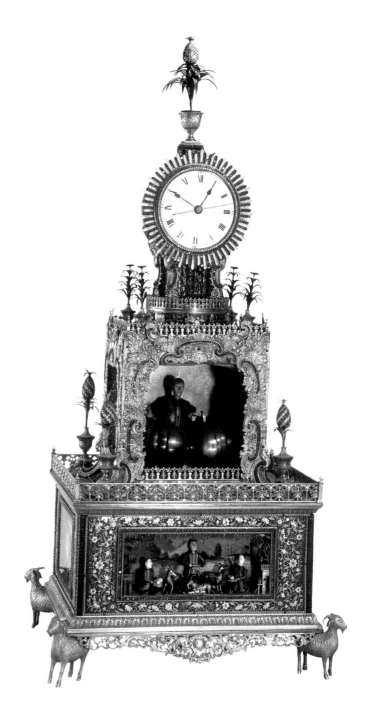

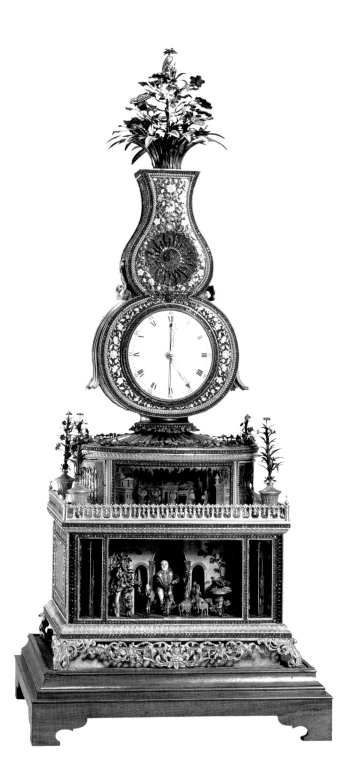

48
銅鍍金琺瑯福壽楹聯鐘

【乾隆時期】　廣州
高112公分　寬41公分　厚33公分

◎底層是樂箱。底層正面是景觀，居中立一人手持字聯。其周圍有一圈獻寶人隊伍。此外景觀中還布置有吉祥寓意的景物，如靈芝上振翅的蝙蝠、鹿、捧桃的仙猿等。景觀的兩旁布置對聯，對聯書寫在可轉動的三棱狀銅柱子上，柱子每轉動一面，就變換不同的內容。柱上為「吉祥觀有象，音韻徹無邊」、「勝地風雲好，春台喜慶多」兩幅對聯和一人跪地雙手托舉寶塔的畫聯。橢圓形二層正面布景箱內是城市風景油畫，有活動人物在其間。其餘几面被水法環繞。二層平台上平鋪水法，中間立扁葫蘆瓶。瓶下腹部嵌時鐘，上腹部有料石花，瓶中插大束花。

◎在底層後面上弦啟動，樂起，持聯人展示聯上「福壽齊天」四字，其周圍的獻寶隊伍出入門內，靈芝上的蝙蝠振翅，字聯轉換。二層布景前人物行走，側面水法轉動似瀑布飛流直下，平台上水法轉動似波濤。弦鬆弛後，樂止，活動玩意停止表演。

49
銅鍍金葫蘆式轉花鐘
【乾隆時期】　廣州
高86公分　寬34公分　厚30公分

◎鐘通體鍍金飾捲草花紋。共分三層。底層裡放置活動玩意及音樂機械系統。底層正面排列三個拱門，正中的兩扇紅門可自動開啟，門內有一圈牙雕獻寶人隊伍，左右門內有豎立的水法玻璃柱。鐘的計時部分在二層。底層及二層平台的四角均放置插轉花的花瓶。頂層立葫蘆瓶，其上、下腹部各有一朵料石花。樂箱及活動玩意裝置的上弦孔在底層背面。

◎起動後，樂聲響起，底層正面的門向左右移動後打開，獻寶人隊伍轉圈，水法轉動似噴泉，葫蘆瓶腹部的料石花轉動。隨著弦鬆弛，樂止，活動玩意恢復靜態，門自閉。

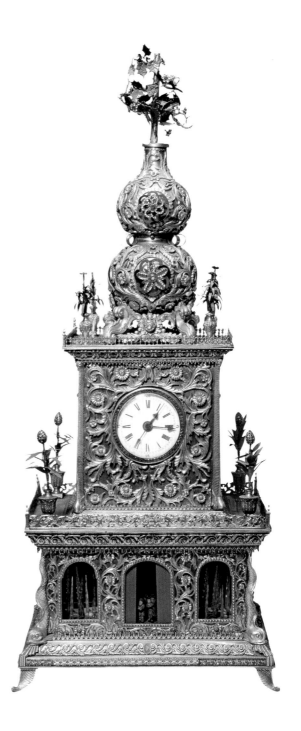

51
蕾絲嵌琺瑯鏡錶（一對）
【乾隆時期】　清宮造辦處
高38公分　底座12公分見方

◎ 本鏡錶兩件為一對。方形底座，上立一瓶，底座及瓶身皆施蕾絲花卉，花卉上施藍、綠色透明琺瑯，瓶腹飾雙蝠捧壽紋飾。瓶口上立圓形銀殼小錶，白琺瑯錶盤、雙銅針，從錶背後上弦，兩套動力源，負責走時和報時。錶上方正中為一蓮花，蓮花兩邊各一展翅飛翔的蝙蝠，蝙蝠翅膀施紫、藍、綠色透明琺瑯。雙蝠蓮花托起一圓玻璃鏡，鏡背鑲銅胎畫琺瑯畫片，一幅內容表現婦女在庭院中繅絲紡線的情景，另一幅則為老人小孩在湖邊訓鳥、捕魚，具有江南情調。此對錶除所嵌小錶為英國製作外，其餘部分均為清宮造辦處製作。為中西合璧之作。

◎ 小錶後夾板上均有作者名款。其中一只為「John Lepys London」，另一只為「Markmick London 35」。

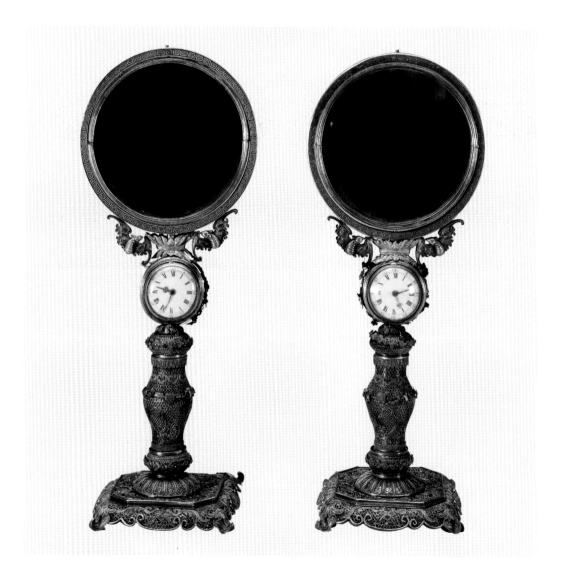

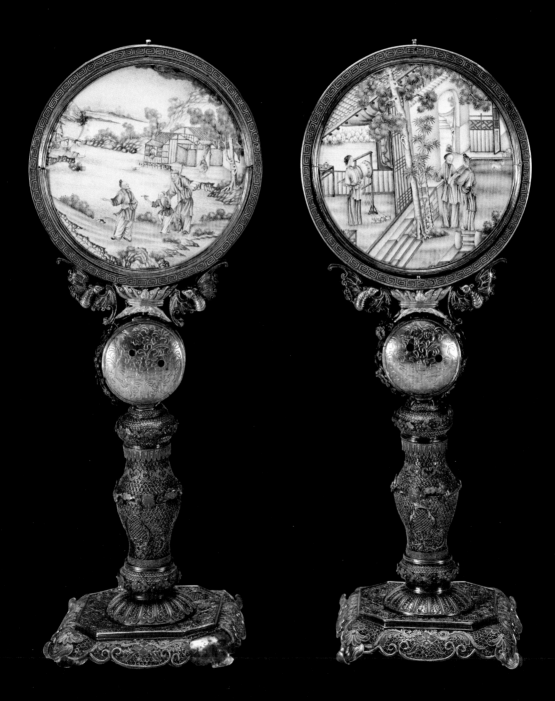

52
雙童托紫檀多寶格錶
【乾隆時期】　清宮造辦處
高66公分　寬60公分　厚30公分

◎底座上紫檀木板上升起一簇雲朵，雲朵上置漆畫玻璃門紫檀櫃，兩個身為琺瑯質，頭是牙質的童子，雙手托著櫃子。打開櫃門，其內是擺放珍玩的多寶格。二針鐘錶在櫃頂，機芯內刻有「Geo.Beefield London」銘文。此鐘櫃體是清宮造辦處作品，而錶是倫敦所造，是一件中西合璧的鐘錶。

◎與此件式樣相同的鐘錶故宮博物院還有三四件，從其他幾件可以判斷這件鐘錶是有缺損的，它應有一個紫檀木長方形委角須彌座，座高十公分左右，束腰處及圍欄上鑲嵌琺瑯。

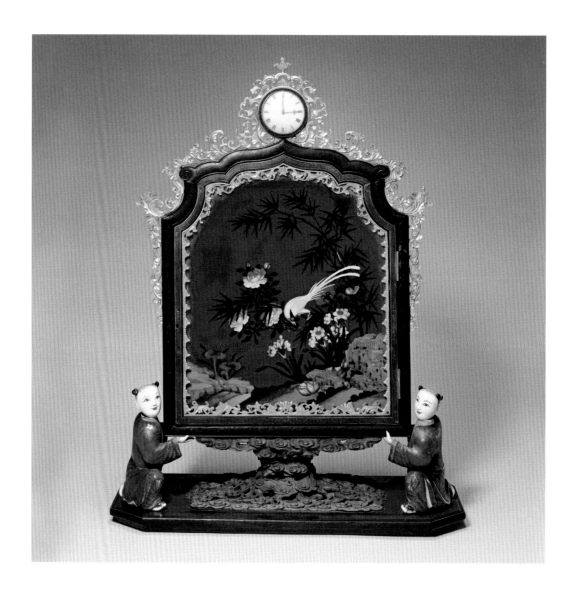

英國

故宮博物院現存鐘錶千餘件，以英國鐘錶數量最為豐富，工藝最為精緻，轉動玩意最為奇巧。18 世紀，英國在鐘錶製作中已用機器代替手工操作。此時清朝也處於鼎盛時期，經濟繁榮、社會穩定，對外交流頻繁。清宮英國鐘錶主要通過外國使節禮品饋贈和海外貿易等途徑傳入我國。

乾隆二十五年（1760 年），英使贈送乾隆帝八角綠琺瑯鍍金錶、銅鍍金象馱錶、音樂鐘、銅鍍金洋人打鐘。乾隆四十五年，英使贈送乾隆帝帶罩鍍金座鐘，以及一些精美絕倫的小懷錶，皇帝十分歡心。特別是乾隆五十八年，英國馬戛爾尼使團來華，贈送乾隆帝一對精美的鑽石鐘錶，致使乾隆皇帝異常興奮。

英國鐘錶更源源不斷地由廣州海關輸入中國，進獻給皇帝或作為商品銷售。從乾隆年間廣州海關給朝廷的貢品單中看，有不少帶「洋」字的鐘錶，例如，乾隆四十六至四十九年，每年由廣州海關監督等官員進貢給皇帝的洋鐘錶都在一三〇件以上。又據乾隆五十六年一份關於海關的文件中稱，這一年由海關進口的大小自鳴鐘、時辰錶及嵌錶鼻煙盒等項共一〇二五件，可見當年進口數量之多。據《東印度公司對華貿易編年史》載：1793 年給皇上進貢鐘錶及機器玩具等，花費十萬兩；1796 年進貢鐘錶等花費十萬兩；1805 年貢送北京大臣禮物之鐘錶花費十五萬兩；1806 年貢送北京大臣禮物之鐘錶花費二十萬兩。我們從現有的乾隆朝海關及各地官員歷年貢品單中，不完全統計進貢的鐘錶約二千七百餘件，其中大量是英國鐘。

故宮博物院所藏英國鐘錶，部分注明作者名字、產地及年代。在鐘盤或後夾板上，常注有 LONDON 字樣。鐘錶上的署名以 James Cox、Willamson 最多，其次是 Barbot、Benjamin Ward 等。還有一些鐘錶沒有署名，但也很精緻。

故宮博物院藏英國鐘錶，造型美觀、工藝精緻、色彩華麗、題材廣泛，多以中國古典建築形式的亭台樓閣為造型 間有歐式建築造型。鐘內設有人物、動物轉動景觀，並以自然風光為背景。外殼採用銅鍍金者居多，也有的鑲以玳瑁、瑪瑙或藍琺瑯等物；鍍金錶面有明暗光澤之分，展現出豐富的層次感。它們既是實用的計時工具，又是工藝美術品和娛樂賞玩品。（惲麗梅）

53
銅鍍金象拉戰車鐘

【18世紀】 英國
高70公分　寬136公分　厚55公分

◎此鐘造型是一隻健碩的大象拉著四輪戰車，戰車與象背上共載官兵十一人。象及車身為銅鍍金嵌彩色料石。

◎鐘內發條共六盤，包括啟動戰車活動的四套和鐘走時打點的二套。象腹內的發條，能使象眼轉動，以及象之鼻、尾擺動。象腹下一固定輪子，確定戰車前進方向。戰車前部有一銅筒，上置鼓、號及兵器，筒內發條帶動筒下車輪轉動，這是戰車啟動的惟一動力源。銅筒後面的方箱，內有發條，是控制方箱上指揮官的轉身動作。車後部的車廂是樂箱，內有控制奏樂和車輪轉動的機械裝置，車下有兩輪。上弦分別在象腹、銅筒、方箱、樂箱處。戰車沿弧形軌跡行駛，象及人物動作均同時進行。

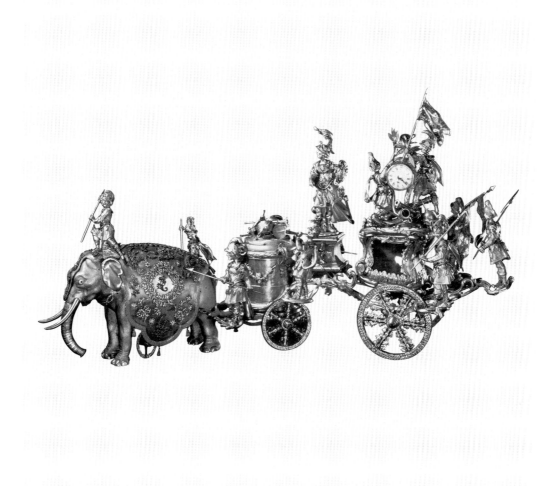

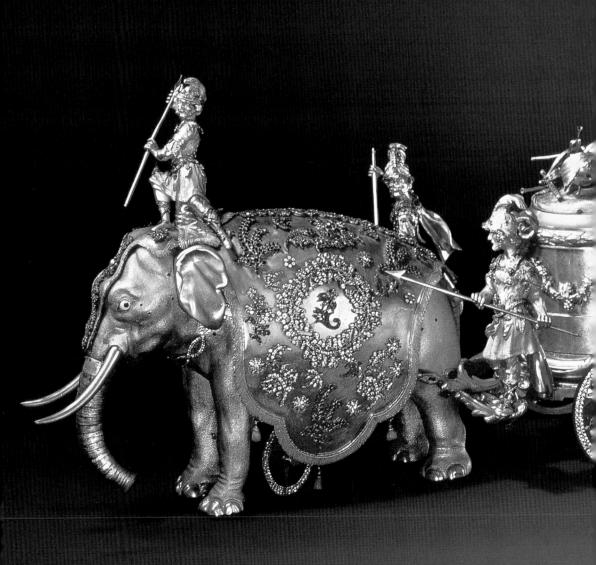

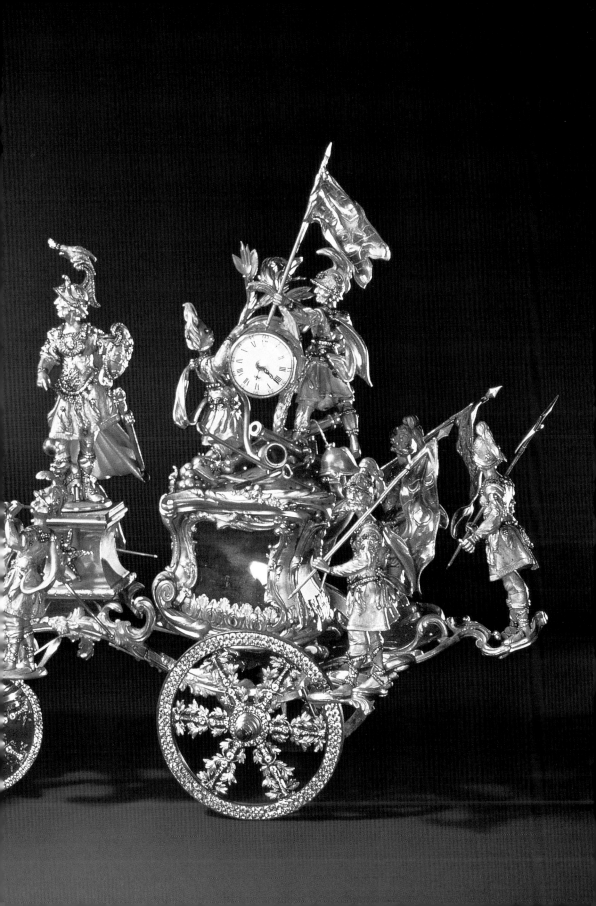

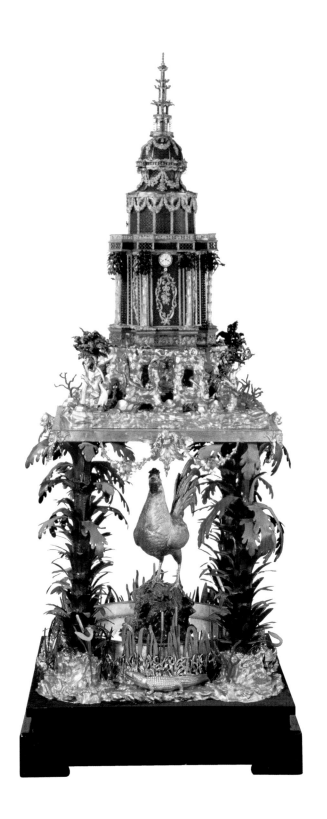

54
銅鍍金雄雞動物樓閣式鐘

【18世紀】 英國
高244公分　寬102公分　厚90公分

◎鐘由底座和鐘體兩部分組成。底
座為涼亭式，亭的四柱是綠葉茂盛
的棕櫚樹，內立有銅鍍金雄雞。鐘
體造型為樓閣式，樓閣建在山石
上，山石下平鋪玻璃鏡，以示水
面。山石間分佈的水法柱表示瀑
布。樓閣正面中央嵌有二針小錶，
樓閣後面門內有一放大鏡，能透視
內部的花園景致及山間的瀑布。樓
頂是能升降的小塔。

◎此鐘控制音樂、水法、塔升降的
機械在樓閣底部。樂起，山石間
水法轉動似瀑布，樓頂塔重複升
降。這是詹姆斯‧考克斯（James
Cox）製造的大型鐘錶精品之一。

55
銅鍍金綬帶鳥人物牽馬鐘
【18世紀】 英國
高238公分　寬114公分　厚71公分

◎由上下兩部分組合而成。下部為底座，近似方形，四角以高大、粗壯的銅鍍金棕櫚樹為主柱，托起一方形平面。底座下部置假山石，四隻鼉龍布列其間，山石正中高處立有一羽毛華麗的綬帶鳥。底座頂部懸掛一銅鍍金卷葉與玻璃花組成的吊環，上棲一隻口銜料石花的銅鍍金鸚鵡。方形平面上為一鑲嵌彩色料石的銅鍍金帳幔，帳頂為彩色料石拼合的寶星花，帳內襯玻璃鏡以形成雙重影像。幔帳所罩的樂箱上有一騎士手牽駿馬，馬披彩色料石鑲嵌花紋的鞍，其上置小錶一塊。馬身旁植有棕櫚樹一株。樂箱正面佈景為海濱風景畫，有忙碌的人們與遠去的帆船。機械裝置在樂箱內部。

◎啟動機械，整點報時，樂聲響起，佈景人行船航，帳幔上寶星花轉動。這件鐘錶由海關採買貢進宮廷，應是1769至1781年英國的鐘錶匠詹姆斯·考克斯製造。

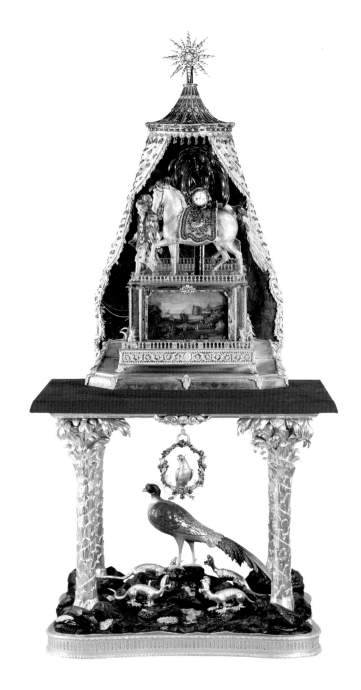

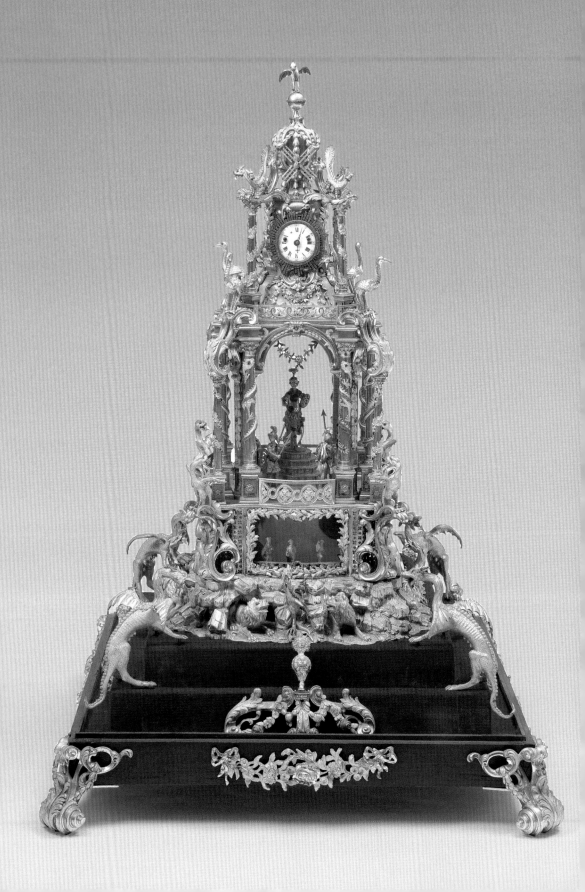

56
銅鍍金轉人亭式鐘
【18世紀】　英國
高117公分　底84公分見方

◎鐘底座為木製，上鋪紅色絲絨，四角各站有翼龍。座上堆山石，石上矗立四層亭子。一層為樂箱，內裝音樂及活動玩意裝置，正面洞穴內有一圈活動人物。二層中間台子上有一拷刀指揮官，其周圍站五名士兵。三層是計時部分，四角立鶴，四柱盤龍，正面中央為二針白色瓷盤，瓷盤上兩孔左邊是打點上弦孔，右邊是走時上弦孔。鐘盤口圈嵌白色料石放射狀花。四層四角亦立龍，中間為寶瓶，瓶腹部裝有風輪。上頂有一圓球托飛鷹。

◎啟動後，在樂聲中，二層的士兵圍繞指揮官旋轉，一層的活動人物、四層寶瓶腹部風輪及頂部托飛鷹的圓球也同時轉動。

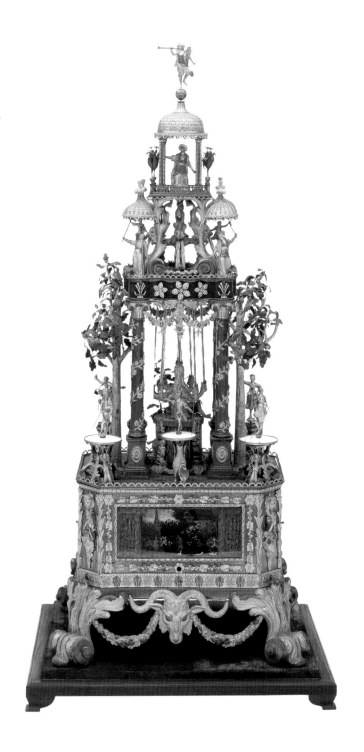

57

銅鍍金人指時刻分鐘

【18世紀】 英國
高140公分　寬60公分　厚50公分

◎鐘體用捲草花柱支撐，共分四層。底層為樂箱，正中有一玻璃窗，內有水法、跑人及風景畫；後面有三個盤，中間是走時盤，左右側分別為陰曆、陽曆盤。二層平台中心有七龍噴水景觀；平台前部三個圓台上平置三個鐘盤，分別為時、分、秒盤，每個鐘盤中心各立一持杆人，其手中所持杆實際上具指針作用；平台後部中間坐著持槍的獵人，眼左右巡視，其左右兩旁的兩個圓台立跳舞人。三層平台中心為四魚吐水景觀，四角鍍金傘蓋裡裝有鐘碗，傘下各有一人，前面二人手持鐘錘，後面二人作舞蹈狀。四層亭內有一敲鐘人。鐘頂端置一吹號手。此鐘走時部分在一層、二層，報時、刻部分在三層、四層。

◎上弦後，鐘盤上所站的持杆人各自按固定速度旋轉，其中秒針杆上的人轉得最快。每逢刻，三層平台前面的敲鐘人敲擊鐘碗報刻，後面二人隨之轉動。每逢正點，四層敲鐘人，持錘報時。活動玩意機器開動，底層跑人前行，各層的水法噴水，頂端吹號手轉動。由倫敦William Vale製造。

銅鍍金嵌琺瑯祥禽報瑞鐘

【18世紀】 英國
高108公分　寬53公分　厚66公分

◎鐘底座為八角形樂箱，正面及背面各嵌三幅琺瑯畫，左右兩側各嵌兩幅琺瑯畫。這些琺瑯畫上有的表現祥禽瑞鳥的美姿，有的表現仕女的生活。樂箱上有一花閣景觀，各鑲有三朵料石花的兩座塔柱立於其間，頂部有花束。柱間樹上棲息著鶯、雀、鴿等。柱前面是兩組噴泉景觀，白天鵝嘴中含玻璃柱，轉動起來，好似天鵝噴水。噴泉之間是三針鐘，鐘上站有象徵吉祥的鳳。在整個景觀中還有七隻小綿羊在悠閒自得地遊蕩。

◎啟動後，樂起，兩柱上的三朵料石花快速轉動起來。水法旋轉，形成白天鵝噴水和泉水不斷噴湧的景象。鐘是倫敦Williamson製造。

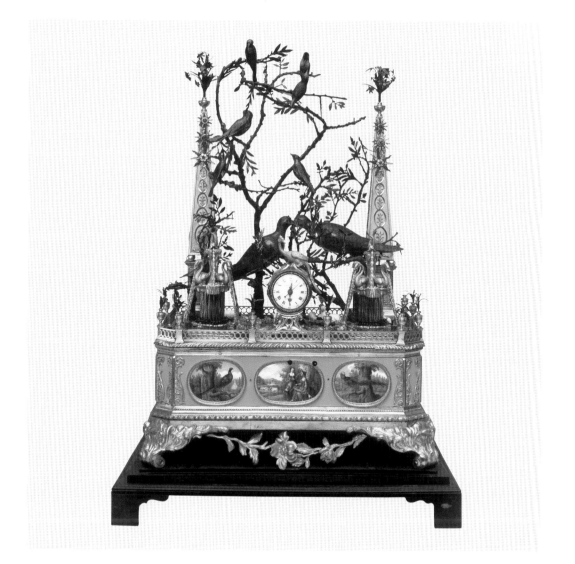

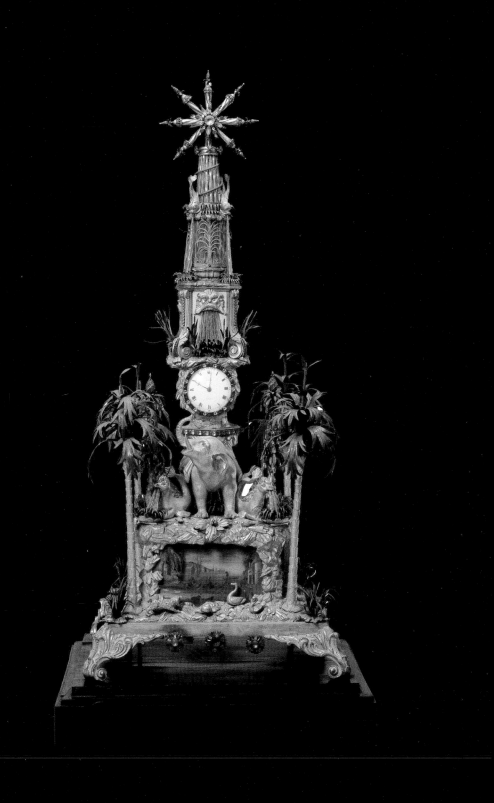

59
銅鍍金象馱水法寶星花鐘
【18世紀】 英國
高110公分 寬48公分 厚40公分

◎共分三層。底層為樂箱，外觀
設計成山石景觀，山石間有狗、
鴨、蛇、鳥等；正面中間風景窗
內有山水及建築物，風景畫上還
有能活動的人物。二層是計時部
分，背馱鐘盤的大象站在平台正
中，平台四角有馬首魚尾的吐水
異獸，平台背面有一人跪地頂
桶。第三層鐘上立三層塔，每層
均有水法，塔尖有寶星花。
◎機器開動，底層風景前人物移
動，異獸口中的水法及塔上各層
的水法轉動，塔頂的寶星花也同
時轉動。鐘由倫敦Barbot製造。

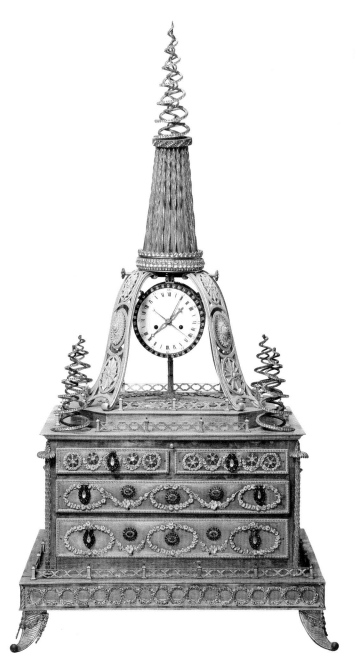

60
銅鍍金轉水法連機動鐘

【18世紀】 英國
高103公分　寬54公分　厚50公分

◎鐘共分二層，一層為樂箱，箱內
前半部是四嵌料石花抽屜，後半部
為機械裝置。二層為計時部分。樂
箱平台四角各有嵌料石螺旋花，平
台中間的四足支架上懸掛一圓形四
針鐘，白瓷盤上時刻的表示與眾不
同，鐘盤左半圈是十二小時，右
半圈也是十二小時，時針轉一圈是
二十四小時，鐘盤上方豎著水法
柱，頂端飾錐形旋轉花。

◎此鐘最大特點是整個圓形時鐘本
身就是一個鐘擺。上弦啟動後，左
右不停地擺動，但振幅不大。這種
造型新穎，鐘體擺動的時鐘，通常
稱之為連機動鐘。

61
銅鍍金四象馱轉花鐘

【18世紀】 英國
高124公分　寬53公分　厚46公分

◎鐘分四層。底層為山形，山石上
棲息著蛇、蜥蜴、鱷魚等動物。二
層有四頭棕色大象站立在山石上，
四象背部有圓形花卉架，架中心佈
置一圈作跳舞狀的轉人。第三層
為銅鍍金卷草紋背架，中為一廣腹
瓶，瓶正面有一圓盤，圓盤上有料
石花五朵，花朵之間有首尾相銜接
的四條蛇。圓盤上方嵌有一小錶，
錶兩旁立兩對男子雕像。頂層是一
尖塔，塔上盤繞著蛇，蛇身嵌料石
花，塔上有一蹲姿大力士，頭頂七
星寶花。此鐘機器部分在中間部位
的瓶腹中。

◎上弦後，樂起，象背上跳舞人轉
圈，瓶腹部花、塔上料石花及頂部
寶石花均轉動，同時蛇遊動。鐘由
倫敦Barbot製造。

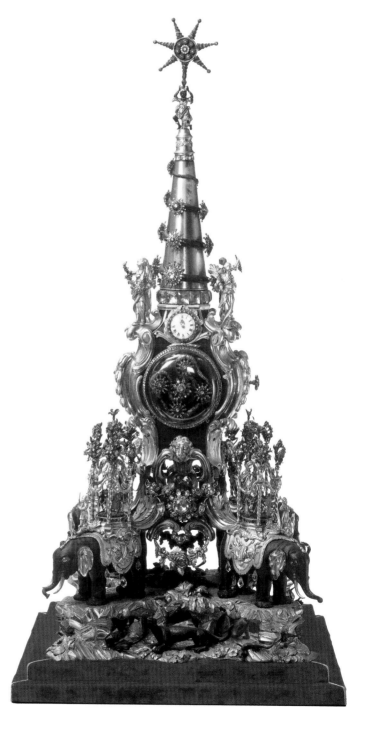

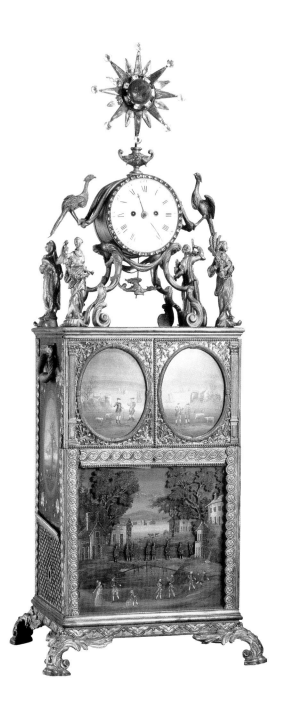

62
銅鍍金反光鏡滾球鐘

【18世紀】 英國

高94公分　寬29公分　厚35公分

◎鐘下層是長方形箱，箱四面均
有油畫。正面是鄉村風景，內有
跑人。箱上部是兩扇門，門上
繪鄉村風景。打開門後，一個畫
人物肖像的擋板支住門使其不關
閉。門內有面鏡子，前傾45°放
置。箱內設金屬軌道。

◎開動後，一銅球在平面交叉的
軌道上運動，利用反光原理，在
鏡中看到銅球似乎在空中運動，
變幻無窮，但不跌落。箱四角各
站女郎，正中卷草葉撐起兩針
鐘，異獸擺垂於鐘下。鐘頂的獎
杯上嵌多色料石組成的寶星花。

63
木樓三角形音樂鐘
【18世紀】 英國
高100公分 寬54公分

◎鐘外殼為木質包鑲銅飾件。三隻銅鍍金獅子為底足支撐著三角形鐘體。三面均有二針鐘盤，鐘盤上方油畫風景前有人物及動物活動其間。鐘頂有海豚噴水景觀。

◎機器開動，頂端的水法轉動，好似瀑布，鐘盤上方人物走動。鐘由倫敦Williamson製造。

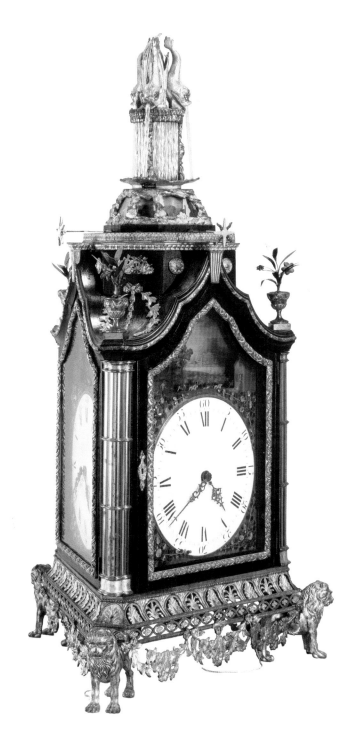

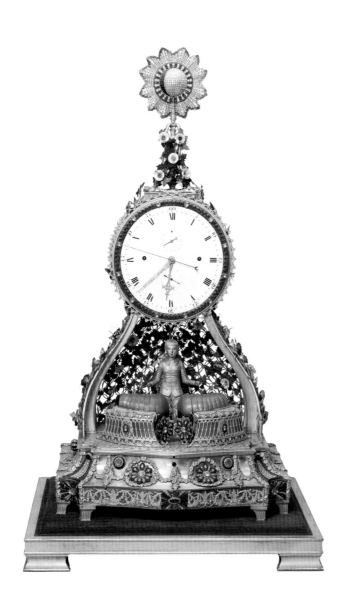

銅鍍金月球頂人打鐘

【18世紀】 英國
高102公分 寬49公分 厚39公分

◎鐘底座四周飾鏤空花紋及料石，內為樂箱，裏面有機械裝置。樂箱上站立一敲鐘人，其身前兩側各有九個鐘碗，每個鐘碗的音階高低不同。敲鐘人身後由四根捲曲柱托著三針時鐘，鐘盤上的兩個小盤分別是分盤、秒盤。錶盤周圍鑲紅、黃料石，鑲滿料石的鐘擺垂於鐘盤下方。葵花形花朵在鐘頂端，花中心的圓球代表月球，半邊嵌白色料石，另一半嵌藍色料石。上面有十五條嵌料石經線，時鐘每走二十四小時，則轉一根線。

◎此鐘可演月的盈虧過程。逢陰曆朔日（初一）起，月球從左向右轉，嵌藍色料石的半邊漸漸向背面轉去，到望日（十五日）藍色面完全轉到背面，這時從正面看到的月球呈白色，恰似一輪圓月；反之，到晦日（三十日）月球呈藍色。此鐘還可換樂。

65
銅鍍金象馱琵琶擺鐘
【18世紀】 英國
高129公分　寬50公分　厚36公分

◎鐘底座四角以獅子為足，下層樂
　箱正面有一幅風景畫，內有二層
　門。樂箱上一隻大象馱著鑲有料石
　的琵琶形環，上掛二針時鐘，鐘盤
　上分別顯示有時、分、日曆、朔望
　日，鐘為琵琶擺。大象頭上跪一頭
　部纏頭巾的印度人，象腹及象尾後
　有料石花和五朵鳳梨花。
◎機器開動，底層樂箱門自開，第
　一層門打開有人在溪中泛舟；第二
　層門內是一教堂。隨著樂曲聲大象
　的眼睛、耳朵、鼻子、尾巴均活動
　起來，鐘盤周圍及象身周圍的料石
　花均轉動。

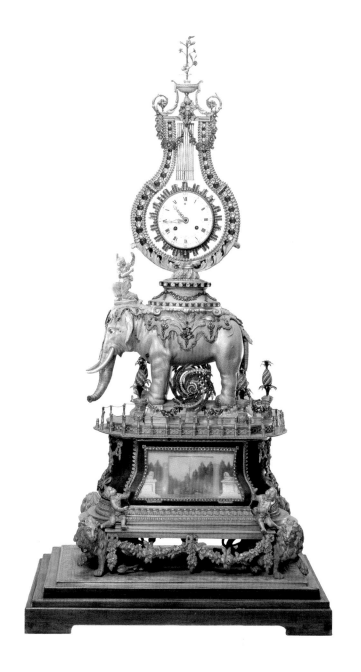

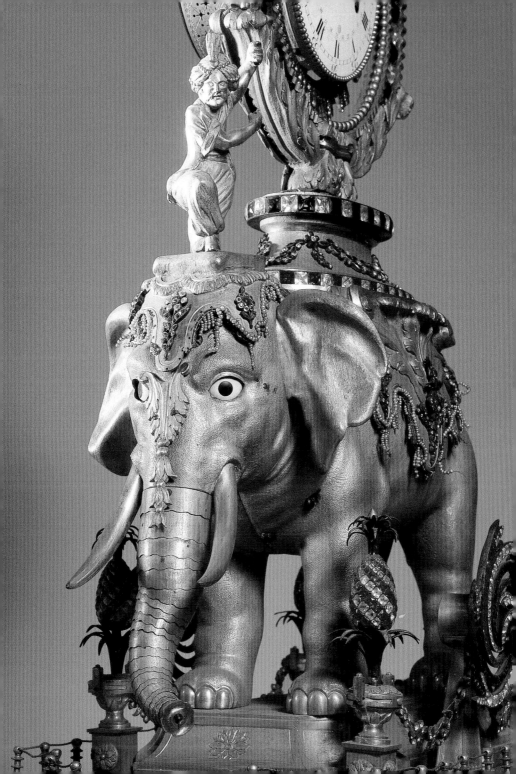

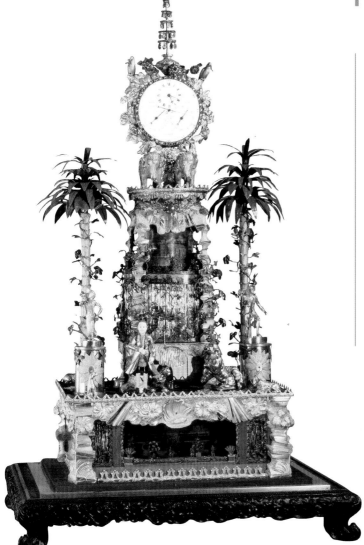

銅鍍金人戲獅象馱鐘

【18世紀】 英國
通高100公分 寬44公分 厚34公分

◎鐘下部為樂箱，正面有一個佈景舞台，舞台內兩側是水法，中間有人物表演。樂箱上是平台。平台前部有人舉著繫有球的杆子戲獅，其左右兩側分別有一持鳥人、一持鷹人。人後是茂盛的棕櫚樹，兩樹之間有一高台，高台分兩層，下層內有水法，上層有跑船轉動佈景。在高台上有一對大象馱鐘，鐘盤正中為秒針，上方為走時盤，下方左右分別為日曆和月曆盤。

◎機器開動，底層和高台內水法旋轉，人物活動、船隻航行；持鳥、持鷹人也隨著轉動；戲獅人舉杆作戲獅表演，獅頭左右擺動。鐘是倫敦John Vale所造。

67
銅鍍金少年牽羊鐘

【18世紀】 英國
通高93公分　寬51公分　厚39公分

◎八角形長方底座的正面中央是
三針時鐘。瓷盤正面寫有英文
ROBT‧WARD‧LONDON字樣。鐘盤兩
側各有一小指示盤，左盤上的數
字1至8表示這件鐘錶所配置的八首
曲子；右盤上的SILENT表示止樂，
STRIKE表示起奏。此鐘可活動的部
分全在底座兩側顯示。左景窗內是
一輛跑動的馬車和轉動的小花，右
景窗內展現鬥雞場景。底座正面飾
以稻穗，委角處飾以叉、鐮、鏟等
農具及酒桶等，以示豐收。樂箱上
站立著鍍金少年，雙目平視前方，
身著多扣上衣，兩手牽一頭碩大的
山羊，繩索滿嵌紅、藍、綠各色料
石。

◎鐘的音樂裝置設於底座中。機械
啟動，伴隨樂曲聲，左、右景窗內
的卷簾同時捲起，馬車奔跑，小
花轉動，公雞爭鬥。音樂每開動一
次，簾起落三次，曲終，動作結
束。此鐘造型別緻，工藝精細，特
別之處是撥動左右兩指示盤的指標
不僅可以調換不同的曲子，而且可
選擇是否用音樂伴奏。

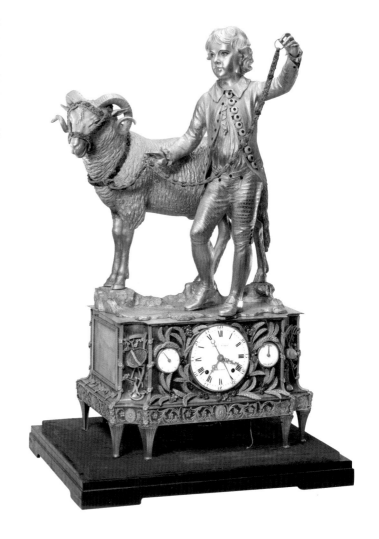

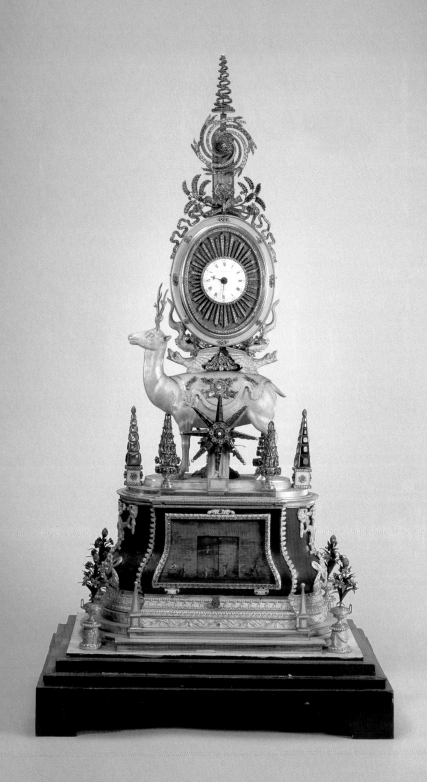

69
銅鍍金鹿馱轉花變花鐘
【18世紀】 英國
高96公分 寬29公分 厚45公分

◎鐘下部為樂箱，樂箱正面是二層
自開門，門上繪風景。第一層門開
後，呈現出鄉村風景和活動人物；
第二層門開後，呈現出小莊表演。
樂箱平台上有能變換四種顏色的塔
形轉花及傘形轉花。平台正中一雄
鹿立於中央，鹿腹間嵌有轉花，鹿
脊馱一對異獸，異獸托橢圓形鐘。
以二針鐘盤為中心，周圍是光芒四
射的料石。上頂是錐狀螺旋轉花。
◎啟動機械，樂箱正面門自開，門
內人物活動，四角塔形花、上頂錐
狀螺旋花旋轉。鐘是倫敦William
Carpenter所造。

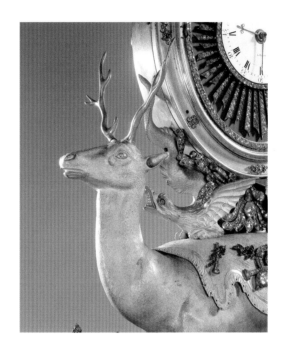

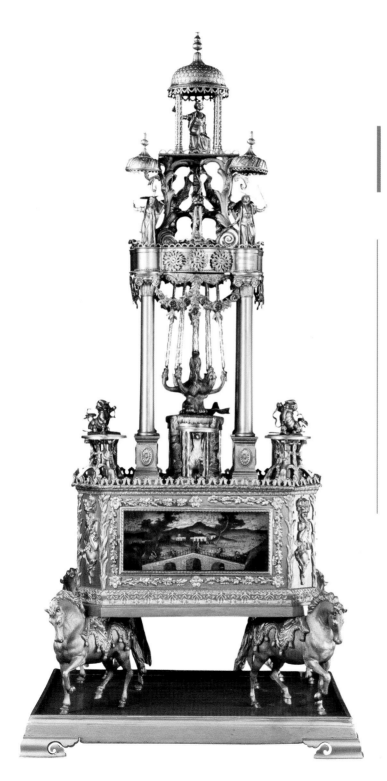

70
銅鍍金四馬馱平置鐘盤亭式鐘

【18世紀】 英國
高137公分　寬58公分　厚52公分

◎鐘底座為四馬馱樂箱，箱為長
方形，正面佈置有活動人物的風
景畫。樂箱平台前部有三個墩，
墩上平放鐘盤，分別為時、分、
秒盤。平台中央有三層亭，一層
亭中間是七龍噴水。二層亭沿處
有三朵銅鍍金花，亭內有兩個敲
鐘碗人，負責報刻，中間是四魚
吐水。三層亭內有一位敲鐘碗人
負責報時。

◎機器開動，底層樂箱風景窗內
人物走動，亭內水法轉動，好似
流水；中間亭沿上三朵銅鍍金花
轉動，敲鐘人報時報刻。倫敦
William Vale製造。

71
銅鍍金吐球水法塔式鐘
【18世紀】 英國
高123公分　寬52公分　厚45公分

◎銅鍍金三層塔式鐘，下部置樂
箱，四面為玻璃柱水法和人物。
塔一層中間有水法，沿假山流入
水池中，池面上有鴨子游動。二
層中間水法外面有螺旋形盤梯環
繞，盤梯下有一條張嘴的盤蛇，
銅鍍金滾球由水法頂部的出口處
滾入螺旋形盤梯內而下。三層有
兩針時鐘，嵌於正中。

◎機器開動後，銅鍍金滾球從二
層水法最高處出來，沿螺旋形盤
梯滾下入蛇口，經蛇尾滾出，鴨
子在湖面游動。

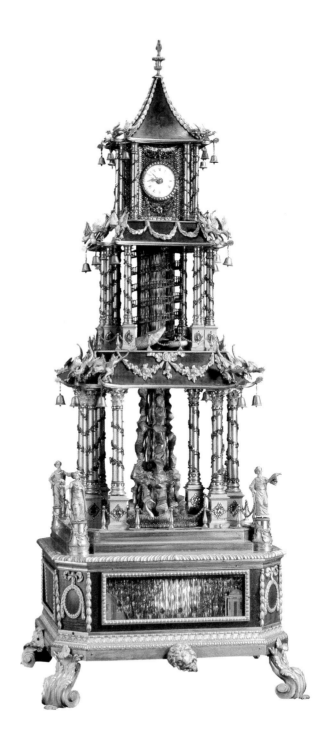

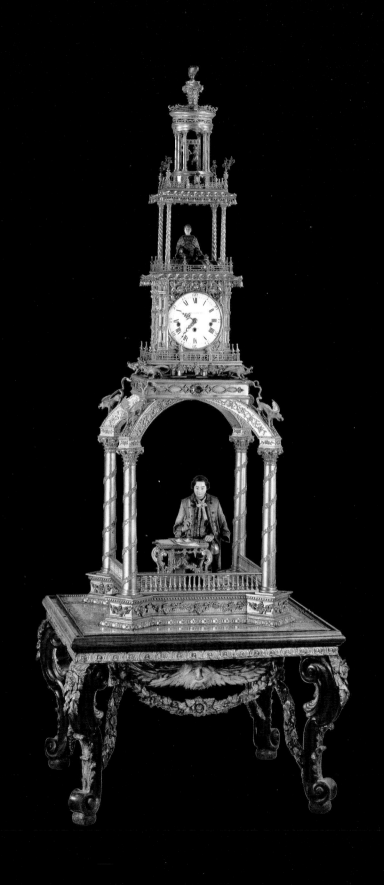

◎銅鍍金四層樓閣式。底層是寫字機械人，是此鐘最精彩、新異，結構最繁複的部分，它與計時部分機械不相連，是一套獨立的機械設置，只需上弦開動即可演示。控制寫字部分的主要機械部件是三個圓盤，盤的邊緣有凹、凸槽，長短距離不一，這些盤是按照每個筆劃、筆鋒而特製的。上下兩盤分別控制字的橫、豎筆劃，中盤控制筆的上下移動動作。寫字機械人為歐洲紳士貌，單腿跪地，一手扶案，一手握毛筆。開動前需將毛筆蘸好墨汁，開啟機關，寫字人便在面前的紙上寫下「八方向化，九土來王」八個漢字，字跡工整有神。寫字的同時，機械人的頭隨之擺動。第二層是鐘的計時部分。第三層有一敲鐘人，每逢報完 3、6、9、12 時後便打鐘碗奏樂。頂層圓形亭內，有兩人手舉一圓筒作舞蹈狀，啟動後，二人旋身拉開距離，圓筒展為橫幅，上書「萬壽無疆」四字。

◎這件精美的大型鐘是英國倫敦的Williamson專為清宮製作的。

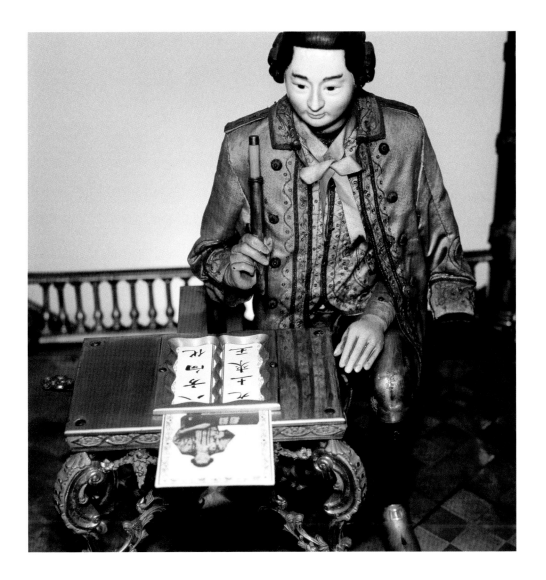

75

銅鍍金立牛長方座鐘

【18世紀】 英國
高87公分　寬54公分　厚33公分

鐘底座為長方形，其正面有三個鐘盤，分別為時、刻、分盤。兩側有以海濱城市為題材的漆畫，背面有樂曲轉換盤。底座上，一頭銅鍍金母牛立在棕櫚樹下，引頸哞哞，好似呼喚小牛。

機器開動，隨著美妙的音樂聲，樂箱兩側風景畫中人物行走、船隻航行。鐘由倫敦James Cox製造。

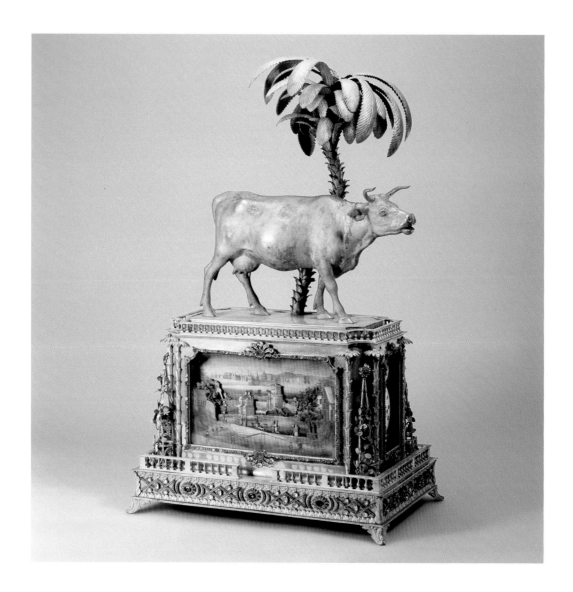

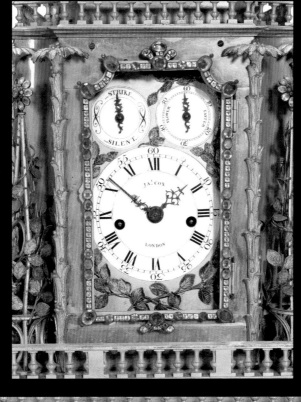

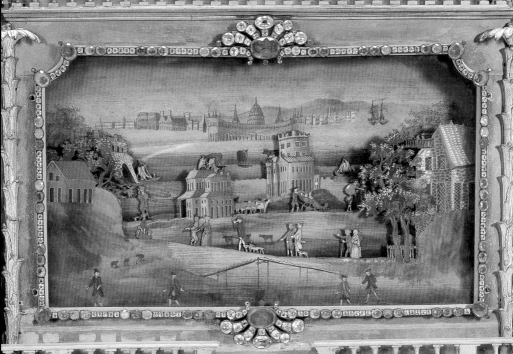

76
銅鍍金轉水法三面人物打樂鐘
【18世紀】 英國
高90公分 底35公分見方

◎鐘分三層。底座為樂箱，箱正面為人物鄉村風景，兩側飾水法，底部有三個抽屜，以三朵彩色料石花為屜鈕，內可放小物件。二層平台從裏到外分三層，中間亭內有纏繞料石花帶的一組水法柱；水法柱外圈四隻臥駝馱著四柱水法；最外層正面及兩側各立兩位打鐘碗奏樂人，四角有傘蓋形料石花。第三層平台上有四個馴馬人，四馬作噴水狀；中心為四針時盤，有時、分、秒和日曆針。鐘頂有轉花。

◎機器開動，下層樂箱內人物、各層水法、頂花轉動。

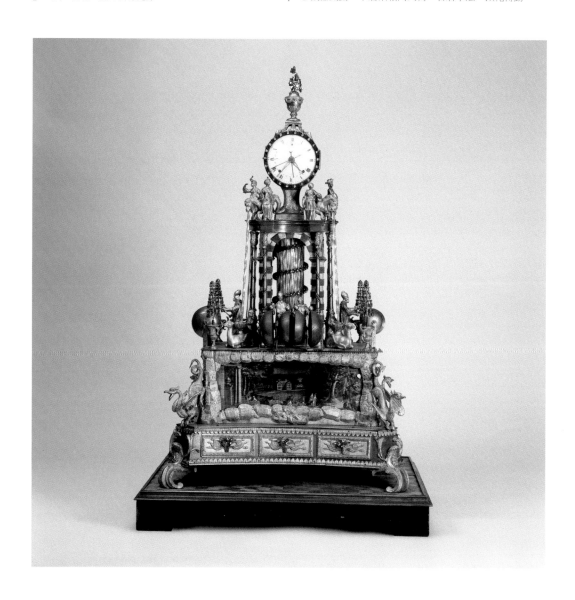

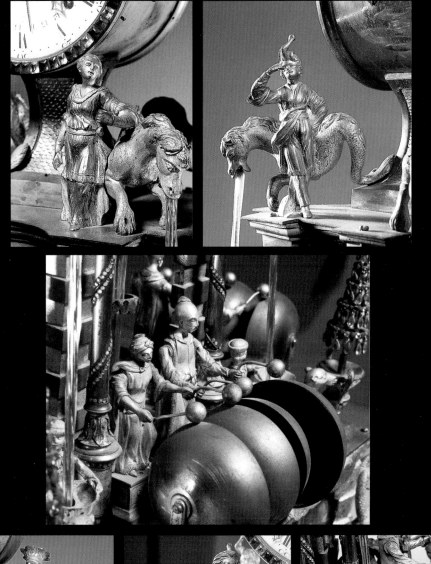

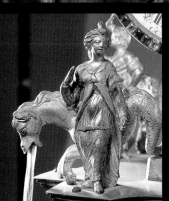

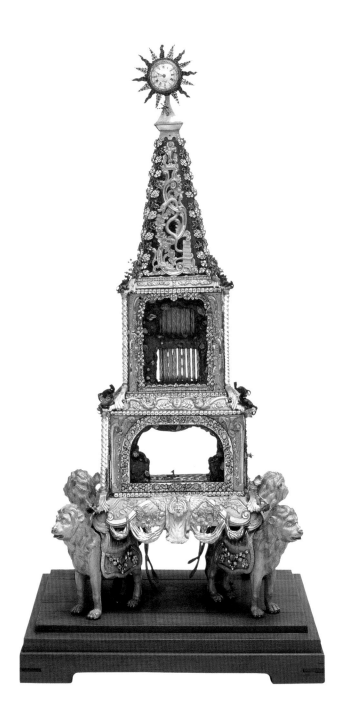

77
銅鍍金四獅馱水法鐘
【18世紀】 英國
高82公分　寬38公分　厚45公分

◎底部四獅馱三層寶塔式鐘。一層景觀內有船航行；二層玻璃窗是兩層水法；三層是在銅鍍金的花枝間有蛇盤旋而上，兩側用料石花藤蘿襯托，上頂是一彩色寶星花，中間嵌兩針小鐘。

◎開動後，樂聲響起，一層水法好似浪花翻滾，船隻航行，二層水法轉動宛如瀑布奔流。倫敦James Cox製造。

◎這個鐘的特點是上弦不用鑰匙，只需拉動右側旁邊的繩。這根繩繞在一個凹形圓槽裏，把繩從凹形圓槽裏全部拉出來，弦也就上滿了。

78

銅鍍金山子座轉人鐘

【18世紀】 英國
高56公分 底27公分見方

◎銅鍍金岩石座四角站有手持武器的勇士，座上置有鐘箱，箱四角及頂端飾有翼龍。箱正面鑲有兩針錶，能走時打點。箱內置音樂機械裝置。鐘箱上站一位身背戰刀、手持盾牌、左右轉動的指揮官，其身後是一株棕櫚樹，樹頂有華蓋，華蓋邊沿處是料石花，上頂有一隻翼龍。

◎此鐘走時和打點機械構造與一般古鐘基本相同，錶盤左孔是打點上弦孔，右孔是走時上弦孔，打樂和動作開關在後面。倫敦Halert Maranet製造。

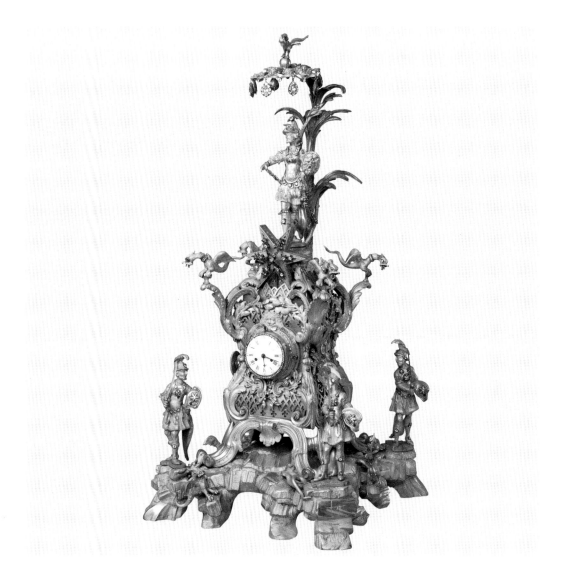

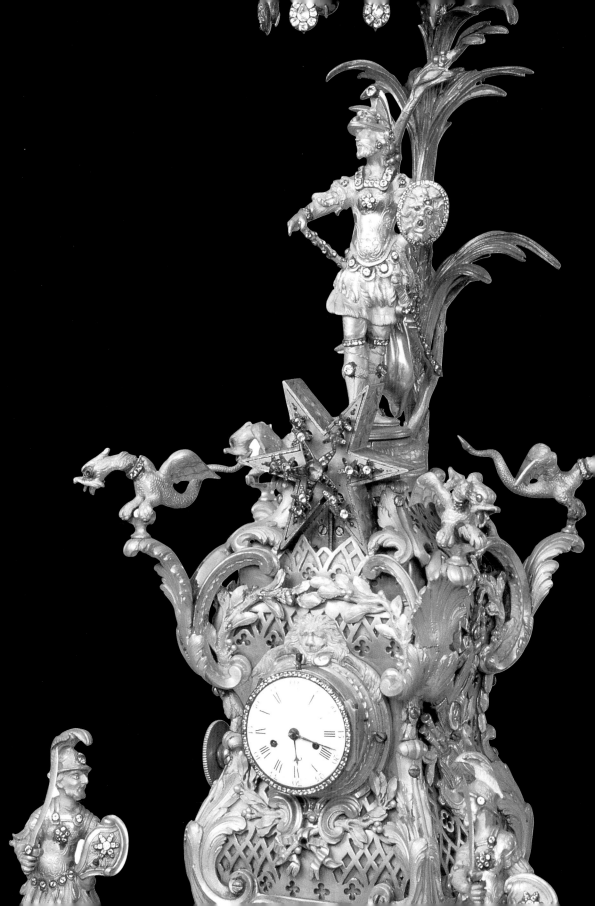

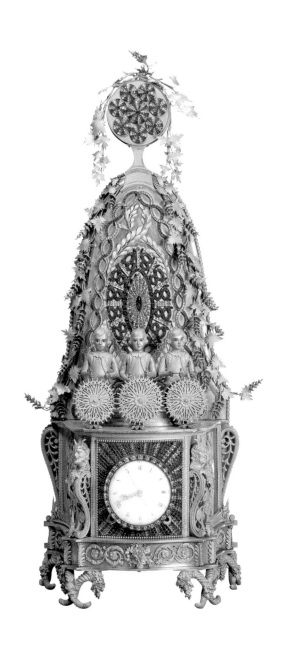

79

銅鍍金轉皮球花三人打樂鐘

【18世紀】 英國

高77.5公分　寬35公分　厚20公分

◎鐘底座為樂箱，正面為光芒狀的
彩色料石，鐘盤嵌在正中。四委角處
有頭頂犄角、臉部帶鬍鬚的男士頭
像，頭像下為銅鍍金雕鏤空花。樂
箱上跪三個敲鐘碗兒童，三組鐘碗
被鏤空花遮掩。兒童背後有一組屏
風，為銅鍍金藤蔓花，中央為一組
彩色料石花紋，屏頂有八朵彩色料
石花。

◎機器開動，頂端的七朵小花圍繞
中心花朵轉動，同時自轉，形似一
個皮球。鐘碗前金色鏤空花轉動，
兒童敲打鐘碗伴奏。

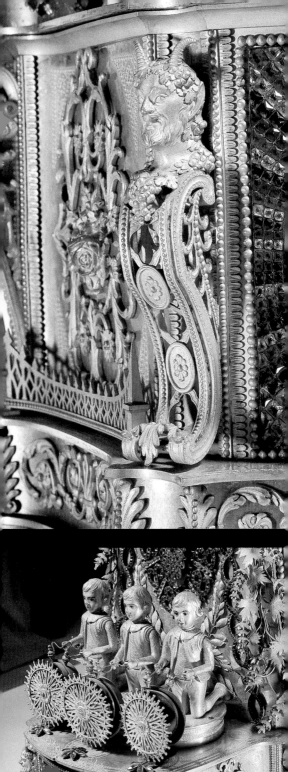

80
銅鍍金白瓷花鐘
【18世紀】 英國
高54公分　寬43公分　厚32公分

◎銅鍍金花枝中架二針圓盤鐘，花葉上嵌有開放狀的白瓷花。鐘頂上有銅鍍金鳳，鐘下臥麒麟。此鐘有走時、打時、打樂三種功能。

◎鳳是中國古代傳說中的鳥王，麒麟是中國古代傳說中的瑞獸，象徵吉祥。這是專門為中國製造的鐘錶。倫敦Thomas Gardner製造。

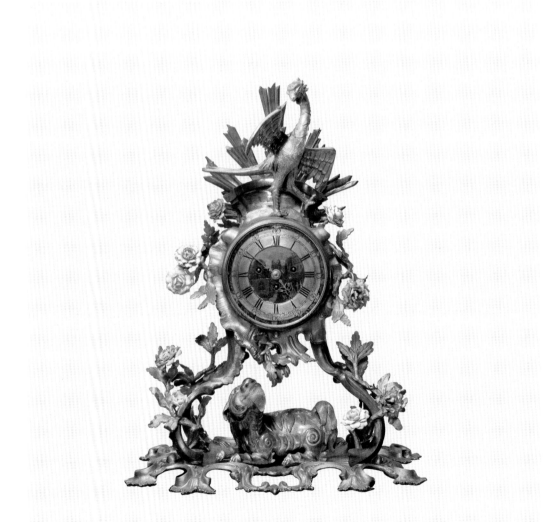

81
銀鏤空花卉人物鐘

【18世紀】 英國
高88公分　寬50公分　厚40公分

◎鐘體飾銀質鏤雕花卉人物。正面
有一立體畫，內部有大廳，廳中有
拉提琴、彈琴、打旗等人物和小天
使，大廳空間雲層中也有人物。廳
內有二針鐘，鐘為明擺，鐘盤上、
下邊各顯示日曆、周曆。鐘盤上方
的兩小盤為選擇樂曲盤。鐘頂裝飾
有獎杯。

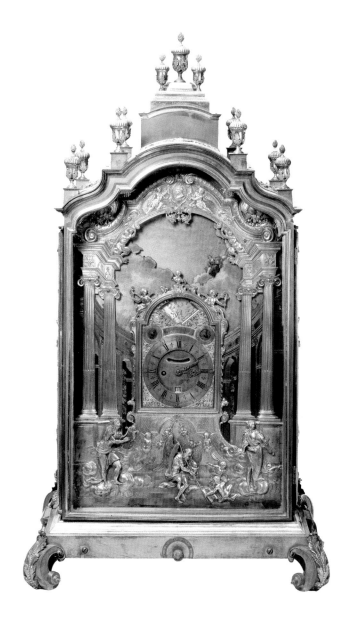

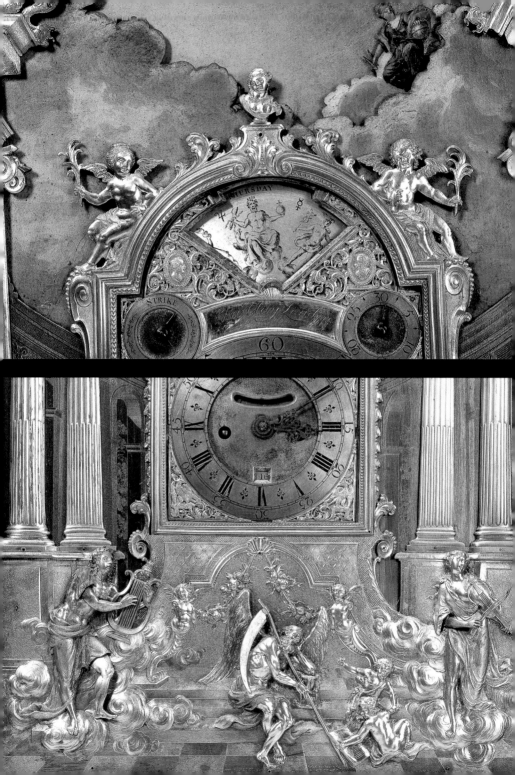

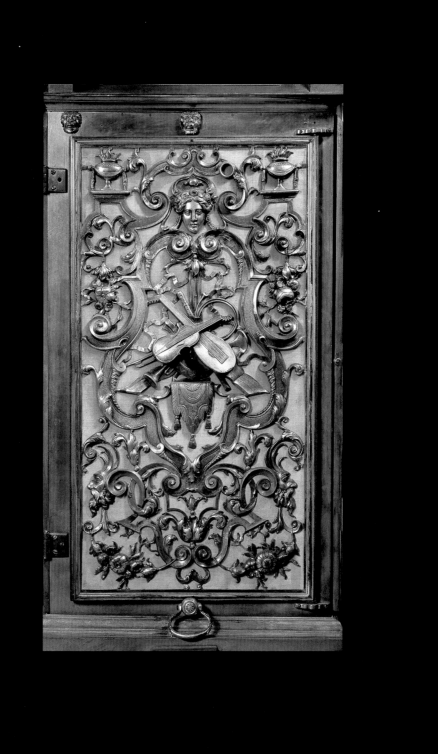

◎鐘造型是銅鏨金假山，棕櫚樹立在山體左右，蛇、牛、羊、仙鶴、獅子、兔、狗、小鳥、鱷魚、蜥蜴、貝殼等遍佈山間。山底有一湖，以鏡子表示湖水，湖面有兩隻天鵝。三針鐘盤置於山石正中，除走時、分外，鐘盤上還有太陽曆，並顯示月之盈虧。山頂棕櫚樹中有一鐘亭，亭內跪兩個手持鐘錘的敲鐘人，二人之間是一束嵌料石傘狀花。山的兩側矗立纏繞銅鍍金花葉的藍色玻璃柱，柱頂有傘狀花。

◎機械開動，樂聲響起，天鵝被鏡面下磁石吸引著在湖面上游動，敲鐘人之間及藍色玻璃柱上的傘花轉動。此鐘為Williamson製造。

87
銅鍍金山子轉天鵝人打鐘
【18世紀】 英國
高68公分　寬69公分　厚45公分

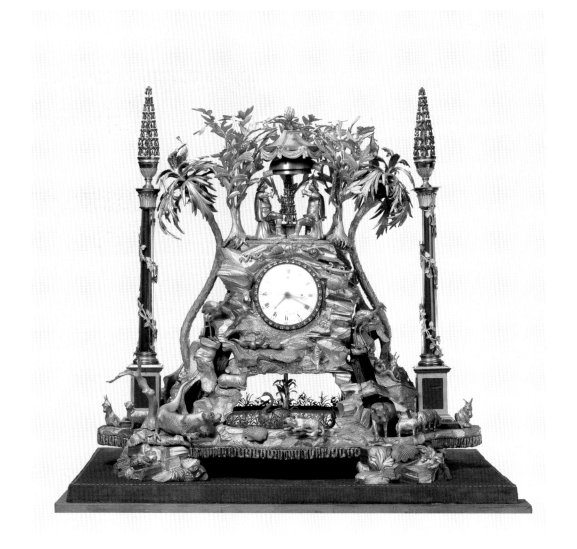

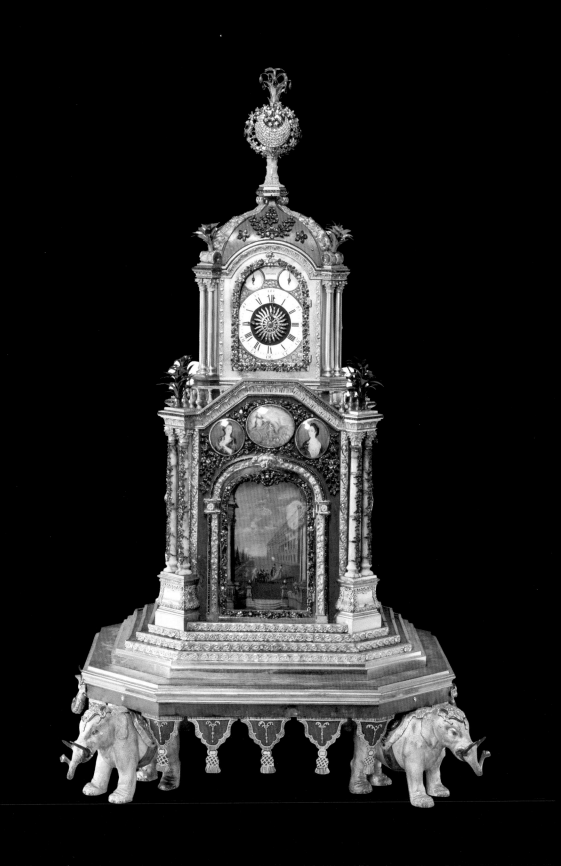

90
銅鍍金四象駄八方轉花鐘
【18世紀】 英國
高142公分　寬87公分　厚91公分

◎這是一座巴洛克建築風格式鐘。四層台階上鏨刻
密集花紋，四隻大象背負鐘。下層前後門上彩繪凡
爾賽宮，各色料石組成的花帶圍繞在畫面的邊緣；
前後門上方均嵌圓形瓷片，前面三幅，居中的是一
女郎駕車，車由飛馬牽引，兩邊是侍女像；後面
是一幅孔雀圖；正門內有寬敞大廳，廳中央的牌樓
下鑄古希臘神話傳說中的光明之神阿波羅像；下層
左右兩側各有古典人物風景畫，畫中彩繪儀仗隊簇
擁國王出行圖；下層四隅有白石柱，柱上纏繞彩色
料石花帶。中層正面是鐘盤，盤中央有一朵齒輪狀
藍料石花，其中較長的兩齒分別是時、分針，走時
同時，花旋轉；鐘盤上方有兩個小盤，左為樂曲止
打盤，右為換樂曲盤，此鐘可演奏七首樂曲；中層
背面彩繪將士出征場景，左右兩側鑄阿波羅銅頭像
及油畫女子像。上層直立一樹，墜大顆料石象徵果
實；樹幹上固定兩朵料石花，花造型新穎，小朵花
襯托中央的彎月，似星星散佈月亮四周。
◎此鐘是倫敦George Higginson製造。

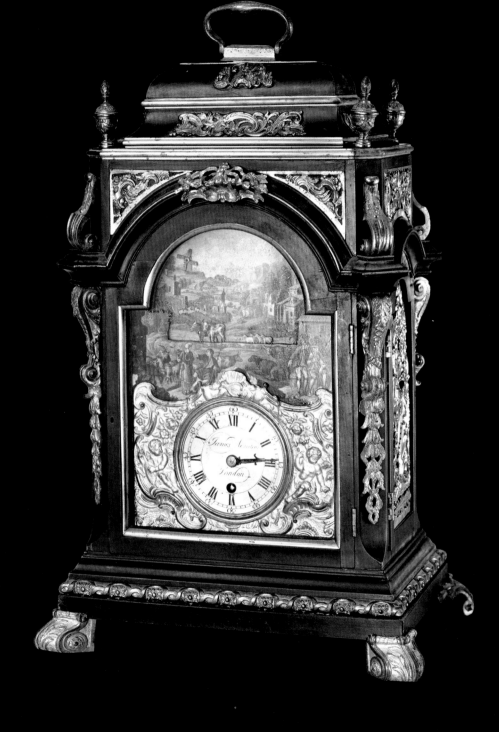

91
木樓嵌銅飾木哨鐘

【18世紀】 英國
高48公分　寬33公分　厚22公分

◎此鐘木殼上嵌銅花紋。正面為二針錶盤，上方有歐洲風光漆畫。景中上方有風車，景前有牛、羊及牧人。有走時、打點、音樂活動景觀三套系統。機芯以條盒、皮弦、塔盤輪組成，經傳動系齒輪轉動，帶動機軸擒縱機構。

◎機械開動後，音樂機械裝置中長短各異的木哨，奏出和諧的樂曲。佈景內風車快速旋轉，牛、羊跑動，牧人緊跟其後向前行進。倫敦James Newton製造。

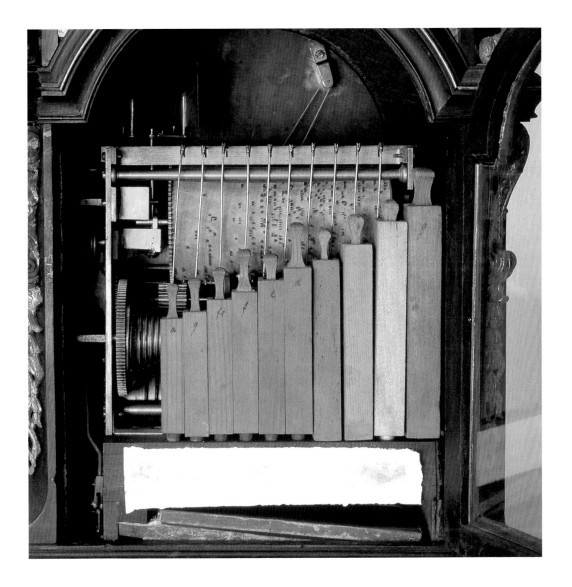

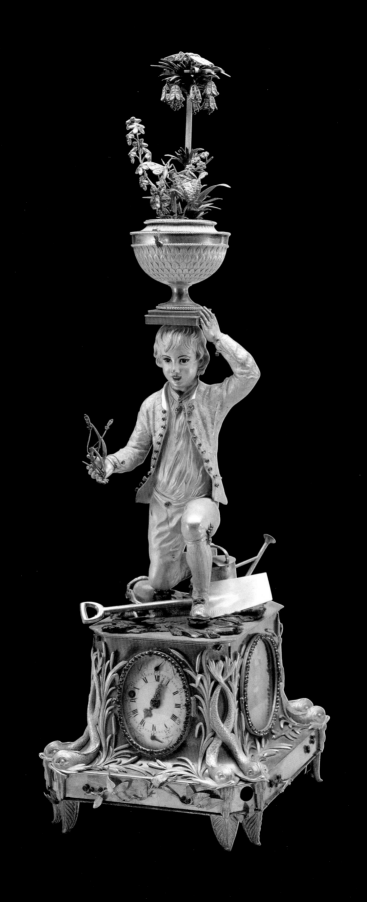

92
銅鍍金園丁蒔花鐘
【18世紀】 英國
高82公分　寬28公分　厚32公分

◎鐘底層為樂箱，正面是鐘盤，除
時、分針外，鐘盤頂端和底邊各有
兩個指標，分別控制音樂起止和演
奏的速度。箱兩側圓框內是歐洲鄉
村風景，景前有活動人物。箱背面
有調換樂曲盤。箱上一單腿蹲地少
年左手持花，右手扶頭頂花盆，花
盆上有兩隻鑲嵌料石的蝴蝶。從少
年腳旁放置的鐵鍬和噴壺可以看出
是在蒔花植卉。

◎開動後，在樂曲伴奏下，佈景內
人物不斷行走，蝴蝶展翅欲飛。由
倫敦Marriote所製。

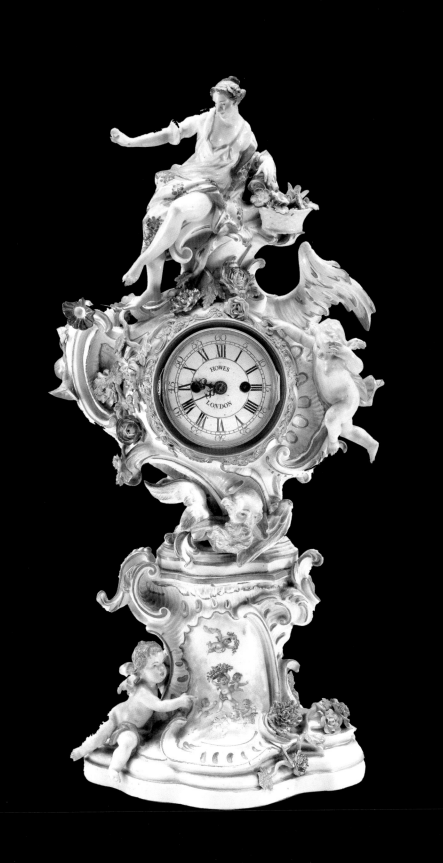

94
洋瓷雕飛仙人鐘
【18世紀】 英國
高43.4公分　寬23公分　厚14公分

◎瓶形鐘的腹部嵌二針時鐘，一位少女手扶花籃坐在瓶口處，神態優雅自然。鐘下露出一表情深沉的成年男子頭像。鐘體上下飛繞著愛神丘比特。

◎鐘盤上標Howes London。

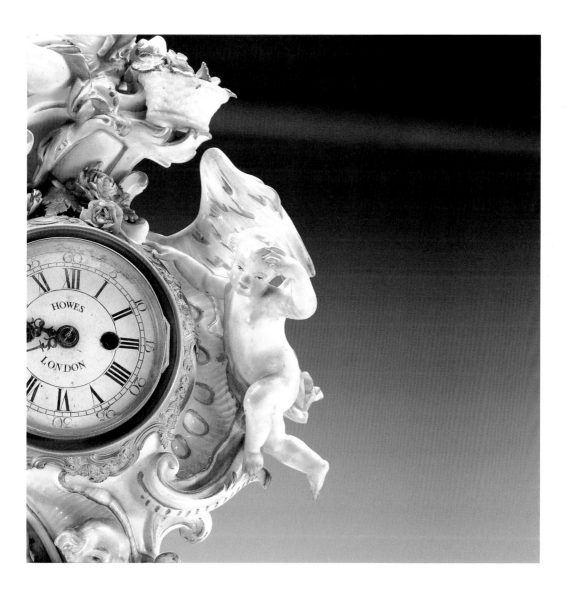

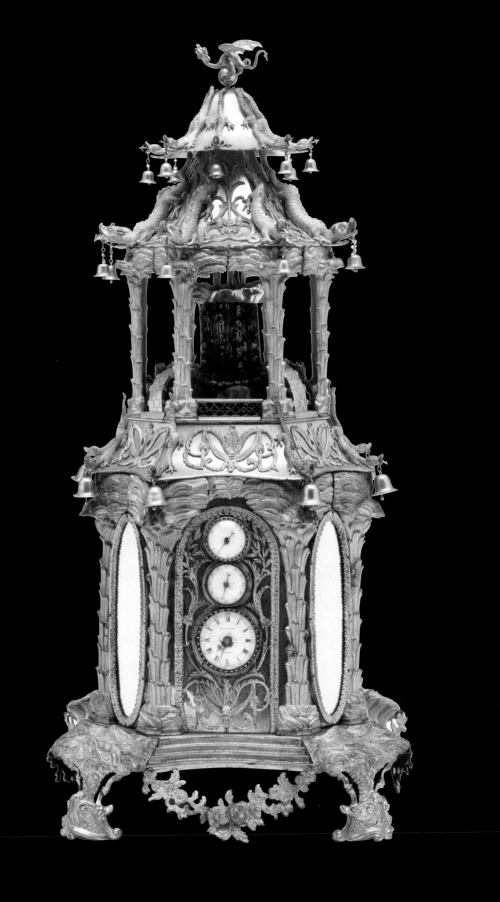

95
銅鍍金嵌琺瑯人物亭式轉花水法鐘
【18世紀】　英國
高77公分　寬41公分　厚37公分

◎八角二層亭式鐘，機械裝置位於
底層，底層正面直列三個鐘盤，分
別是秒、分、時盤。其餘各面裝飾
鏡框和琺瑯畫片，二者相間排列。
錶盤左側琺瑯片為一幼犬迎接女主
人，右側琺瑯片為一婦女教孩童識
字。二層亭以八株棕櫚樹幹為柱，
亭脊飾行龍，簷頭龍口銜鈴，亭中
央有水法景觀，狗、狼、虎、豹、
象等動物沿水法跑動。
◎由倫敦Williamson製造。

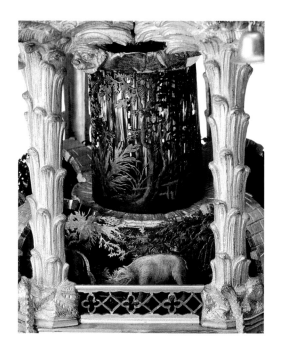

96
銅鍍金山子鳥獸人打鐘
【18世紀】 英國
高78公分 寬65公分 厚42公分

◎三針鐘盤嵌在山石正中，山間是動物的樂園，有鶴、牛、羊、獅、蛇、鱷魚、蜥蜴、兔、犬、貝殼、蝸牛等。山腳下洞穴中有水法，水直瀉進玻璃做成的水池中，池旁有鴨子。山頂棕櫚樹叢中有雙手舉鐘錘的敲鐘人。鐘有走時、報時刻、音樂、活動玩意裝置系統。

◎每逢報刻，敲鐘人雙手敲擊鐘碗發出「叮噹」聲，逢正點時，敲鐘人單手敲擊發出「叮」、「叮」聲。弦滿開動後，樂起，水法轉動，似山間小溪不斷流向池中。

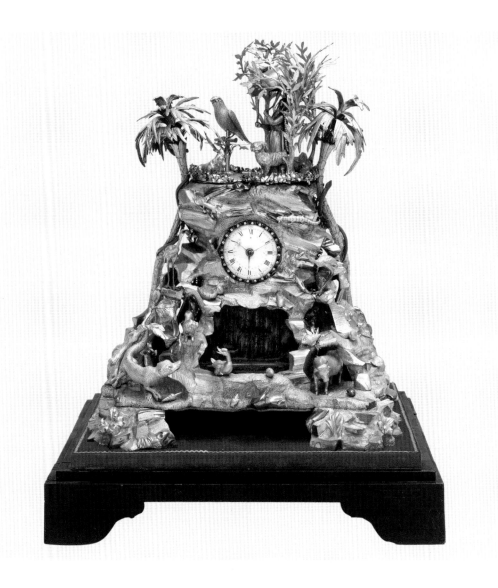

95

銅鍍金嵌琺瑯人物亭式轉花水法鐘

【18世紀】 英國
高77公分 寬41公分 厚37公分

◎八角二層亭式鐘，機械裝置位於
底層，底層正面直列三個鐘盤，分
別是秒、分、時盤。其餘各面裝飾
鏡框和琺瑯畫片，二者相間排列。
錶盤左側琺瑯片為一幼犬迎接女主
人，右側琺瑯片為一婦女教孩童識
字。二層亭以八株棕櫚樹幹為柱，
亭脊飾行龍，簷頭龍口銜鈴，亭中
央有水法景觀，狗、狼、虎、豹、
象等動物沿水法跑動。
◎由倫敦Williamson製造。

96
銅鍍金山子鳥獸人打鐘
【18世紀】 英國
高78公分 寬65公分 厚42公分

◎三針鐘盤嵌在山石正中，山間是動物的樂園，有鶴、牛、羊、獅、蛇、鱷魚、蜥蜴、兔、犬、貝殼、螺螄等。山腳下洞穴中有水法，水直瀉進玻璃做成的水池中，池旁有鴨子。山頂棕櫚樹叢中有雙手舉鐘錘的敲鐘人。鐘有走時、報時刻、音樂、活動玩意裝置系統。

◎每逢報刻，敲鐘人雙手敲擊鐘碗發出「叮噹」聲，逢正點時，敲鐘人單手敲擊發出「叮」、「叮」聲。弦滿開動後，樂起，水法轉動，似山間小溪不斷流向池中。

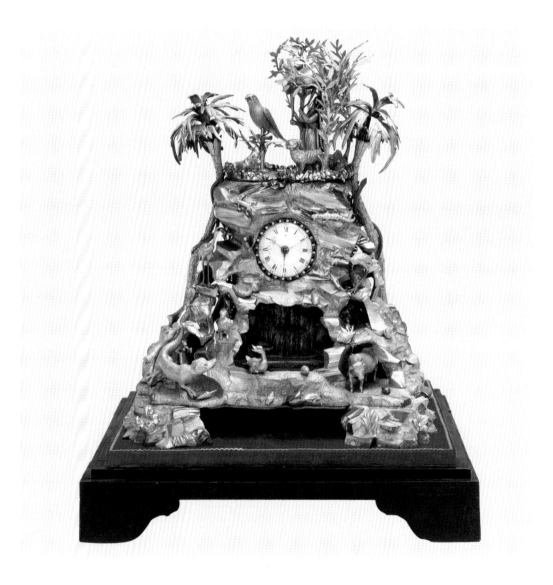

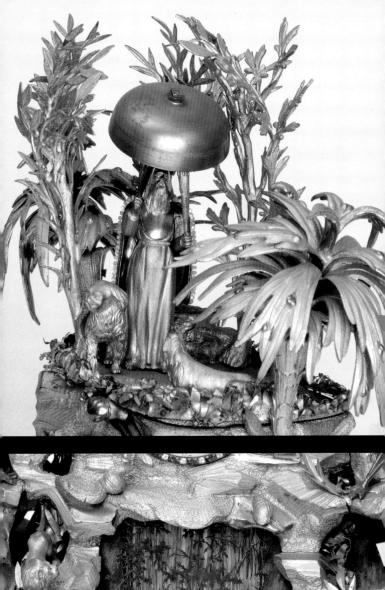

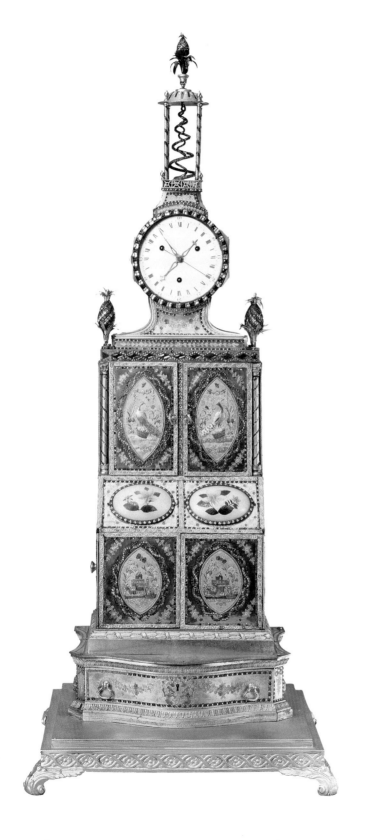

97
銅鍍金自開門水法梳妝箱鐘
【18世紀】 英國
高101公分　底41公分見方

◎鐘通體鏨刻花鳥、風景，並以
彩色料石點綴。底層有一個放化
妝用具的抽屜。鐘正面上下各
有一門。上門內有抽屜，抽屜內
盛有香水、剪刀、小刀等化妝用
品；下門是自開門，裏面有水法
柱。規矩箱四角是嵌料石轉柱，
以料石鳳梨為柱頭。時鐘位於箱
頂平台上，四周鑲嵌有料石，頂
端有嵌料石螺旋形花。
◎上弦機械啟動後，伴隨音樂
聲，櫃門自動打開，水法轉動如
瀑布傾瀉，柱子、鳳梨花、螺旋
形花同時轉動。樂止，門自動關
閉，一切活動停止。

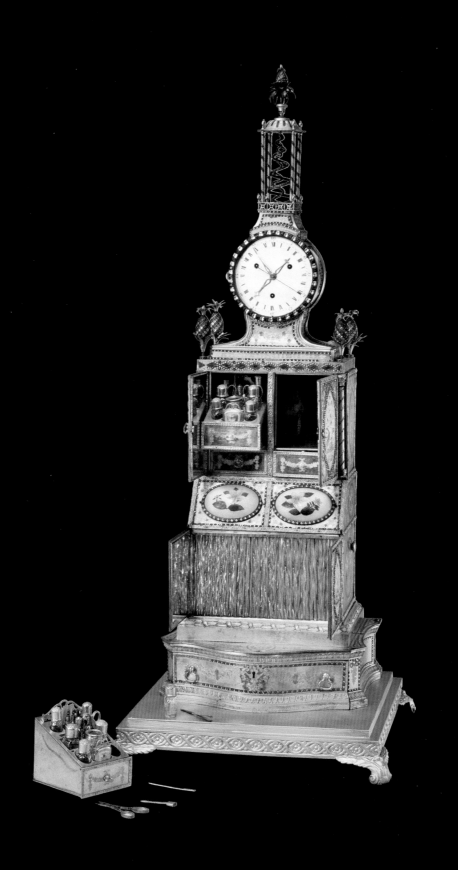

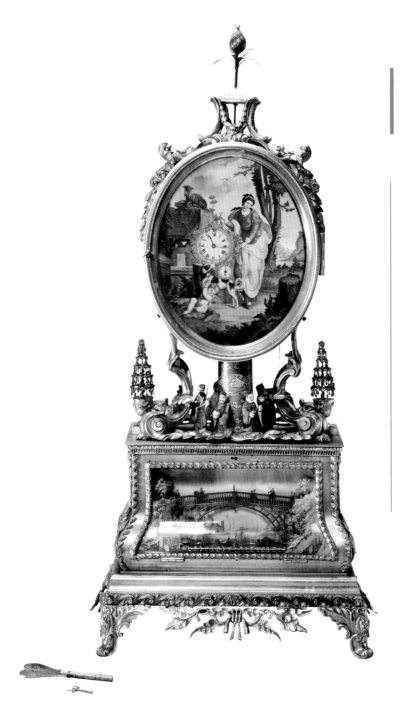

98
銅鍍金八仙水法轉花鐘
【18世紀】 英國
高84公分 寬35公分 厚24公分

◎鐘由底座和計時部分組成。底座內是音樂及活動玩意機械裝置。其正面景觀內有鐵橋橫跨河面，從橋孔望去河面上有帆船行駛，橋面上有人騎著馬列隊過橋。底座平台上左右各置一朵傘狀轉花。計時部分在上層。曲腿支架托起橢圓形盤，盤正面嵌琺瑯畫。錶盤被巧妙安放在畫中，走時、分的大錶盤在仕女所提花環上，走秒的小盤在狗背上。橢圓形盤的背面是一面鏡子。鐘底座與計時部分由一根雲紋柱相接，柱周圍是一圈八仙人物。

◎開動後，象徵河水的水法、八仙人物、轉花等在樂聲中轉動。此鐘中西合璧，八仙人應該是清宮造辦處後來補上去的。

99

銅鍍金葫蘆式水法鐘

【18世紀】 英國
高69公分 寬29公分 厚25公分

◎葫蘆形，葫蘆下腹部嵌白磁片二針時鐘，鐘盤上的兩個弦孔分別負責走時、報時。上腹部佈置叢林瀑布景觀。

◎機械裝置開動後，傳出悠揚的樂聲，葫蘆裏的水法轉動如同瀑布自上而下垂直傾瀉，樂停即止。

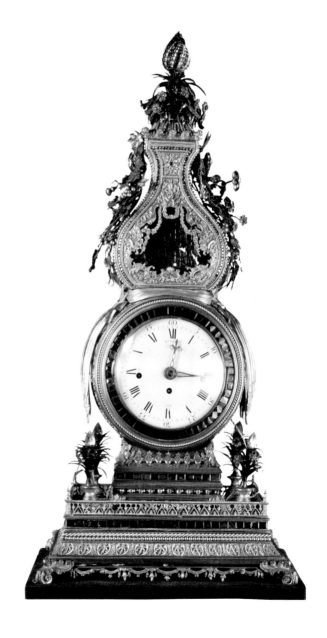

100

銅鍍金樂箱鷗鴣鳥鐘

【18世紀】 英國
高42公分 寬43公分 厚27公分

◎底層是樂箱，四面飾六幅琺瑯仕女畫，畫中人物端莊秀美，服飾色彩豔麗，具有很高的工藝水準。琺瑯花兩邊銅鍍金板雕刻鄉村風景。樂箱頂平台上立一座鐘，鐘頂部有象徵放鳥食的小坑，一隻鷗鴣站在鐘旁。逢正點報時後，鷗鴣鳥鳴叫著作啄食狀。

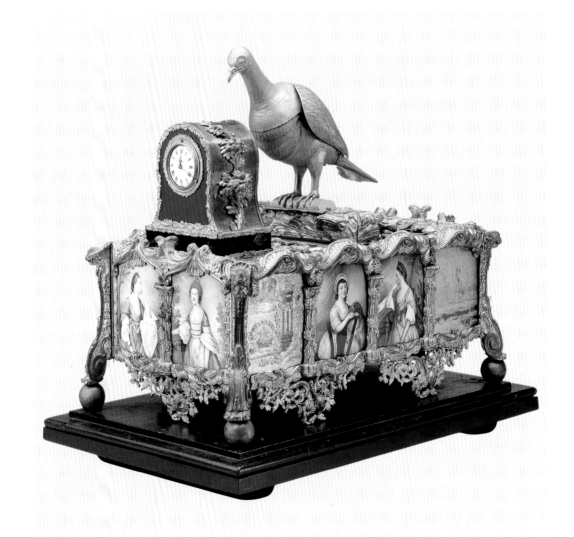

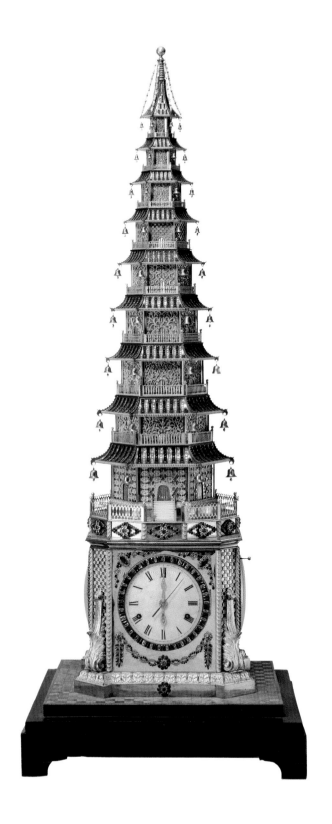

101
銅鍍金嵌料石升降塔鐘
【18世紀】 英國
通高120公分 底41公分見方

◎鐘塔座為八角形，三面均有鐘
盤，其中正面盤有時、分、秒三
針，兩側盤只有時、分二針，鐘
盤周圍鑲彩色料石花。塔座內為
鐘的走時系統及音樂轉動系統。
塔座上立九層六角塔，每層均飾
欄板，塔簷有六條珠鏈。

◎弦滿開動後，隨著中國民樂
「茉莉花」的旋律，塔身緩緩升
起，而後又平穩降落，曲終，塔
恢復原狀。

102
銅鍍金駱駝亭式轉人鐘
【18世紀】 英國
高105公分 底67公分見方

◎這是一座裝飾華麗的大座鐘，鏤空葉狀紋足架著鐘的托板，板上一圈葉狀柵欄，欄杆內四角站著高大的駱駝，背上騎著扛槍、戟的戰士，馭手站在駱駝前面。駝峰間駄起第二層以上的鐘樓。鐘樓底層箱內安放機械裝置，箱四周為佈景，繪溪邊風景，前有帆船。第二層以棕櫚樹幹為支柱，柱間懸掛旗幟，中心是漆畫風景的圓筒柱，繞柱有四層人物。上層亭間中間有二針雙面鐘，鐘盤上的三個弦孔分別負責走時、報時、打樂。上層亭頂欄杆內有一圈行人，頂端有料石星球。

◎機械上弦啟動後，底層的帆船、各層人物及料石星球徐徐移動。鐘的製造者是倫敦的John Barrow。

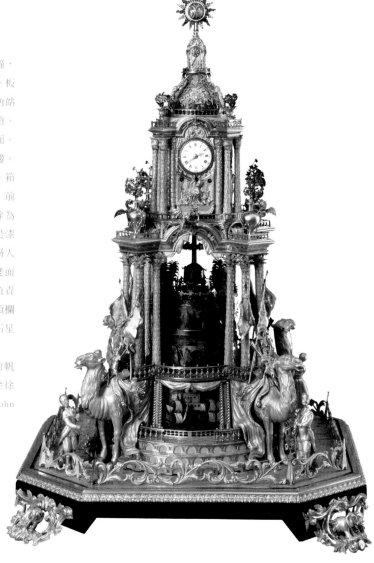

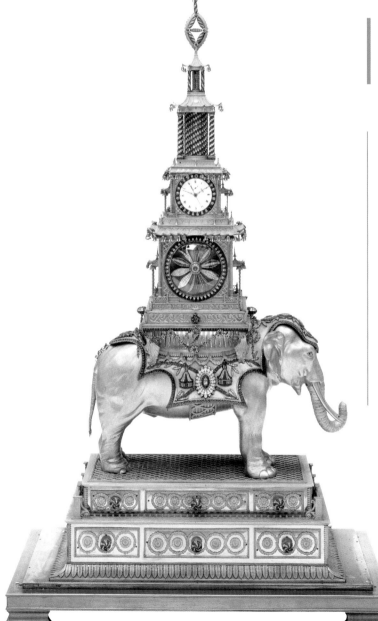

103
銅鍍金象馱寶塔變花轉花鐘
【18世紀】 英國
高122公分 寬57公分 厚32公分

◎鏨花紋銅鍍金底座上站立大
象，象身披鑲嵌各色料石的花
韂。控制大象活動的機械置於腹
內，弦孔在韂上。象背馱四層方
塔。底層正面的轉花，可變換四
種形狀和顏色；二層正面鑲嵌三
針時鐘；三層、四層中心嵌料石
柱和四角嵌料石柱都能轉動，亭
頂有棱形花。

◎上弦後，伴隨樂聲，象的眼珠
轉動，鼻子向各個方向伸卷，尾
巴左右搖擺，同時轉柱、轉花，
其中三層的中心柱轉動時可變形
狀，時方時圓。充分展示了製造
者的非凡智慧與技藝。

104
銅鍍金琺瑯人物畫鐘

【18世紀】 英國
高28.5公分　寬21.8公分　厚18公分

◎鐘的外觀似方匣。四隻銅鍍金豹扛起鐘體，鐘殼上嵌滿精美琺瑯畫。匣蓋四角立有琺瑯杯，杯上繪有男、女頭像；蓋的下沿正中繪男頭像。二針時鐘嵌在匣正面上部，弦孔在鐘盤上，上滿一次弦可以走八天。匣正面下部是兩扇門，門扇內有琺瑯畫。門打開後，可以看到由近及遠的景物，河面上有行船，後邊天水相連，給人廣闊深遠的感覺。

◎機械上弦後，在優美的樂聲中，平鋪的水法轉動起來似河流，水中的帆船緩緩前行。

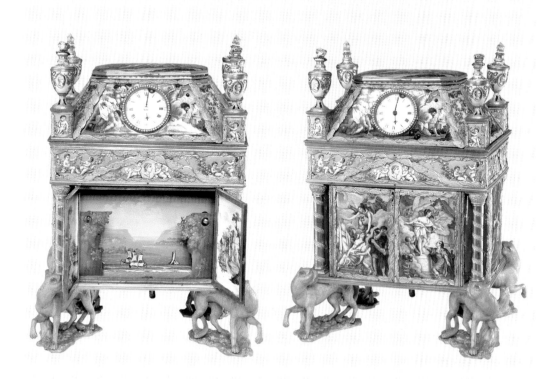

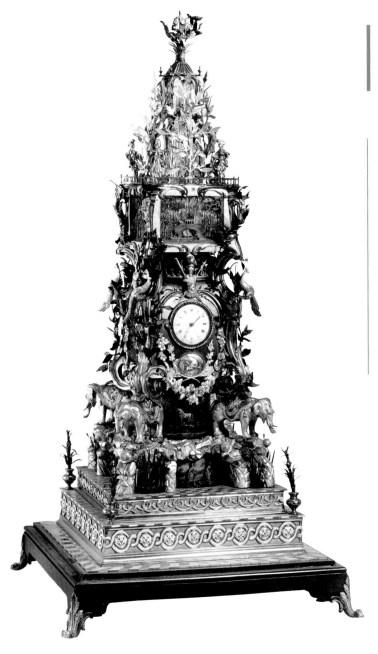

105
銅鍍金象馱轉花水法鐘
【18世紀】 英國
高105公分　底53公分見方

◎梯形底座內為樂箱，裝飾極為
繁複。堆砌的山石上站立四隻大
象馱著四層水法轉花鐘。一層中
間有站在圓盤上的人物、牛、馬
等，外嵌金髮女士賞景琺瑯畫。
二層是兩針二套時鐘，外有孔雀
守護，花葉環繞。三層中間為水
法，外為彩漆人物畫。四層是叢
林圍繞瀑布，四角武士站崗，中
間有水法，頂端有花束。
◎機械開動後，圓盤上的人、獸
隨圓盤的轉動而轉動，水法柱、
頂端的花束旋轉。

106
銅鍍金嵌料石轉人升降塔鐘
【18世紀】 英國
高95公分（升起高度122.5公分） 底46公分見方

◎鐘通體銅鍍金嵌料石。塔基座三面有錶盤，正面是三針鐘，其下方的兩個上弦孔，左邊是打樂弦孔，右邊是走時弦孔；兩側是二針鐘，鐘盤周圍鑲三色料石。塔基上立五層圓形寶塔，四角立武士。第一層廊下有一圈身著不同服飾的十二人組成的儀仗隊伍，分別擎旗、吹笛、擊鼓等；塔正面和左右兩面橢圓形開光處各有呈放射狀的水法柱，中心嵌料石轉花。

◎機器開動，寶塔的一至四層，隨著音樂聲逐層升起，同時儀仗隊沿著塔身行進，水法、轉花轉動。塔升到固定高度後停止，音樂也隨之停止。再開動，樂聲重起，塔身逐層下降至最低位置。曲終，活動玩意靜止。這座塔鐘結構嚴謹、佈局合理，展現了二百年前的高超設計和精湛工藝。

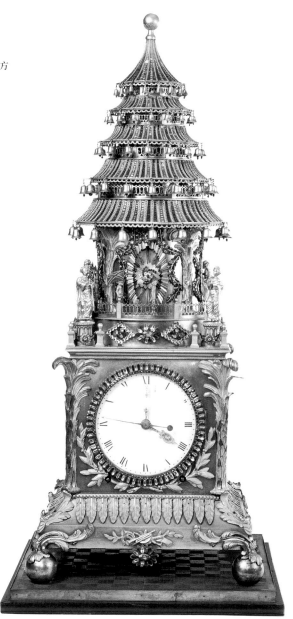

107
木樓嵌銅飾古典建築鐘
【19世紀】 英國
高128公分 寬74公分 厚37公分

◎鐘造型為歐洲建築式樣，黑漆木質鐘殼上嵌銅鍍金飾件。銅鍍金鐘盤在正面，鐘盤上方的三個小盤，中間是調節走時快慢盤，左邊是打樂啟止盤，右邊是轉換樂曲盤，有三首樂曲供選擇。

◎機芯上刻Wiomptl Wromte。

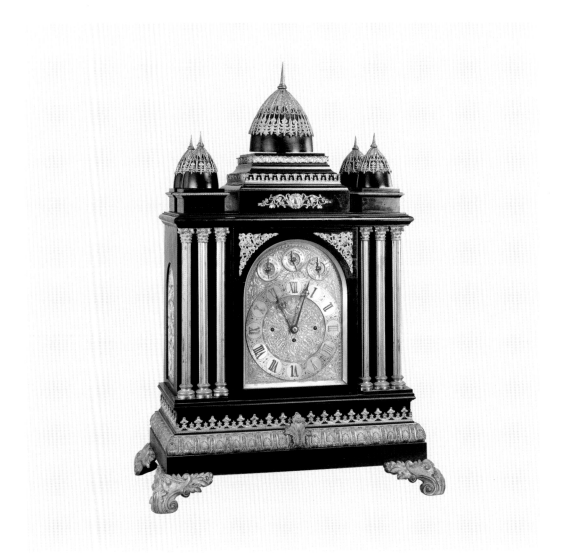

108
黑漆木樓嵌銅飾鐘
【19世紀】 英國
高122公分　寬74公分　厚37公分

◎鐘為黑漆木樓式樣，周身飾銅鍍金飾件。鐘盤中心與鐘
板均有銅鍍金雕花，正面居中為銅鍍金鐘盤，上有三個弦
孔分別負責走時、報時、打樂。鐘盤之上有三個小盤，正
中的是調節快慢盤，兩邊的小盤分別是止打樂盤和換樂
盤。
◎倫敦John Bennett製造。

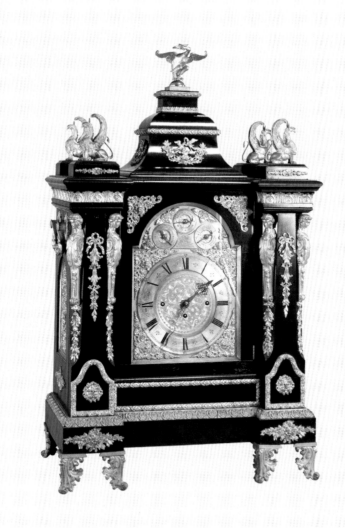

109
銅鍍金嵌料石三角冠架鐘
【19世紀】 英國
高26公分

◎三足折疊式，頂端嵌錶，錶口圈嵌料石。製作精美，造型優雅，是冠架鐘的精品。

◎冠架俗稱帽架，是宮廷日常生活中的必需品，多擺放在桌案之上，其形狀和質地有許多種。

110
銅鍍金四羊馱塔式轉花錶
【18世紀】 英國
通高103公分　底40公分見方

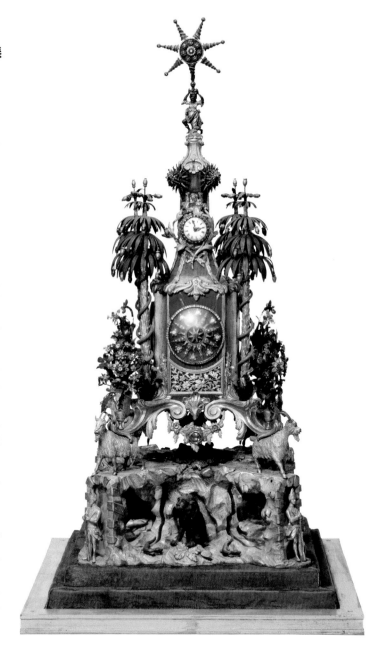

◎由底座、樂箱、計時器三部分組
成。底座為銅鍍金山石形，地面上
爬著褐色的蛇、蜥蜴等，岩石開闊
處立一褐色雄獅，獅後兩側的洞口
各設一面鏡子，利用鏡子映現出岩
石間似有三隻雄獅；底座四角券門
前立持槍的士兵。底座之上由四隻
山羊馱起樂箱，樂箱由四捲草形曲
腿支撐，每兩腿間飾以銅鍍金羊頭
和以料石做花心的花環，四曲腿架
上均設各色料石做成的瓶花；樂
箱正面中央是以白料石作圈口的圓
盤，盤內有紅、白料石組成的花
朵，中心的寶星和邊緣的八朵小花
均可旋轉；樂箱四周矗立四棵掛滿
果實的棕櫚樹，每顆樹上各有一條
綠蛇盤繞其上。最上部是計時部
分，二針錶以紅、白料石作圈口，
錶上豎立點綴花卉的小亭，亭頂
蹲著頭戴寶星的小丑，寶星上飾有
紅、白料石轉花。
◎此錶鐘充分利用機械齒輪的聯
動，啟動音樂裝置後，所有的轉花
隨之轉動，使人眼花繚亂。將底足
做成動物形來支撐鐘體是18世紀英
國鐘錶慣用的手法，常採用的動物
有羊、象、獅子、犀牛等。

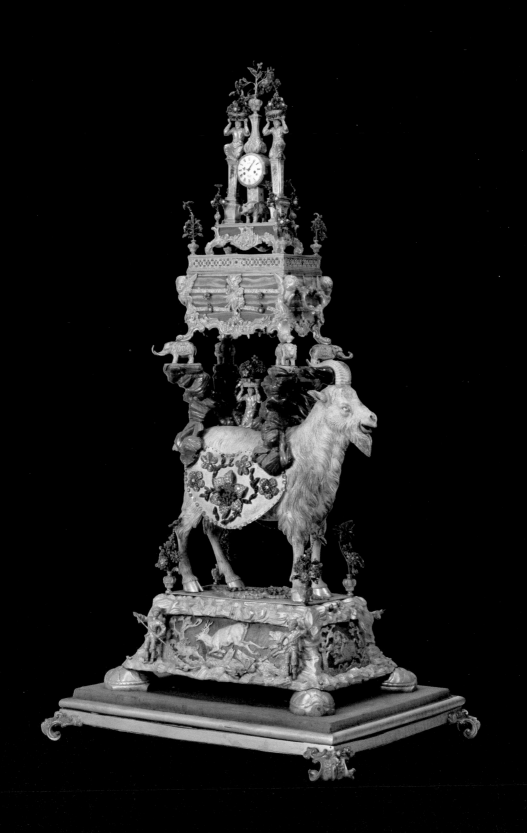

111
銅鍍金羊馱瑪瑙樂箱錶
【18世紀】 英國
高90公分 寬41公分 厚30公分

◎分三層。下層為四隻龜背負著銅鍍金底座，底座四面浮雕西洋傳統裝飾題材——狩獵圖，獵狗追逐著驚慌的麋鹿，獵人手持棍棒守候在旁。中層為羊馱樂箱，一隻健壯的山羊立於底座之上，羊身的落褳上裝飾著由綠、白、黃、藍料石組成的花朵，羊背正中半跪一托花盆的力士，又疊石為架，架上立四象，馱起樂箱；樂箱正中雕頭長羊角的森林之神，箱四角為身生雙翼的小愛神。頂層為時鐘座几，座几立於樂箱平台上，中間有一大象馱著走時、打時錶，錶由錶盤上的弦孔上弦，上弦鑰匙亦為銅鍍金，錶的兩側立柱頂上半跪著托頂花籃的力士。

◎白瓷錶盤上標Ja°cox London，上弦鑰匙上刻Ja°cox London 1766。

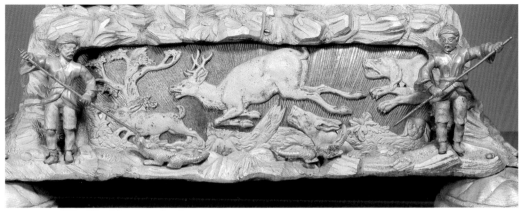

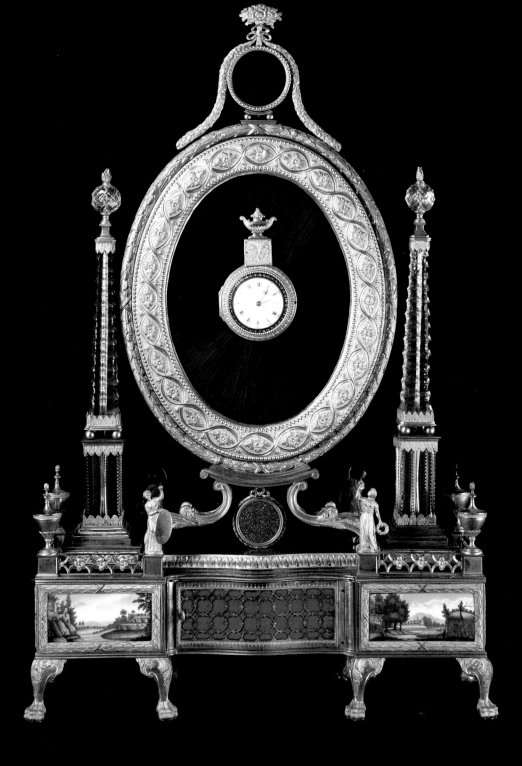

112
銅鍍金嵌琺瑯容鏡錶
【18世紀】 英國
高70公分　寬50公分　厚29公分

◎由八隻動物足支撐，底座為樂箱。箱四面有琺瑯畫，畫中有山村景色和孔雀及希臘神話中的小愛神。畫面清晰，色彩鮮豔。樂箱兩側各有小抽屜，可放置梳妝用品。樂箱上是平台，平台四角各有銅質獎杯狀鑄件，這是當時歐洲鐘流行的飾物。平台上還置四銅鍍金人，兩人手持花環，兩人手持盾牌，形象逼真。平台中間為橢圓形鏡面，四周以花環為邊框，鏡背有藍色玻璃，中間嵌一小錶，錶盤上有分針、時針。鏡的兩側有軸，是透明玻璃雕刻的方尖柱。

◎此錶以梳粧檯為造型，打開錶的後蓋可用鑰匙上弦。小錶的原動系和擒縱機構已有改進，擒縱器用擺游輪游絲機軸取代了原來機軸連著擺杆擺錘的結構。這種小錶隨著梳妝鏡前後傾斜，走時仍然準確，更不會發生停擺現象。倫敦William Hughes所造。

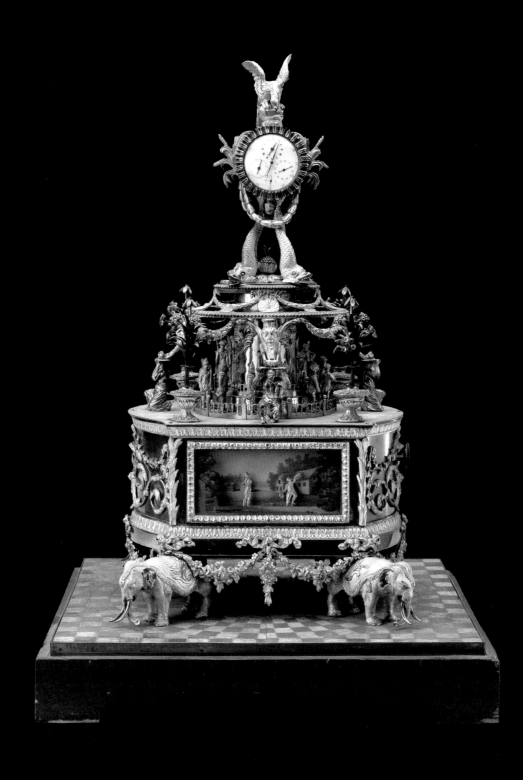

113
銅鍍金四象馱跑人日曆錶
【18世紀】 英國
高72公分 底49公分見方

鐘分三層。底座為四隻大象托著橢圓形樂箱，樂箱前後兩
面為佈景箱，景前有彈奏各種樂器的人物。二層平台中心
為圓形建築，兩層儀仗隊圍繞圓形建築物行走，四角為轉
花。支架上用尾立魚做吻，托起鐘盤，大鐘盤上除中心秒
針外，還配有四個小盤，上為走時盤，左為陽曆計日盤，
右為走分盤，下麵為計秒盤，其上標有 1、2、3、4 數字，
小針不停地快速轉動，使鐘顯得富有生氣。此錶走時與打
點的上弦部分在錶後面，樂箱右側兩個鈕，是音樂換套和
動作的開關。

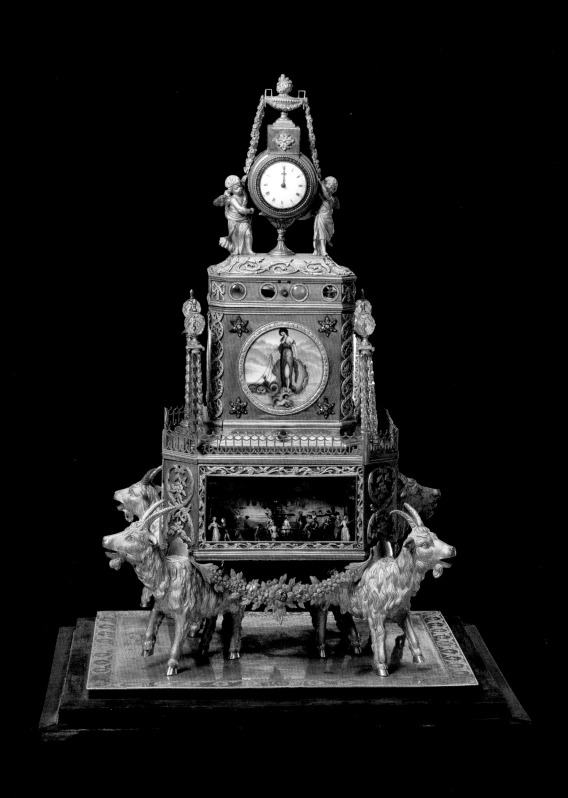

114
銅鍍金四羊馱兩人擎錶
【18世紀】 英國
高59公分　寬36公分　厚30公分

◎銅鍍金質，四隻山羊馱樂箱立
於銅鍍金底座上。樂箱四面內設
舞台場景，其中為歡聚的紳士和
淑女。箱頂上飾圍欄一周，四角
立玻璃柱，正中為一方形化妝
盒，盒正面鑲嵌琺瑯畫，繪一位
女海神立於貝殼上駕馭海獸。其
上正中為粉色料石，左右各二枚
圓形瑪瑙片一字排開。粉紅色料
石是按鈕。盒內有玻璃香水瓶、
銅鍍金剪刀、鑷子等化妝用品。
化妝盒蓋頂上兩個雙翼天使捧二
針瓶式錶，錶上掛金屬花環鏈。
◎當錶內機械開動時，音樂響
起，樂箱佈景內的男女人群起
舞。此錶既是化妝盒，又是報時
鐘錶。由倫敦William Hughed製
造。

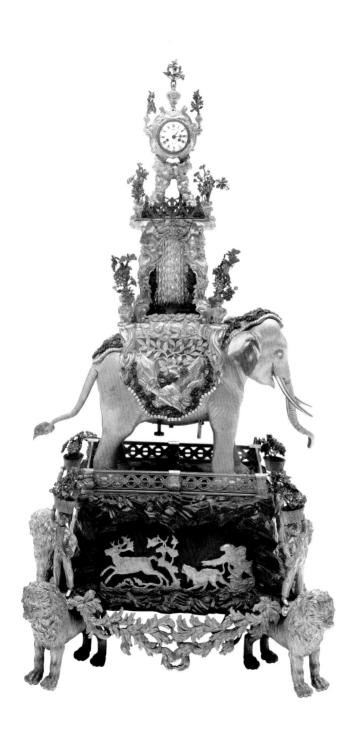

115
銅鍍金四獅馱象水法錶
【18世紀】 英國
高81公分 寬41公分 厚33公分

◎分三層。四獅背負底座，底座
前後均雕狩獵場面，兩側是蛇熊
相鬥場面。象馱轎為第二層，象
腹內裝有樂曲裝置及帶動水法的
齒輪系統，象轎以人物頭像為四
柱，水法佈置其中。第三層疊石
正面嵌兩針錶，錶不僅走時，還
報時。

◎上弦後，在樂曲伴奏下，二層
水法轉動似瀑布。由James Cox製
造。

116
銅鍍金琺瑯壁瓶錶
【18世紀】 英國
高43公分　寬19公分　錶徑5.4公分

◎這是英國製造的中國式壁瓶錶。瓶為銅胎畫琺瑯，正面二名頭布上插羽毛的男子捧著小錶。上半部畫花鳥，瓶中插有料石花和瓷花。

◎這種壁瓶錶可懸掛在皇帝轎上。錶的後板上鐫刻Daniel Quare。

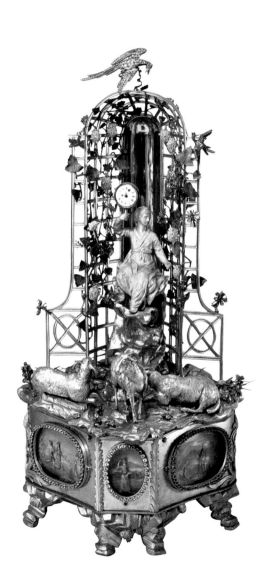

117
銅鍍金三羊開泰葡陰人擎錶
【18世紀】 英國
高54公分　寬24公分　厚24公分

◎銅鍍金質，底座下以仿山石腿支撐，樂箱呈六棱形，其中三面內嵌橢圓形漆飾人物畫，畫面背景為歐洲田園風光。樂箱上置葡萄架，有綠色金屬葉片，葡萄由珍珠組成，架上停落料石鑲嵌的蜻蜓和小鳥。葡萄架頂部飾一隻嵌料石綬帶鳥。葡萄架前一神態端莊的女子坐於山石上，右手舉一銀殼兩針時鐘。山石下有三隻銀色山羊嬉戲。

◎機械開動時，樂箱佈景中人物行走，水法轉動，蝴蝶、小鳥微微抖動。此鐘是英國著名鐘錶大師Williamson專門為中國製造的，他的名字刻於錶的機芯上。

◎此錶以牧羊場景為造型。牧童吹著喇叭，立於母羊之後，
身旁草地上兩隻羔羊在母羊身旁嬉戲，母羊背駄方形錶箱
站在大樹下，茂密的樹枝上棲息鵪鶉一隻。錶箱以銅鍍金
樹葉紋作邊框，箱面裝紅色玻璃，箱正面嵌二針錶，其餘
各面均裝飾彩繪人物花鳥琺瑯片。
◎此錶造型優美，一派西洋田園牧歌的情調。錶的音樂機
械裝置在母羊腹中，每逢整點，樂曲響起，鵪鶉抖動翅
膀，發出「咕、咕」聲，按鐘點報時。白瓷鐘盤上有Wil-
liamson London字樣。

118
銅鍍金牧羊風景錶
【18世紀】 英國
高79公分　寬63公分　厚53公分

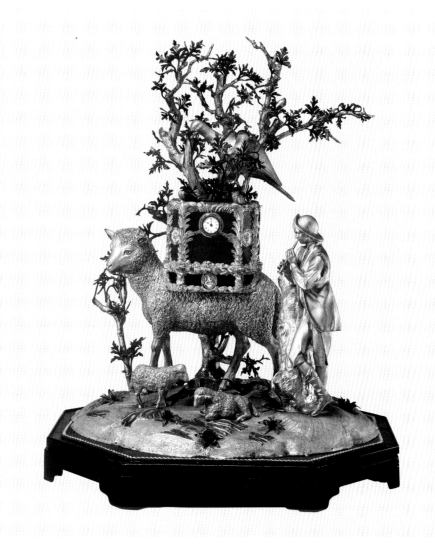

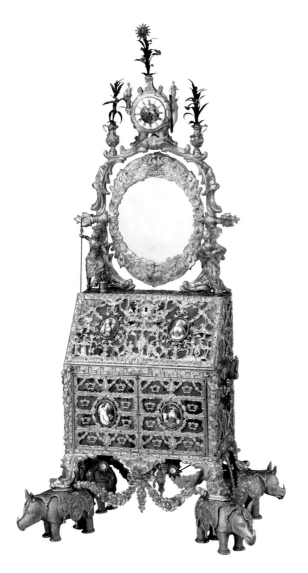

銅鍍金犀牛馱梳妝鏡錶

【18世紀】 英國
高74公分 寬38公分 厚24公分

◎為梳粧檯式。以銅鍍金犀牛為
足，四足間有花帶相連。規矩箱
以銅鍍金為骨架包鑲瑪瑙，箱體
飾有四片人物琺瑯畫。規矩箱上
下部各有一門。上門裡有三格，
中間格裡有三個可旋轉的彩色料
石柱，左右兩格放香水瓶及剪
刀、眉筆等化妝用具，瓷飛鳥作
香水瓶蓋。下門裡繪風景畫，景
前有活動人物。規矩箱頂端鑄兩
個手持武器的威武士兵。容鏡固
定在規矩箱上方，可調整仰俯角
度，鏡邊緣包裹捲草葉。錶在最
頂端，其時、分針上均嵌白色料
石。錶盤中心有一琺瑯片，描繪
一男子向女士求愛。錶上方置一
束瓶花。
◎這件不大的鐘錶不但外觀製造
精美，且安裝有音樂及活動玩意
和裝置。上弦起動後，音樂聲響
起，在樂曲伴奏下，上門內彩色
料石柱轉動，下門內活動人物前
行。

120
銅鍍金綠鯊魚皮天文錶

【18世紀】 英國
高169公分　直徑85公分

◎銅鍍金質，由底座、星盤、鐘
錶三部分組成。底座為六面體銅
鍍金飾綠鯊魚皮，三面嵌有西洋
建築、農田牧場、跑馬遊戲的
活動圖像；六個獅爪上有六個
銅鍍金洋人，分別懷抱天球儀、
手持望遠鏡等，神態各異，栩栩
如生。底座上面有象徵宇宙的星
盤，星盤上用中文標明的十二星
座和月份；在星盤周圍有銅鍍金
的天宮圖像，每宮為黃道三十
度，其上還刻有清晰的南北回歸
線、南北極圈。在極圈頂端嵌著
直徑十公分的白磁片小錶，錶底
座側有一個上弦孔。

◎啟動後，隨著樂聲，房屋、牧
羊人、馬匹等開始旋轉，星盤上
的眾星沿軌道圍繞太陽運行，月
球繞地球旋轉。樂止，一切活動
停止。由Jennyman製造。

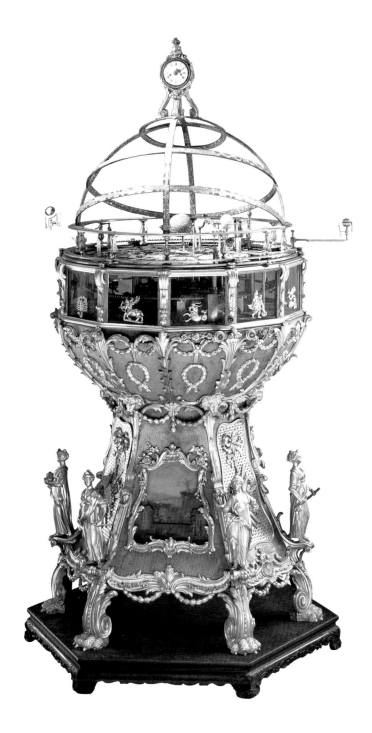

121
銅鍍金仙鶴馱亭式錶
【18世紀】 英國
高38公分　寬30.5公分　厚13公分

◎ 一隻回首眺望的曲頸仙鶴口銜靈芝站在紅絲絨木座上。仙鶴背馱二層仙閣，二針小錶嵌於閣中間。鶴腹中安置音樂機械裝置，啟動時可演奏四支樂曲。

◎錶的製造者是James Cox。

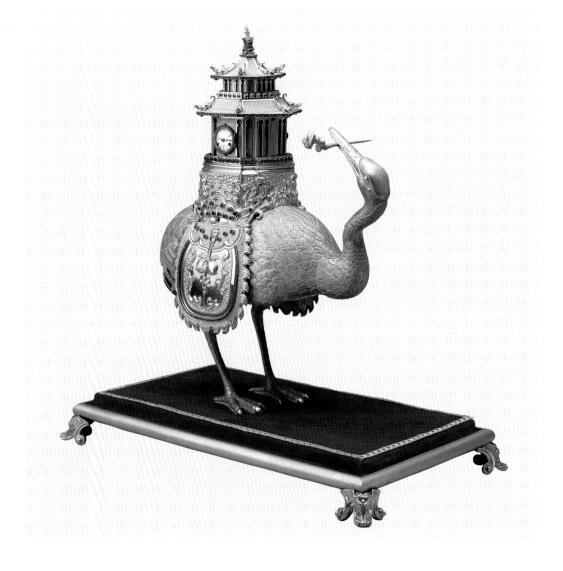

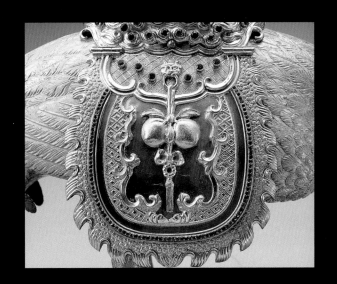

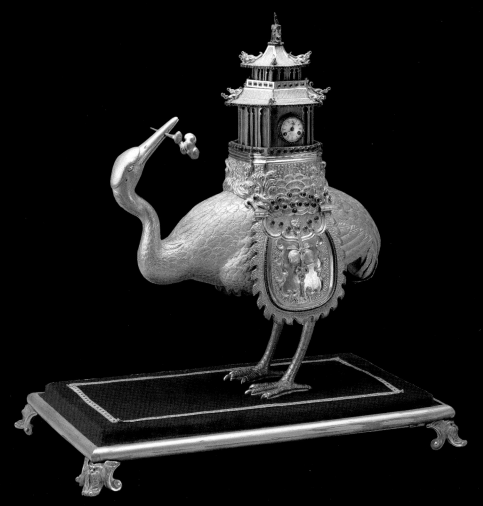

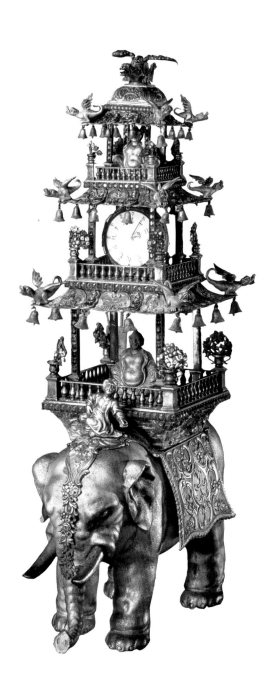

122

銅鍍金象馱佛塔錶

【18世紀】 英國

高43公分　寬28.5公分　厚10公分

◎一位身著東方服飾的馭手騎著大象。象背馱三層方亭，亭脊有翼龍裝飾。亭子第一、第三層中供佛像。小錶掛在第二層，錶盤上錶示時、刻、分的數字均用漢字書寫，這在清宮藏鐘錶中是不多見的。

◎錶機芯上有款識James Halsted。從錶的造型和錶盤特點看，應該是英國工匠為中國特製的。

123

銅鍍金鑲瑪瑙樂箱瓶式轉花錶

【18世紀】 英國
通高51公分　寬20公分　厚18公分

◎錶由底座和花瓶二部分組成。銅
鍍金骨架包鑲瑪瑙底座是樂箱，內
有音樂機械裝置。樂箱頂部平台四
角有料石花。銅鍍金骨架包鑲金星
料石廣腹花瓶放在樂箱上，瓶中插
一束花，花束中有一圓盤，圓盤中
央是白琺瑯二針錶盤，周圍是白料
石小花朵，花朵在音樂伴奏下能轉
動。
◎由倫敦James Cox製造。

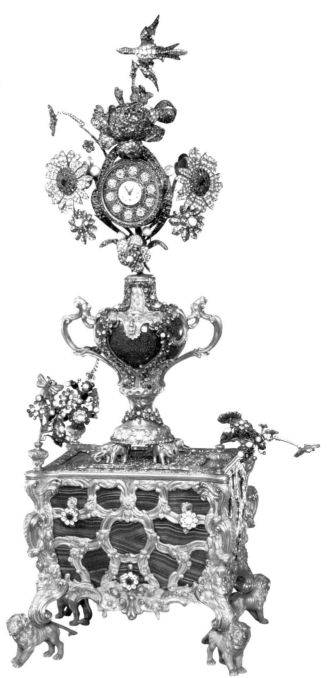

英國

193

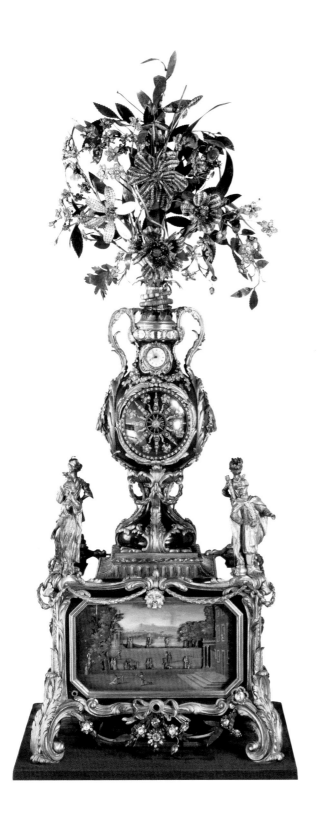

124
銅鍍金花瓶式錶

【18世紀】 英國
高157公分 底49公分見方

◎由底座和大花瓶組成。鍍金底座內有音樂及活動玩意的機械裝置；底座正面和兩側面有鄉村風光景觀，景中有活動人物、動物。架鳥扛槍的獵人站立在底座上平台的四角；大花瓶位於平台中央，一大束嵌料石花插在瓶中；瓶腹有料石轉花，二針小錶嵌在瓶頸上。

◎表演機械上弦後，底座人物、動物移動，瓶中幾朵大花的花瓣可以開合，瓶腹部花轉動。小錶的機芯上刻John Hesigal。

125
銅鍍金轉花跑人犀牛馱錶
【18世紀】　英國
高134公分　寬70公分　厚87公分

◎底座鋪紅絲絨，座上堆銅鍍金
山石，山石上四隻大象支撐樂
箱，樂箱正、背面是連動跑人。
樂箱平台上有一犀牛，背部飾
玻璃料石花，馱一圓盤，盤上飾
小料轉花。圓盤上方立雙面小
錶，具有走時、打點兩種功能。
◎啟動後，洪亮樂聲響起，樂箱
上跑人在景前移動，料石花旋
轉。

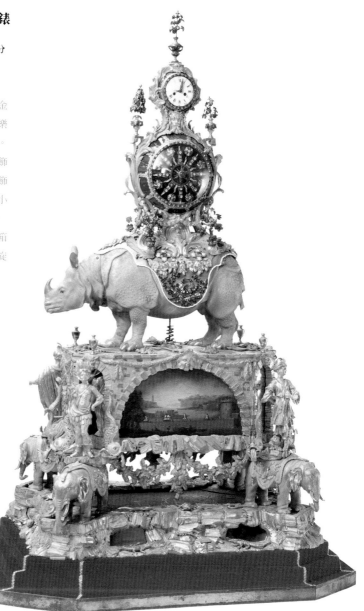

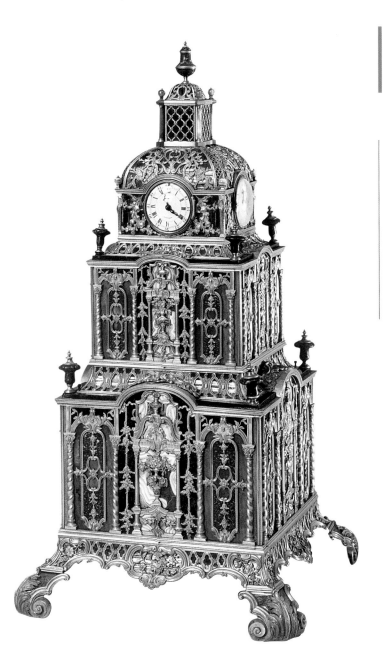

126
銅鍍金規矩箱四面錶
【18世紀】　英國
高44.2公分　底24公分見方

◎三層樓閣式，木殼外包鑲瑪
瑙、青金石薄片，再罩以精細的
銅鍍金鏤空花罩。打開底層的兩
扇小門，露出三層抽屜，抽屜裏
分別放反光鏡、望遠鏡、梳妝
鏡、小刀、胭脂盒等。中層是樂
箱。上層四面安置錶盤。
◎此錶設計獨特，造型別緻，走
時準確，是英國四面錶的代表作
品之一。由倫敦德魯利製造。

127
銅鍍金鑲瑪瑙櫃式音樂小錶
【18世紀】 英國
高33.5公分　寬12.7公分　厚8.5公分

◎紅瑪瑙櫃式錶分為兩層。下層
內設音樂機械裝置。打開上層關
閉的兩扇精緻小門，可以看見裡
面裝有香水瓶、小刀等化妝用
品。兩針錶位於櫃頂，錶上端有
天文儀模型。
◎由倫敦James Cox製造。

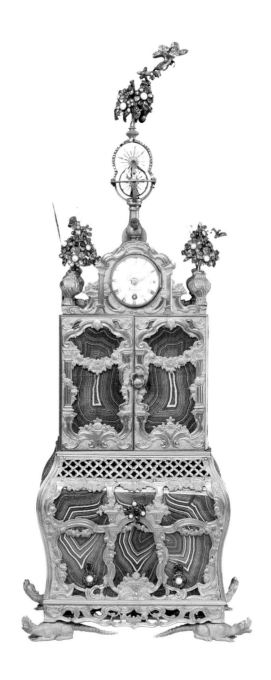

128

銅鍍金鑲珠鑽石如意錶

【18世紀】 英國
如意長45公分

◎如意為銅鍍金質，上面嵌有各色料石及珍珠。在雲頭處嵌小錶，尾部嵌指南針。腰部有油畫。此錶配有鑰匙及黃色絛帶，帶上繫花籃式中國結，結下有流蘇，並繫紅珊瑚球兩粒。

◎此錶是中西合璧之作，如意是廣州製造，錶為英國製造。

◎如意是吉祥、喜慶之物，盛行於清代。每年帝后萬壽、千秋節，均有大臣進貢。

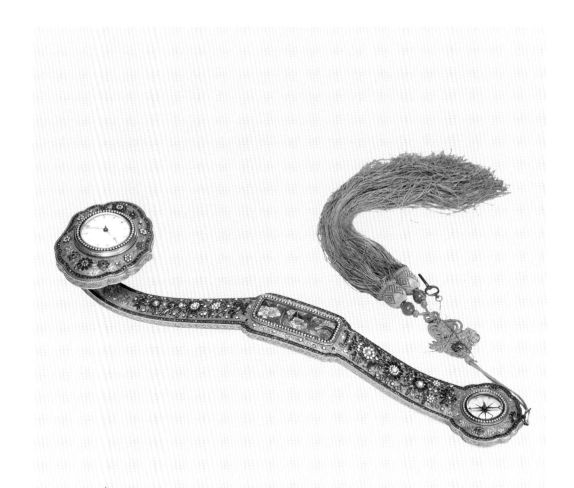

129
銅鍍金飾瑪瑙望遠鏡式錶
【18世紀】 英國
長10公分　寬4公分　錶徑1.9公分

◎望遠鏡鏡身包鑲瑪瑙及銅鍍金西洋花紋。錶嵌於物鏡蓋的中間，周圍鑲嵌彩色料石。當觀景時將物鏡蓋取下，即可使用望遠鏡。

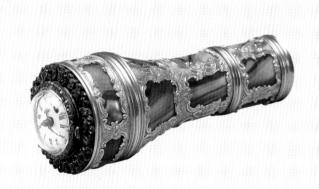

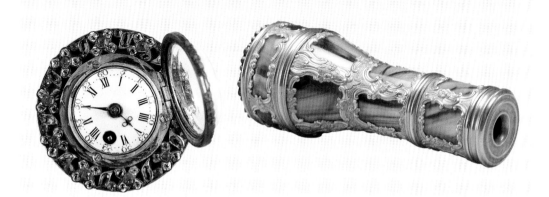

130

銅鍍金殼嵌畫琺瑯掛錶

【18世紀】 英國
直徑13.4公分 厚5.7公分

◎此錶有錶套，可與錶分開。錶套正面開孔，露出錶
盤。錶套背面是一幅琺瑯畫，一對男女在樹陰下相倚而
坐。琺瑯畫周圍飾鍍空花紋。錶殼銅鍍金質，後蓋為鍍
空花紋。白琺瑯盤上有二個銅鍍金針。

◎此錶是一件掛錶，可以掛在床頭或轎子中。

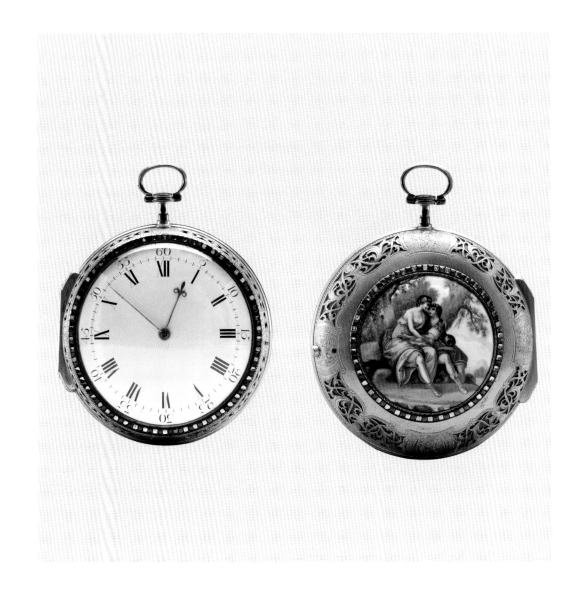

131
銅鍍金銅質盤懷錶
【18世紀】 英國
直徑5.5公分　厚2公分

◎銅鍍金錶殼，銅色錶盤，二針錶，錶盤上上弦。機芯以發條盒、塔輪、鏈條為動力源，帶動齒輪傳動系統走時。在擺輪上裝飾一條金龍，又將機芯後背板刻出樹林花紋。附鑰匙及錶鏈，錶鏈製作精細。

◎上弦後錶走時，打開錶的後蓋，可以欣賞到金龍在樹林間穿梭遊動。此錶為18世紀英國倫敦著名鐘錶製作者Clay製作。

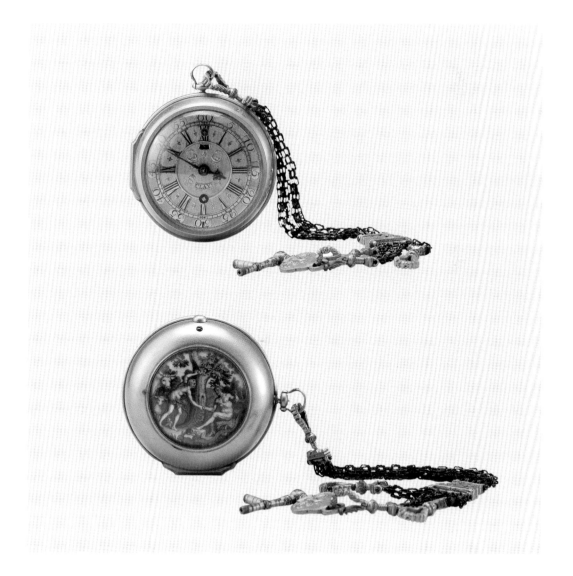

132

銅鍍金嵌珠石杯式錶

【18世紀】 英國
通高8.5公分 厚4.2公分

◎錶為帶蓋杯子式樣。綠瑪瑙鑲鍍金銅鏤花板裝飾，八角彎形蓋，花飾及蓋頂嵌珍珠和寶石。打開杯蓋，可見杯身內平置一小錶，直徑3.2公分，白琺瑯錶盤，單套雙針，在錶盤上上弦。
◎此錶是18世紀英國倫敦著名的鐘錶製作家Charles Cabrier的作品。

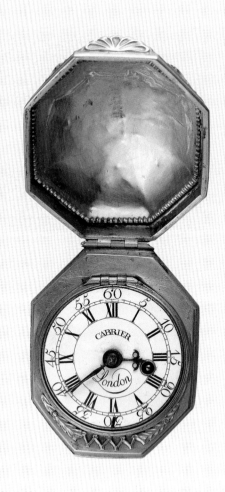

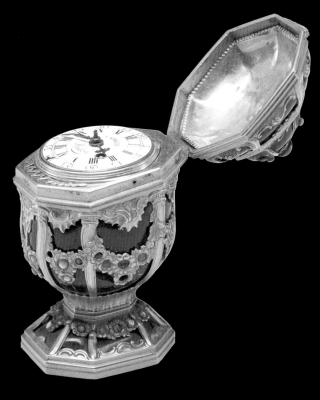

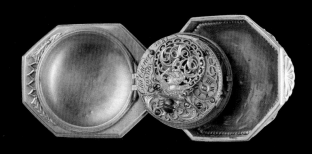

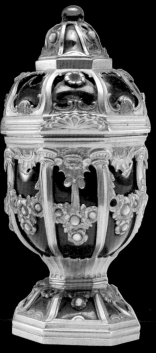

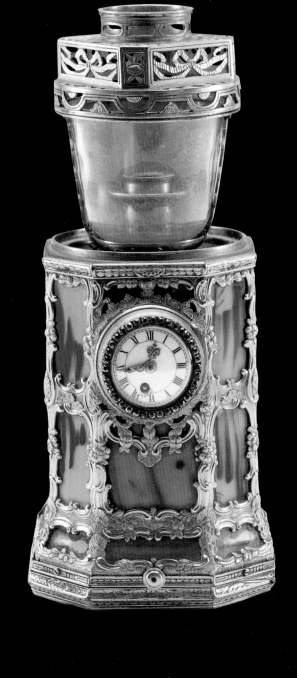

133
銅鍍金殼嵌瑪瑙燈錶

【18世紀】 英國
直徑6.6公分　高15.5公分

◎錶的外觀像一個六面體，以銅鍍金為骨架包鑲瑪瑙。其
內中空，放一盞玻璃罩燈。六面體的銅鍍金頂蓋其實也
是燈的蓋子。底部正面有一個圓形按鈕，按下，燈徐徐升
起，不用時，可把頂蓋向下按，燈即被固定回原位。三針
白琺瑯錶盤嵌在正面，在盤面6至7點位置上有上弦孔。
◎此燈錶既可計時又可照明。

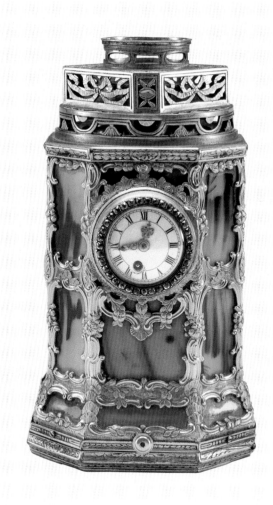

134
銅鍍金殼畫琺瑯懷錶
【18世紀】 英國
直徑5.6公分 厚3.3公分

◎銅鍍金嵌琺瑯畫錶套，可與錶分開，錶套正面開孔，正好將錶盤露出，背面嵌微繪建築風景琺瑯畫。錶殼銅鍍金質，素面無紋飾，白琺瑯錶盤，兩針，在錶背殼上弦。機芯後夾板、游絲夾板上鏤雕花紋。

◎機芯後夾板刻作者John Stockford名款，為英國倫敦的鐘錶匠。

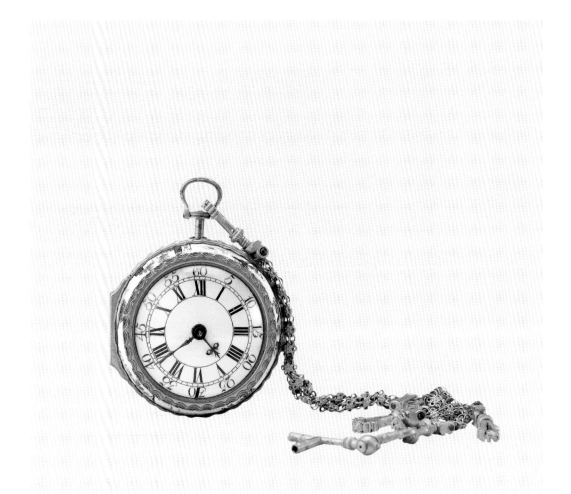

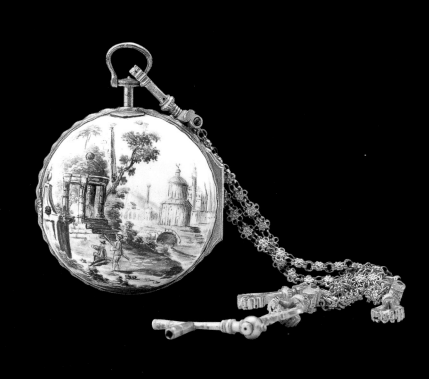

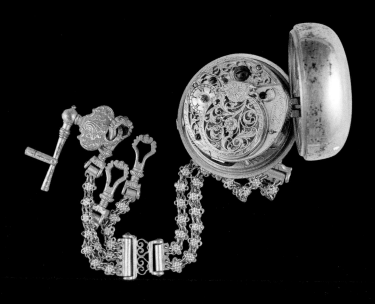

135
銅鍍金黑皮套琺瑯畫錶
【18世紀】 英國
直徑4.8公分 厚3.5公分

◎黑鯊魚皮嵌金花錶套，可與錶分開。玻璃錶蒙，弧度較大，白琺瑯錶盤，錶盤中間繪一華裝女子，單套雙針，通過錶盤上的弦孔上弦。錶後殼外面中間繪一女神手撫五弦琴，小天使撥動琴弦彈奏的情景；側面開光處繪四幅自然風光琺瑯畫；裡面亦繪河流行船風景琺瑯畫。附銀質梅花索子鏈。此錶琺瑯畫繪製精細，用色豐富，為同時期琺瑯懷錶中的精品。

◎機芯有Samuel Jaquin款識。

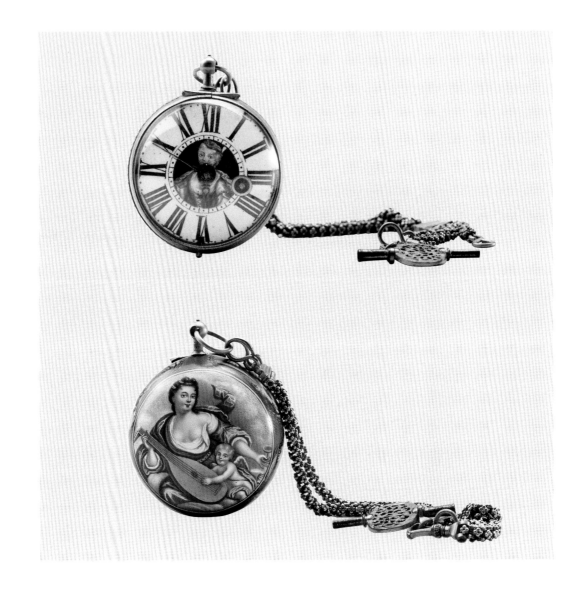

136
銅鍍金牧羊風景琺瑯畫八角形錶
【18世紀】 英國
高3.2公分　直徑4.8公分

◎錶為八角立盒式樣，盒周身用銅片包鑲十幅琺瑯畫。其中盒蓋畫面為田野小徑之上，一年輕男子雙手捧鳥籠，一年輕女子正在將一隻小鳥放入籠中，旁有小孩和羊。盒底繪一女子牧羊之暇倚坐在山坡上吹簫，悠揚的簫聲引得羊兒都側耳傾聽，忘了吃草。畫面上自然風光明媚，人物表情恬淡自然，頗具田園意趣。盒身側面鑲嵌的其他八幅琺瑯畫都是風景和花卉。打開盒蓋，可見盒身內平置一錶，綠色錶盤，單套雙針，在錶盤上上弦。

◎此錶是18世紀英國倫敦著名的鐘錶製作家Charles Cabrier的作品。

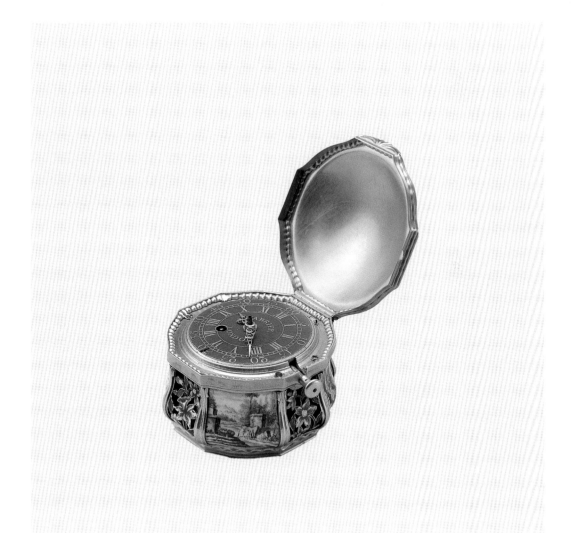

137

銅鍍金仕女吹笛琺瑯畫懷錶

【18世紀】 英國
直徑6.2公分 厚4公分

◎銅鍍金嵌琺瑯畫錶套，錶套正面開孔，正好將錶露出，套背面嵌裸體女子琺瑯畫。錶殼銅鍍金質，打開殼後蓋，可見機芯蓋上嵌女子撫琴琺瑯畫，女子頭上有一個能左右擺動的六角星。白色琺瑯錶盤，其上羅馬數字明顯凸起，黑色二針。在3點位置上弦，6點位置開機芯蓋。機芯由發條盒、鏈條、塔盤輪組成，經傳動系帶動擺輪機軸擒縱機構的運行及走針齒輪指示時間。六角星連著圓擺，圓擺帶動六角星的左右擺動，做工獨特。

◎機芯上刻Henry Debary London。

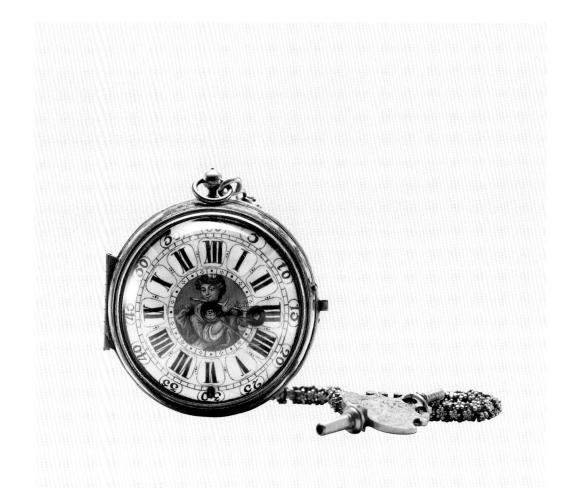

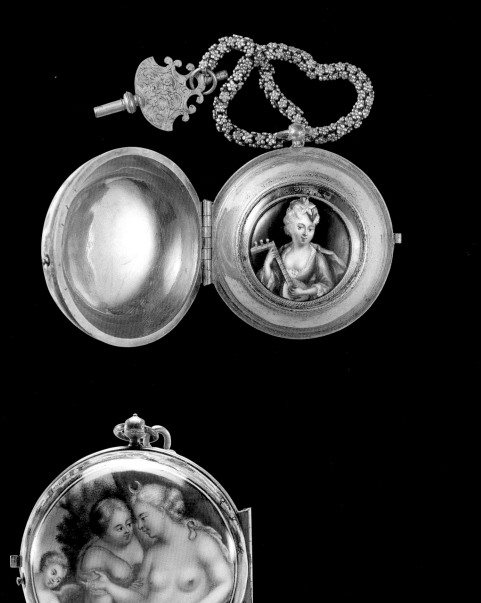

138
銅鍍金殼畫琺瑯懷錶

【18世紀】 英國
直徑5公分　厚2公分

◎銅鍍金嵌琺瑯畫錶套，可與錶分開。錶套正面開孔，正好將錶盤露出，套背面內、外分別嵌風景和母與子琺瑯畫。錶殼銅鍍金質，二針白琺瑯錶盤，盤上有上弦孔。
◎機芯上刻有Thomas Hunter的作者名款。

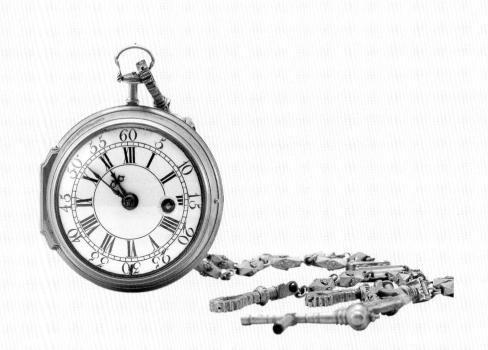

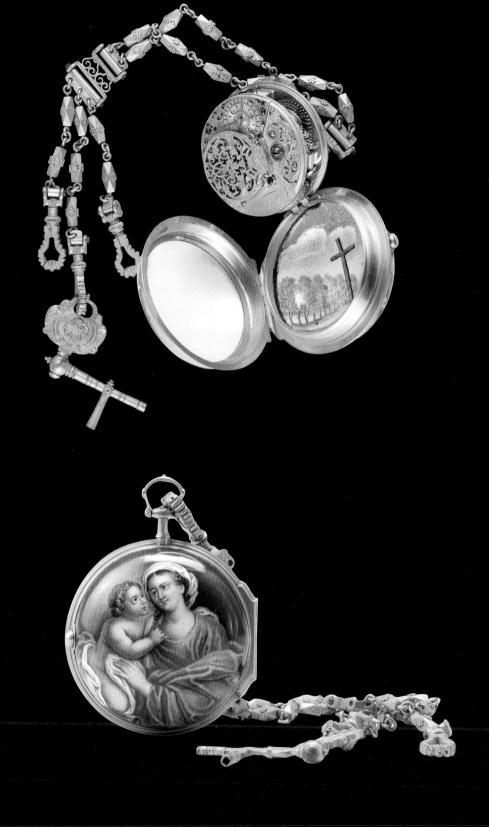

139
銀嵌琺瑯懷錶
【18世紀】 英國
直徑5.7公分 厚4.2公分

◎銀質錶殼，白琺瑯錶盤，錶盤上的數字明顯突起，雙針，有一套動力源，通過錶盤上的弦孔用鑰匙上弦。錶後殼中空，可看到機芯游絲擺上的保護蓋上的西洋仕女琺瑯畫。仕女頭上方有一小金星，通過一銅片與游絲擺的擺輪固定，擺輪擺動時，帶動小金星沿畫邊緣左右擺動。

◎此錶式樣古樸，機芯塔輪、發條盒大而厚，使得整個機芯變厚，從外觀上看，錶幾近於圓形。配有做工精細的貝葉形索子鏈及鑰匙。

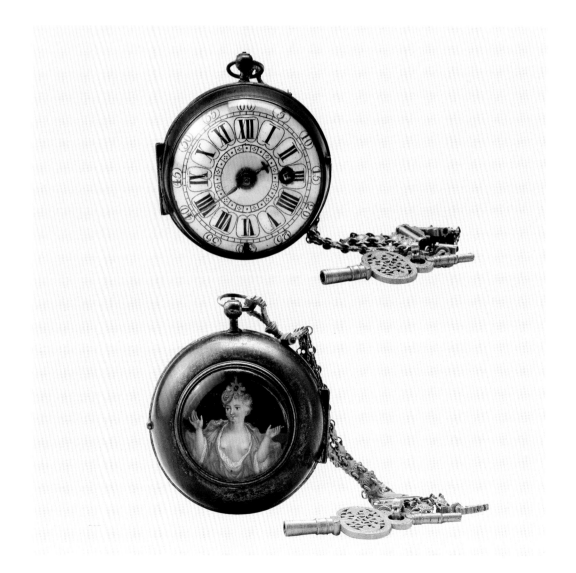

140
銅鍍金仕女戲鴿琺瑯畫懷錶
【18世紀】 英國
直徑6.5公分 厚3公分

◎銅鍍金琺瑯錶殼。背面是一幅精美的琺瑯畫，畫中兩位美麗的歐洲淑女頭披繡花巾，身著鮮豔的衣裙，正在聊天。兩隻雪白的鴿子倚在她們之間，仿佛在聽她們講述。白琺瑯二針錶盤口圈處鑲嵌紅、綠料石。此錶有一錶鏈，鏈頭上繫鑰匙。

◎此錶整體較厚，是早期的懷錶。

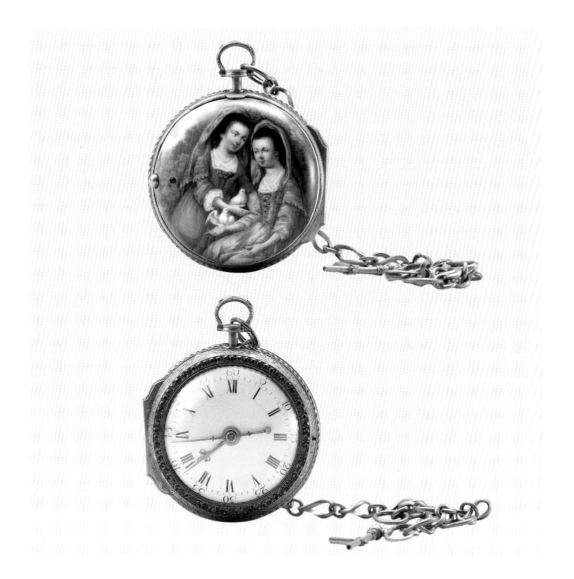

141
銅鍍金嵌瑪瑙玻璃規矩箱錶
【18世紀】 英國
高6.5公分　寬8.7公分　厚6.7公分

◎規矩箱用鍍金銅飾片包鑲瑪瑙片為外殼，銅鍍金飾片雕花卉捲葉動物紋。箱上蓋內側嵌小錶一塊，錶居於中心，白琺瑯錶盤、雙針，在錶盤中上弦。錶盤周圍圍繞八朵紅地白色料石花，上弦啟動後，每朵花能自轉，同時還能共同繞錶盤呈順時針方向轉動。箱體裏面中心凹陷處安置指南針，周圍槽內放香水瓶、剪刀、鑷子、鏡子、小刷、記事象牙片等規矩。是一件玩賞實用兼具的精緻之作。

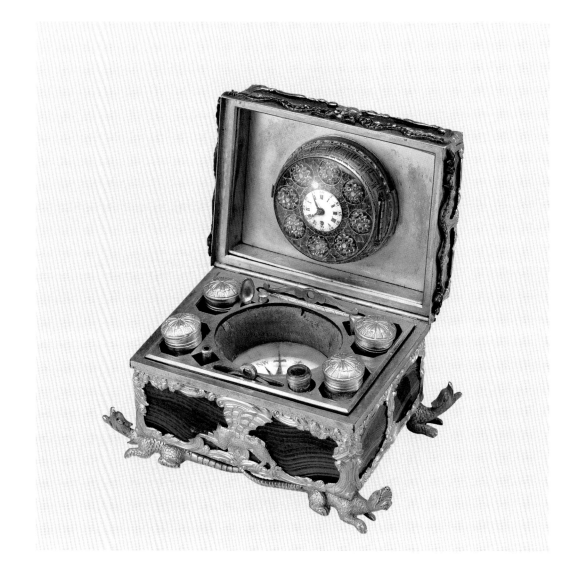

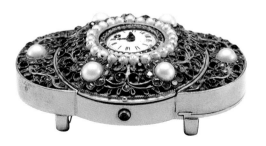

142
銅鍍金嵌玻璃珍珠帶扣錶

【18世紀】 英國
長6.4公分 寬4.5公分 厚1.7公分 錶徑1.7公分

◎帶扣銅鍍金質地，正面用銅絲鑲
出花葉紋樣，再在花紋中嵌珍珠和
紅綠藍色料石。小錶放在帶扣主體
中間的凹槽中，上面用中空的蓋扣
緊固定。打開蓋，可以將小錶取
出。小錶為單針，從錶盤上上弦。
帶扣後面有兩個穿孔，可以將其穿
附在帶子上，是一件實用性的小
錶。

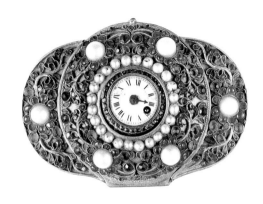

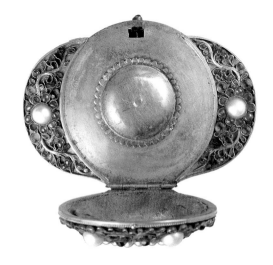

143
銅鍍金鑲瑪瑙殼懷錶
| 【18世紀】　英國
| 直徑4.6公分　厚3公分

◎銅鍍金鏤空花殼，鏤空花間鑲有紅白花瑪瑙。正面有白色二針錶盤，後蓋銅鍍金上鑲有料石。錶上端有細長的錶頸，表明應配有錶套，但現無存。錶環中有三絡合一的銅鍍金錶鏈，玲瓏剔透的錶鏈上繫鑰匙。打開錶後蓋，機芯以發條盒、塔輪、鏈條為動源，帶動走時齒輪傳動系統。此錶又是問錶，如果想知道當前時間，按一下錶柄，錶即報時報刻。

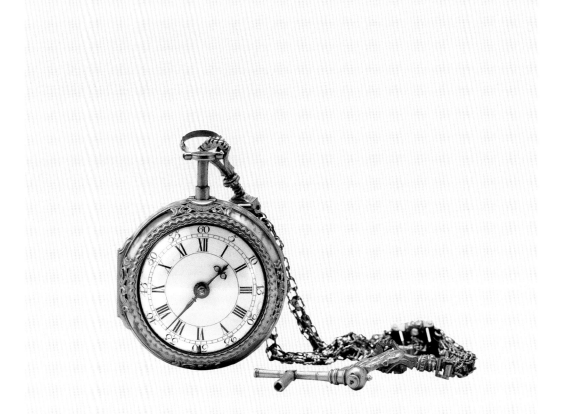

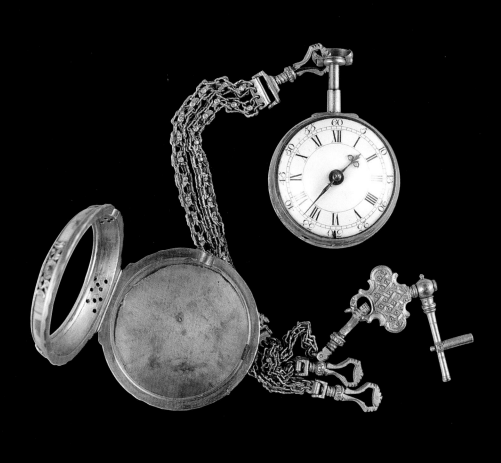
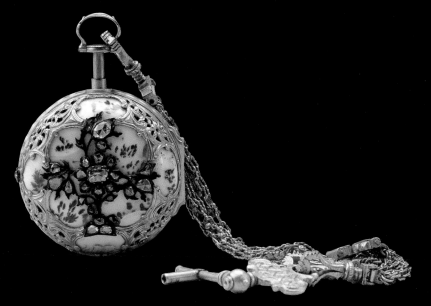

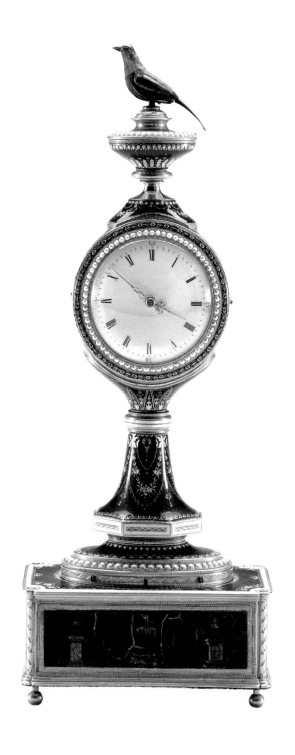

144
銅鍍金嵌琺瑯瓶式小鳥音錶
【18世紀】 英國
高21公分　長8.4公分　厚4.7公分

◎長方體底座，四面在銅鍍金底胎
上燒琺瑯畫。瓶腹嵌小錶，白琺瑯
錶盤，雙針，錶後殼可打開，從
裡面的弦孔上弦，有兩套發條動力
源。瓶頂立一活動小鳥，控制小鳥
活動、鳴叫的機械裝置安在底座
內，通過拉杆與上面的小鳥各部位
相連。在底部上弦啟動後，小鳥身
體左右擺動，張嘴鳴叫，翅膀扇
動，活靈活現。在錶盤下面有鐘錶
快慢調節閥，下面有鳥音叫止閥。
◎此錶為18世紀著名的鐘錶和音樂
鳥製作大師Jaquet Droz的作品。

145
金殼祥龍琺瑯畫打簧錶

【19世紀】 英國
直徑3.9公分 厚1.2公分

◎金質琺瑯錶殼。錶殼正面藍色琺瑯上有四爪金龍，殼內列印18k字樣。殼背面為一幅琺瑯畫，花叢中有一對男女，女士看書，男士彈琴。左上側有凸柄，用來校對時間。打開錶殼，露出白琺瑯錶盤，盤上有大三針。此錶除走時外，還具有報時、刻、分功能。

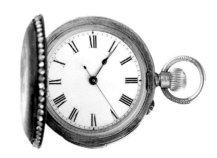

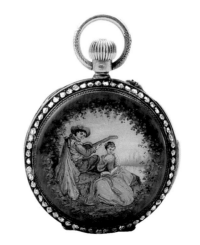

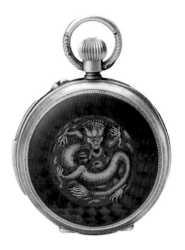

146

銅鍍金嵌玻璃瓶式錶

【19世紀】 英國
高14.6公分　寬5.2公分　厚2公分　錶徑1.7公分

小瓶以鍍金雕銅花飾為骨架，內鑲紅色玻璃片而成。瓶腹正面嵌雙針小錶，從瓶背後上弦，共有三個弦孔，分別負責走時、校準、奏樂。瓶蓋取下即為鑰匙。

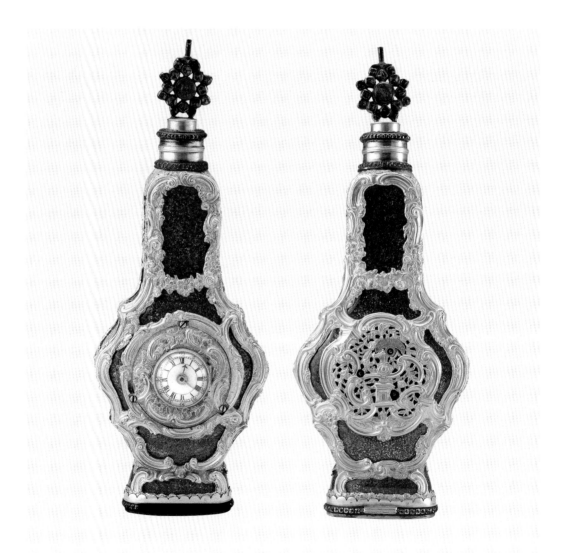

147
洋金殼嵌珠緣雙面活動人物懷錶
【19世紀】 英國
直徑6公分　厚2.9公分

◎錶殼邊緣鑲珍珠。錶正面有雙人
　打鐘琺瑯畫片。白色琺瑯錶盤居於
　畫面正中，二針錶盤上在3點處有
　上弦孔。報時、報刻時，二人敲鐘
　發出「叮噹」聲。錶殼背面嵌琺瑯
　畫，畫面是兩個人打羽毛球。當開
　關啟動後，羽毛球在兩人球拍間來
　回穿梭，直到弦鬆弛。
◎此錶在有限空間裏，巧妙地對打
　點打刻技術進行改進，在機械構造
　上進行新的排列組合，把原來在鐘
　上使用的敲鐘人報時刻技術運用到
　錶上。

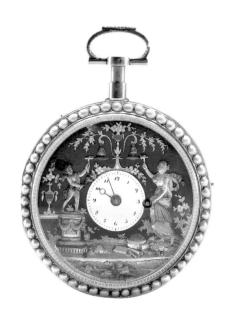

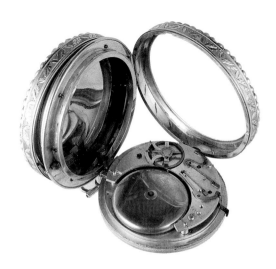

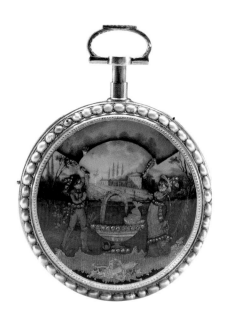

148

銅鍍金琺瑯聽簫圖懷錶

【19世紀】 英國
直徑6公分　厚1.6公分

◎銅鍍金琺瑯錶殼，白琺瑯錶盤上嵌兩個銅針。錶盤下方小盤為走秒盤，此盤的設置為此錶增添了活力。錶殼背面是琺瑯畫，一小姑娘吹簫，兩位女士在旁欣賞。

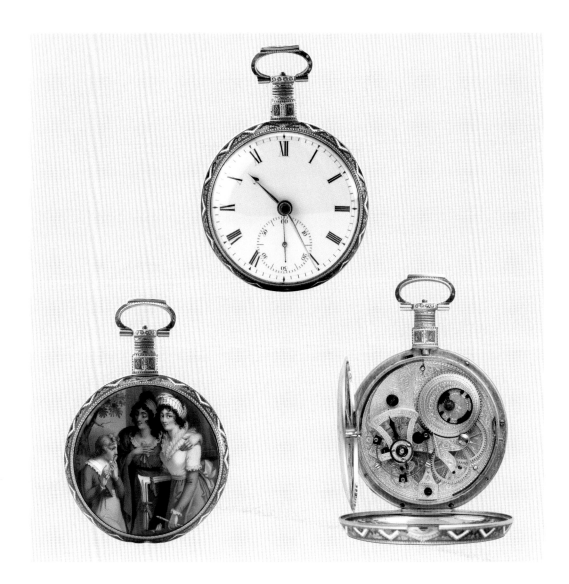

149
銅鍍金殼明擺錶
【19世紀】 英國
直徑5.6公分 厚1.5公分

◎銅鍍金錶殼，白琺瑯錶盤，三針。打開錶蒙，通過錶盤上的上弦孔用鑰匙上弦。錶後蓋為一透明玻璃，機芯齒輪系用銅罩覆蓋，其擺輪碩大，滿嵌白色料石，與金色相映襯，顯得光璨奪目。

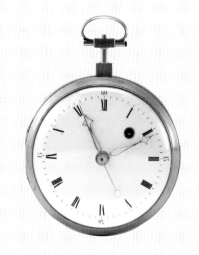

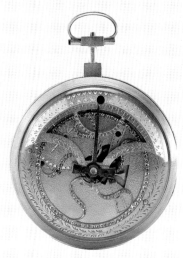

150
銅鍍金琺瑯嵌鑽石懷錶
【19世紀】 英國
直徑6公分 厚1公分

◎正面白琺瑯錶盤，三針。後蓋藍色琺瑯面上用鑽石鑲嵌成十分精緻的團花圖案，藍白相間，引人注目。錶前後蓋及錶把邊緣飾藍地透明琺瑯嵌金銀片花草，密而不亂。打開後蓋用鑰匙上弦。所配錶鏈和鑰匙製作也相當考究。似專門為中國市場製作。

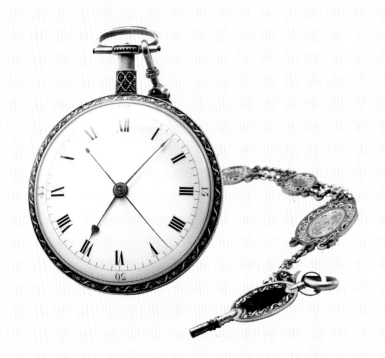

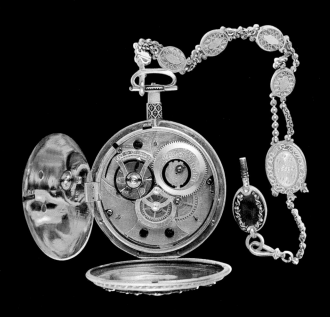
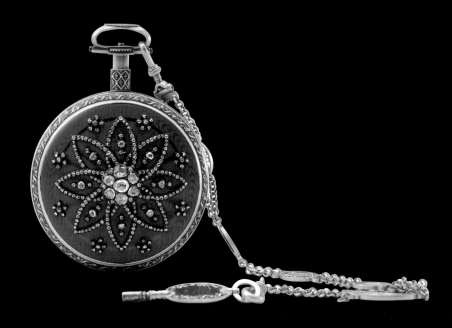

151

金燒藍嵌珠橢圓盒嵌錶

【19世紀】 英國
盒長9公分 寬4公分 錶徑2.6公分

◎金質琺瑯盒內可放化妝品或首飾，盒緣口嵌一圈珍珠。蓋中心置一白色琺瑯三針小錶，錶口鑲珠。此盒錶簡單而實用。

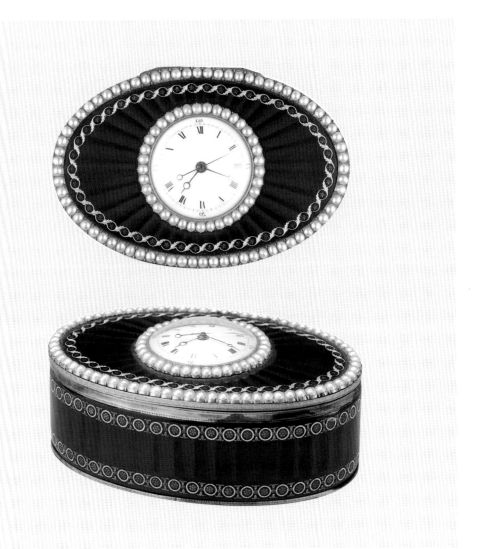

法國

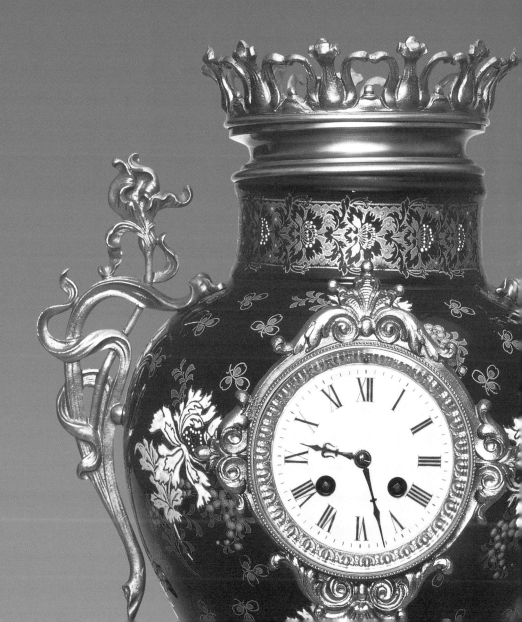

法國是歐洲較早製造鐘錶的國家之一。1370年法國人亨利‧德維克開始製造鐘錶。1396年法國人發明了冠狀擒縱機構。歐洲的文藝復興，使人們的思想衝破了宗教的束縛，社會生產力和科學技術，以及文學藝術得到空前的發展。在這樣的社會背景下必然會促進機械鐘的逐漸完善。1459年，法國鐘匠為國王查理七世製作了第一座發條鐘。1535至1558年間法國各地製造了許多優良的建築造型的塔鐘、四面鐘、自動鐘，後來又出現了擺鐘，法國成為製造鐘錶的重要產地之一。18世紀末，隨著工業革命的不斷發展，機械生產代替手工製作，極大地促進了法國鐘錶業的發展，到了19世紀末鐘錶已普遍生產和使用。

17世紀末，中法開始了海上直接貿易。到18世紀，海上航運得到進一步發展，為日益頻繁的中法文化和藝術交流提供了便利條件。當時清宮裏的自鳴鐘、西洋瓷器、家具、地毯等西方工藝品，一部分就是從法國輸入的。從廣州往法國運輸貨物比廣州往內地偏遠地區運貨還要方便。法國巴黎L.VRARD公司專門銷售法國製造的鐘錶，該公司分別在1860、1872、1881年於上海、天津、北京設立公司，專營法國製造的鐘錶，因而我們目前所見到的法國鐘錶，多為19世紀末的產品。

法國鐘錶的歷史雖然較早，但清宮保存下來的鐘錶製造年代均較晚，多為19世紀末、20世紀初的產品。其中大型鐘錶較少，中型鐘佔多數。鐘的外殼取材多樣，其中銅鍍金佔多數，銅鍍金嵌琺瑯也有一定數量，還有木質和瓷質的。鐘上鑄造的人物雕像多取材於古希臘神話，明擺多為水銀擺錘和蝴蝶、小鳥造型的銅鍍金擺錘。法國製造的鐘錶的共同特點為：零部件加工精度高，夾板光亮，齒輪及各種零件表面的光潔度很好。在白色琺瑯鐘盤下方邊緣處，或在機芯後夾板上注有MADE IN FRANCE的字樣。

法國鐘錶與其他國家鐘錶不同，個性鮮明，時代感強。以重錘為動力的法國鐘錶構思巧妙，造型別致，如銅升降壓力鐘、銅鍍金滾鐘、銅鍍金滾球壓力鐘等。通過鐘錶模型展示當時世界上最先進的科技成果，是法國鐘錶的又一特徵，如熱氣球載人鐘、銅質汽車模型錶、銅製火車頭模型錶等。（張楠平）

152
銅鍍金滾鐘
【19世紀】 法國
直徑13公分 厚9公分

◎此鐘是以鐘錶本身的重力為動源帶動齒輪轉動的無發條的機械鐘。整個鐘體由外面的鐘殼和裏面的機芯組成。在鐘殼中心部位裝有一個固定的小輪，與機芯內的偏心輪相咬合，這是鐘錶與機芯的惟一接觸點。在機芯兩夾板的左後方裝有一墜砣。當滾鐘被放至傾角為十度的坡板上面時，鐘殼由於重力作用開始向下滾動，使中心小輪亦隨之轉動。而機芯由於墜砣的作用仍繼續保持原狀，不和鐘殼及中心小輪同步運行，這就使機芯內的偏心輪保持了相對靜止狀態。中心小輪和偏心輪這一動一靜之間產生的動源，帶動機芯內的齒輪系統運行，從而巧妙地解決了鐘錶的動力源問題。

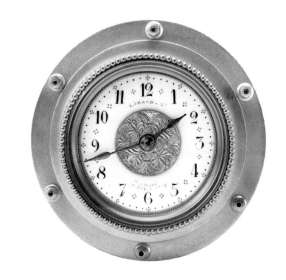

◎坡板長五十五公分，滾鐘走完這段距離正好二十四小時，無論滾鐘在坡板的什麼位置，機芯的狀態不變，即錶盤上12時和6時的位置總保持垂直方向。鐘殼外夾板邊緣有細微的小齒，以增加鐘體與坡板的摩擦力，保證鐘體勻速下滑。

◎錶盤上有L. VRARD & Co. TIEN-TSIN. Made in France字樣，可知此錶為L. VRARD公司天津分公司在中國經銷的產品。

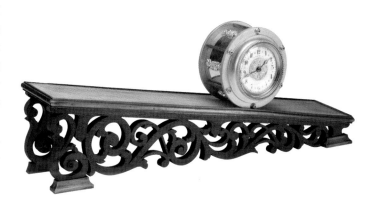

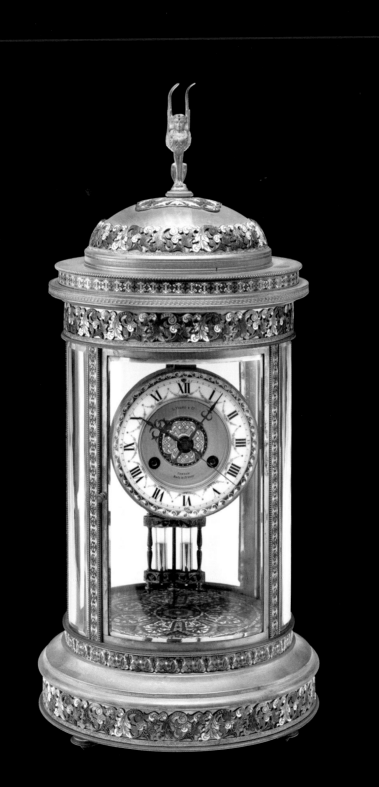

153
銅鍍金飛人鐘
【19世紀】 法國
通高54公分　底徑24公分

◎鐘為圓亭式樣，亭周圍安玻璃，底座、上部及玻璃框均鑲嵌整胎素三彩琺瑯片，亭頂端蹲立一有翅膀、獸身人面的女神。鐘為三針，水銀平衡擺。

◎鐘盤面有L. VRARD & Co. THENTSIN. MADE IN FRANCE字樣。VRARD公司是19世紀末20世紀初在中國經營鐘錶的著名瑞士貿易公司，曾在上海、北京、天津建立分公司。此鐘就是該公司天津分公司經銷的產品。

法國

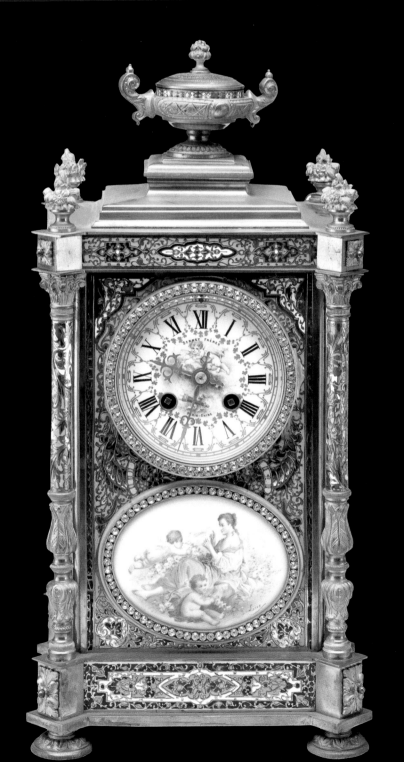

154
銅鍍金琺瑯座鐘
【19世紀】 法國
通高42公分　寬31公分　厚19公分

◎鐘殼為四方亭式，銅鍍金質，四立柱，鐘身正面和左右側面均飾繫胎琺瑯花紋。正面鐘盤下方及左右兩側嵌微繪人物畫琺瑯瓷片，為小愛神與仙女形象。鐘為兩套兩針走時報時鐘。

◎鐘盤上有SENNET．FRERES．PARIS-CHINE字樣，機芯背板上鈐有AD．MOUGIN等字樣的圓形印記及Made in France的產地標誌。SENNET　FRERES公司為19世紀末、20世紀初在中國經營鐘錶、珠寶的貿易公司，在中國設有分公司。此鐘是由該公司在中國銷售的法國AD．MOUGIN製鐘製造的精緻產品。

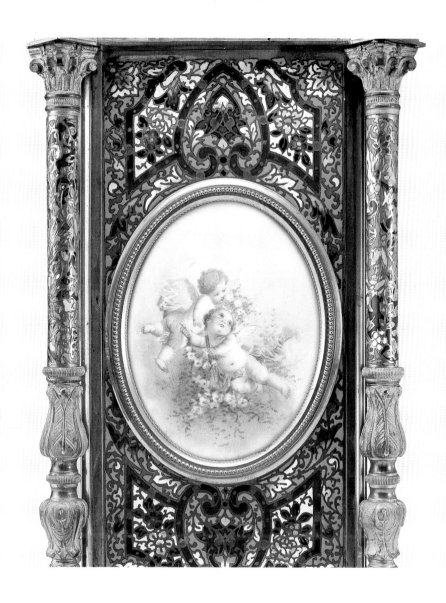

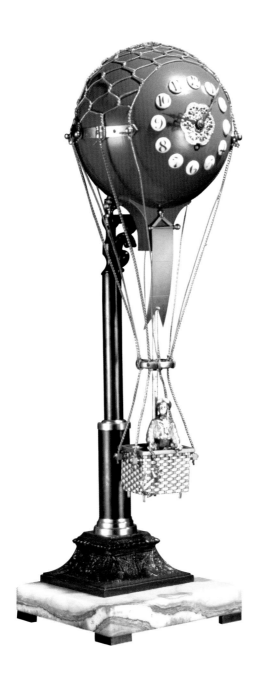

155
銅製熱氣球式鐘
【19世紀】　法國
通高60公分　球徑16公分

◎此鐘大理石基座上立一銅柱，柱頭處伸出一橫杆，以支撐球形鐘錶。球正面為單套兩針鐘錶的鐘盤，鐘機裝在球體內。球外用銅絲繩拉網罩於球上，網下墜一筐，筐裡立一位手持船錨的海員。球體下部正中垂下一杆，為鐘擺，下面的擺錘置於筐內，與筐連在一起，擺錘的上下位置可以通過旋鈕調節。支架支撐氣球處為活軸，上弦啟動後，球內機芯動力擺帶動球體擺動，球外的筐也隨之同步擺動。

◎19世紀時，歐洲科學家多次實驗乘坐氫氣球升空探測大氣奧秘，這件鐘錶的造型反映了歐洲當時的這一科技活動。

156

銅鍍金嵌琺瑯鳥音鐘

【19世紀】 法國
通高57公分　寬29公分　厚19公分

◎鐘殼為銅鍍金質，由底座、佈景
箱、鐘錶組成。底座裏裝置音樂及
鳥鳴機械，座周圍鑲嵌青年男女約
會的琺瑯畫片。中部佈景箱內繪田
園風光的背景，前有山石，石上站
立一白鳴小鳥。上部為一兩套兩針
鐘，為格雷漢姆式擒縱器，擒縱鉗
橫向，嵌寶石擺叉，露在外面成為
明擺。鐘上飾雙鴿銅雕，極具趣
味。鐘錶之機芯不與底座的機械連
動。在底座上弦啟動後，先打樂、
樂聲之後鳥鳴，小鳥同時張嘴、擺
頭、搖尾，形象極為生動傳神。

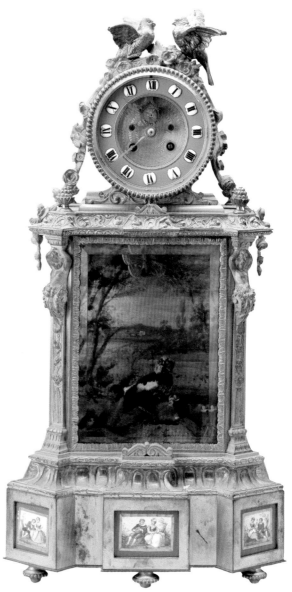

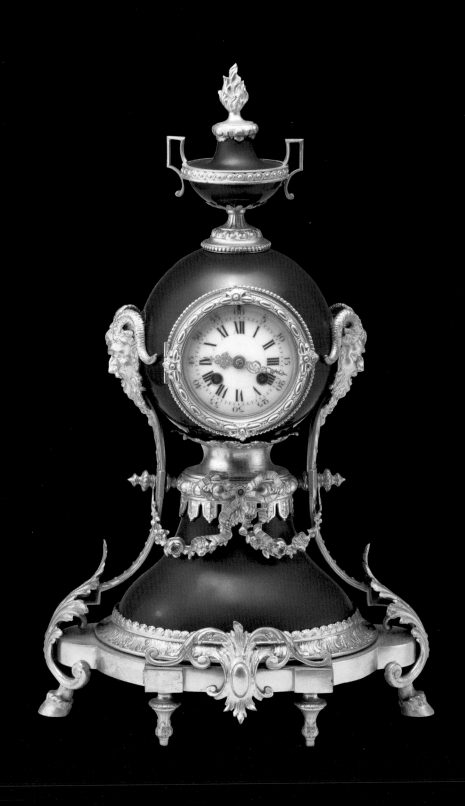

157
銅鍍金藍瓷獎杯式鐘
【19世紀】 法國
通高56公分 寬35公分 厚23公分

◎鐘為藍瓷花瓶式樣，羊頭人面式
耳，杯式頂，底座及周身用鍍金
銅雕花飾包鑲。 銅飾雕刻精細華
美，與瓷瓶的藍色形成強烈對比，
明快莊重，極富藝術趣味。瓶腹嵌
走時、報時兩套兩針鐘，通過前面
錶盤上的弦孔上弦。

◎機芯後夾板上鈐有MEDAILLE
DARGENT L.Martiet Cie 1889字
樣的圓形印記，可知此鐘為法國
L.Martiet鐘廠於1889年製造銷往
中國的產品。

◎鐘殼為銅鍍金質，由底座、佈景箱、鐘錶組成。底座裡裝置音樂及鳥鳴機械。中部佈景箱內山坡間站立一白鳴小鳥，鳥後面有一蝴蝶左右移動，實際上是上面鐘錶長擺的擺錘。上部為一兩套兩針鐘，鐘上飾雙鴿銅雕，展翅對鳴，極富趣味。鐘錶之機芯不與底座的機械連動。

◎在底座上弦啟動後，先打樂，樂聲之後鳥鳴，小鳥同時張嘴、擺頭、搖尾，形象極為生動傳神。鐘上部的鴿子、四立柱上的橄欖枝裝飾給人以和平寧靜的感覺。

158
銅鍍金蝴蝶擺鳥音鐘
【19世紀】 法國
通高55公分　寬25公分　厚17公分

159
銅鍍金滾球壓力鐘
【19世紀】 法國
通高53公分 寬29公分 厚25公分

◎此鐘銅鍍金質，正面為一兩針時鐘，鐘盤上露明擺。整
個鐘無發條，以球體壓力為動力源，帶動機芯運轉。其
結構獨特，機芯後部有一大輪盤，盤周圍等分十二格。最
上部為儲藏盒，可儲十八個鋼球，每個球重二百五十克，
鐘底部的抽屜儲存滾下的鋼球。先將四個鋼球裝入輪盤格
內，輪盤即可轉動，後面的鋼球便依次從上面的儲藏盒中
滾入輪盤。鋼球的重量使輪盤受壓，沿順時針方向轉動，
輪盤觸動齒輪，帶動機芯擺動走時。每隔十六小時，便
有一鋼球滾入底部抽屜，再由上部的儲藏盒中滾入一球補
充，如此循環使用，計時永不停止。

◎不用發條，而以球體滾動帶動鐘錶走時在鐘錶製作中是
很少見的，故極為珍貴。此鐘還附有寒暑錶和晴雨錶。

160

銅鍍金飾藍瓷瓶式鐘

【19世紀】 法國
通高50.5公分　瓶徑33公分

◎此鐘主體為一銅胎藍琺瑯瓷瓶，其上的花紋色彩淡雅，是典型的法國素三彩。瓶左右腹部為銅製折枝花草形雙耳，瓶與銅鍍金底座黏連在一起，上口飾王冠形銅鍍金花邊。瓶腹中央嵌直徑十二公分的鐘，機芯有兩套發條動力源，負責走時和報時。

◎機芯後板上刻有PARIS（巴黎）字樣，可證確為法國的產品。

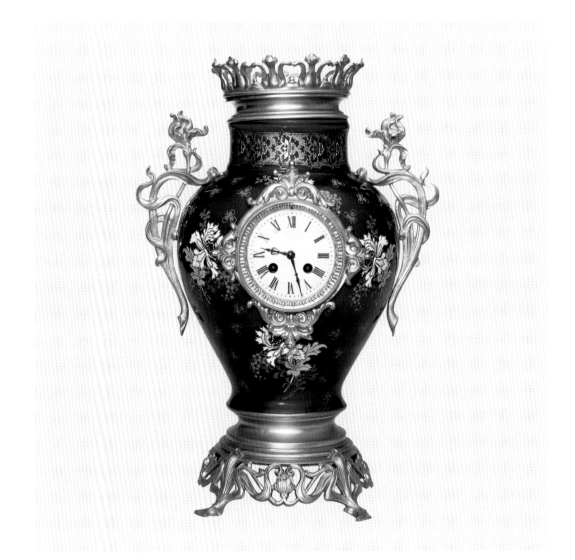

◎這是一件中西合璧的鐘錶，座箱內裝有小音樂盒，以銀鏨花須彌座為外殼，四足及中框鍍金，黃白相間別具一格。銀座上是小舞台，台柱及上沿嵌洋瓷花朵，舞台背景上有船、人、馬及鴨循環運動。一位歐洲婦女手持兩個小碗站在八仙桌後面對觀眾，在悠揚樂曲伴奏下邊搖頭邊變戲法。她拿起杯子，杯下有兩種東西，扣上後再拿起，則變成另外兩種東西，如此左右杯可變換八種不同的東西。座錶放置在變戲法人身旁，是一套獨立系統，中國製造，銅鍍金錶盤鏨刻雙龍戲珠圖案，由盤上單弦孔上弦，以中國十二時辰計時，除走時外，還可報時。

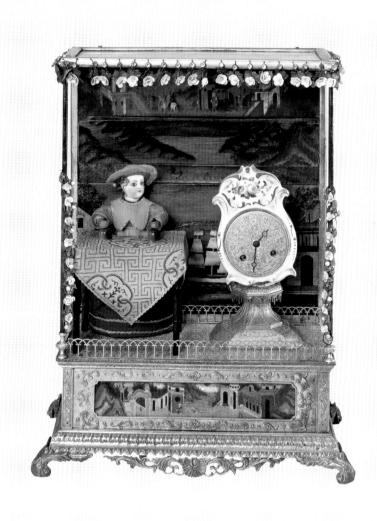

162
銅鍍金琺瑯圍屏式鐘
【19世紀】　法國
通高62公分　寬46公分　厚19公分

◎銅鍍金整胎琺瑯屏風式，呈半月形，色彩鮮豔，工藝細緻。中間一段為方亭狀，內安走時報時兩套兩針鐘，錶盤上只有時圈，沒有分圈。可調節式琺瑯圍擺。

◎鐘盤上有J. Ullmann & Co. Hongkong Shanghai TionTsin字樣，機芯後夾板有EDAILLE DARGENT L.Martiet Cie 1889廠標的圓形印記和Made in France的產地款識。可知此鐘為瑞士烏利文貿易公司在中國經銷的法國鐘廠生產的鐘錶。

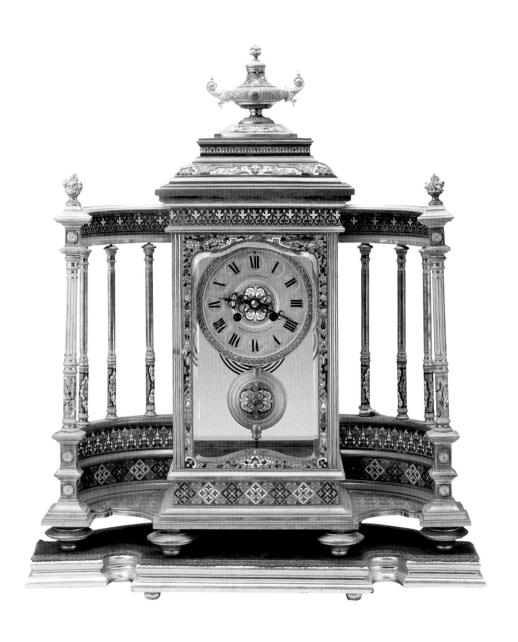

163
銅質升降壓力鐘
【19世紀】　法國
通高53公分　寬30公分　厚20公分

◎大理石底座上架一四柱銅亭，方形鐘身的八隻支腳正好卡在鐘亭四角銅柱裡側開的直槽裏，成為鐘體上下滑行的軌道。此鐘沒有發條，以鐘錶自身的重力為動力源。在右側前後柱子中間鑲著一根直齒條，與鐘體右側一個半露的齒輪相咬合，此齒輪即相當於其他鐘錶上的頭輪，當將鐘體托起升到上面時，鐘體由於重力作用下墜，而齒輪由於與齒條咬合阻止鐘體下沉，這一動一靜之間產生動力，帶動鐘體內的走時系統。

◎使用時將鐘體升到上面，即開始計時，六天後鐘體降至底座，然後再將其升起，循環往復。

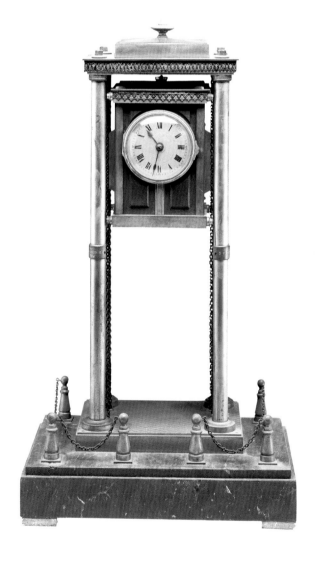

◎模仿大自然景觀式鐘，紅絲絨底座上布山石、梅樹，山石前一湖，白鴨游於其中。鐘嵌在山石上，除走時外，還可報時。右邊矗立兩株梅樹，大樹開紅花，蝴蝶、翠鳥飛於其間，控制活動玩意的機械隱藏在樹幹中，牽動兩鳥在樹間飛來飛去，一鳥振翅作俯衝狀，蝴蝶翩翩起舞。小樹開黃花，一紅鳥站樹上，一套機械帶動它轉頭鳴叫。樹前一玻璃水法柱轉動似小溪，一翠鳥在溪邊低頭飲水。

◎整個景物恬淡自然，生趣盎然。鐘盤上有「亨達利」字樣，可以確定此鐘為亨達利中國公司經銷的產品。

164
鳥音山子水法鐘
【19世紀】　法國
高71公分　長73公分　厚38公分

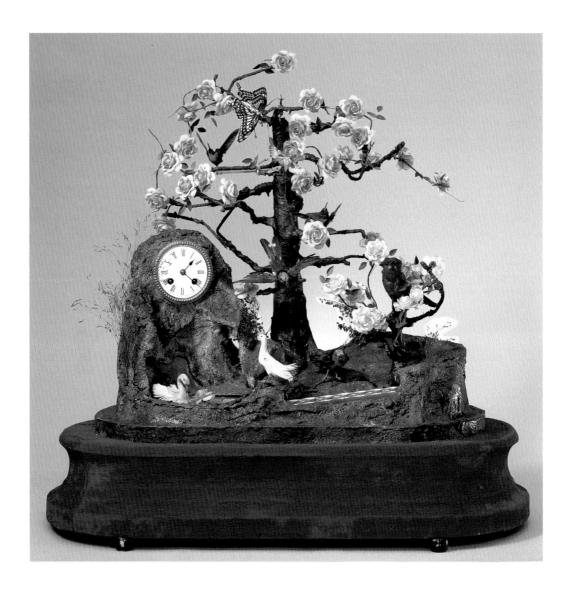

165

銅鍍金嵌琺瑯亭式鐘

【20世紀】　法國
通高48公分　底徑27.5公分

◎琺瑯六柱圓亭式，用鏤空琺瑯彩捲葉花卉裝飾亭頂。鐘為走時、報時兩套三針鐘，鐘盤上鑲嵌白瓷黑字的圓形瓷片指示時間，無分、秒標識，水銀平衡擺。

◎此鐘為19世紀末、20世紀初西方向中國所售鐘錶的常見品種。

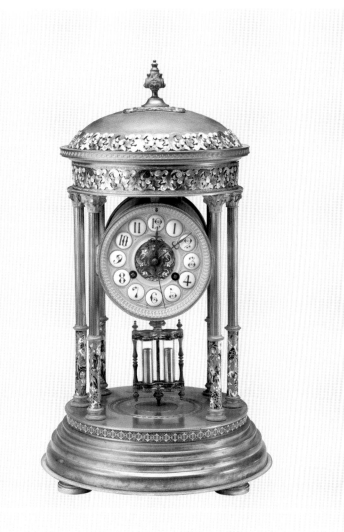

166

銅鍍金琺瑯四明鐘

【20世紀】 法國
通高51公分　寬32公分　厚18公分

◎銅鍍金鏨胎琺瑯亭式鐘，四柱、底座、上頂四周皆為鏨胎素三彩琺瑯，鐘懸於亭內上部，四面罩玻璃。鐘為兩套兩針鐘，可走時、報時、水銀平衡擺。

◎鐘面有SENNET FRERES. PARIS-CHINE字樣，機芯後夾板有Made in France款識，可知此鐘為SENNET FRERES公司在中國銷售的法國鐘錶。

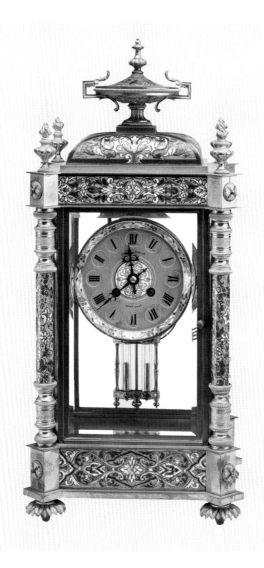

167
銅鍍金嵌琺瑯四明鐘
【20世紀】 法國
通高47公分　寬25公分　厚18公分

◎鐘為方亭式，杯狀頂，四柱間鑲玻璃，銅件上均飾素三彩琺瑯花紋。鐘置於亭內上部，為走時、報時兩套兩針鐘，水銀平衡擺。

◎鐘盤上有J.Ullmann & Co. Hongkong. Shanghai. Tien-Tsin字樣，機芯後夾板鈐有EDAILLE DARGENT廠標的圓形陽文印記和Made in France的產地款識。可知此鐘為瑞士烏利文貿易公司在中國經銷的法國鐘錶。

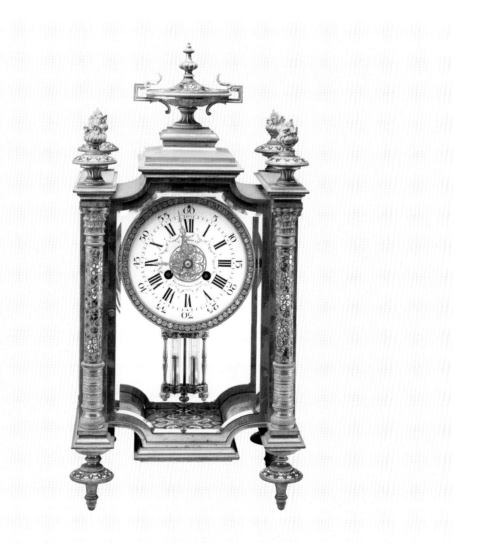

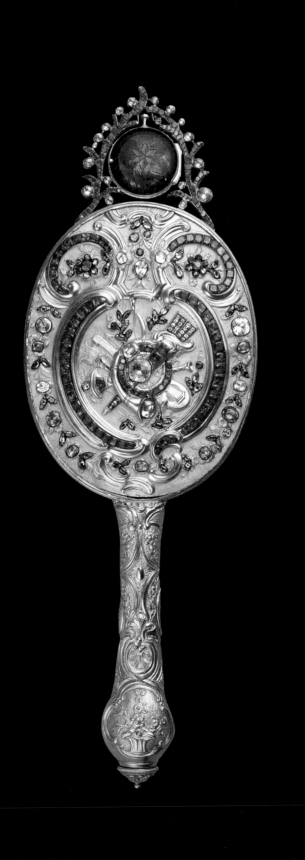

168

銅鍍金嵌料石把鏡錶

【18世紀】 法國

把鏡長32公分　寬10公分　厚1.5公分　錶徑3.5公分

◎此錶將小錶鑲掛在梳妝用的把鏡上。把鏡背面通體銅鍍金雕各式花紋，並鑲嵌各色料石，正面為一橢圓形水銀鏡，鏡周圍飾花葉並嵌紅色料石。鏡把底蓋可擰開，內裝一隻單筒可調式望遠鏡。鏡上頂花環中間掛一小錶，正面白琺瑯錶盤，單套雙針，在錶盤上上弦，後蓋為藍琺瑯。

◎機芯後夾板有PARIS字樣，為法國巴黎製造。

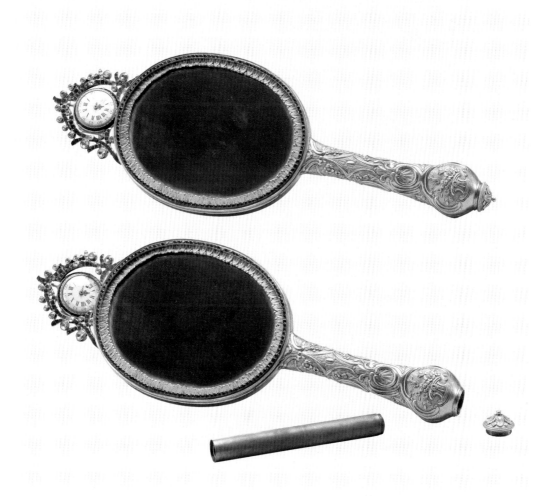

169
銅鍍金葵花式錶

【19世紀】　法國
通高26.5公分　底徑11公分

花壇式底座之上立一株盛開的向
日葵，層層花瓣中間嵌一單套雙針
錶，錶盤周闊鑲嵌黃白色料石，與
金色的花瓣相映襯，顯得光璨奪
目。莖上盤繞一蛇，沿莖而上。

170

銅燈塔式座錶

【19世紀】 法國
通高68公分　底徑25公分

◎錶為燈塔式樣。上層正面安設走
時、報時的兩套兩針鐘，通過錶盤
下部的弦孔上弦，錶盤上方有調節
走時快慢的撥針。錶的右側是溫度
計，左側為風雨錶，風雨錶錶盤上
加寫漢文「大旱、炎日、初晴、將
晴將雨、初雨、大雨、雨猛風狂」
等字樣。

◎字的書寫有的不很規範，不像中
國人的手筆，可能是製作廠家或經
銷商為適應中國市場情況特意加上
去的。上弦後，燈塔頂輪可徐徐轉
動。

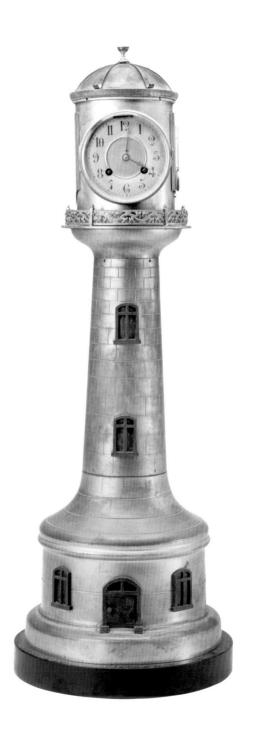

171

綠石嵌料石六角星形錶

【19世紀】 法國
尖角直徑17公分　厚3公分

◎此錶為綠色石質，六角星形狀，星邊沿及錶口刻處均鑲白綠料石。中心是二針錶盤，上有羅馬數字及上弦孔。錶背面有折疊的支架。

172
汽船式風雨錶
【19世紀】 法國
高38.5公分 寬44公分 厚18公分

◎船身置於大理石座上。船身甲板上有兩個圓筒，前面的上嵌單套兩針鐘錶，通過錶盤的弦孔上弦，後面的上嵌風雨寒暑錶。兩筒之間的煙筒頂為一指南針，側面嵌溫度計。開動船尾舵，圓筒按順時針方向轉動，船尾的驅動輪轉動。船頭尾插有銅鍍金大小旗幟各一，大旗上刻龍紋圖案，小旗上刻「萬壽無疆」四字。

◎風雨寒暑錶盤上標注Made in France字樣，知其為法國產品，其進入清宮可能與帝后的祝壽活動有關。

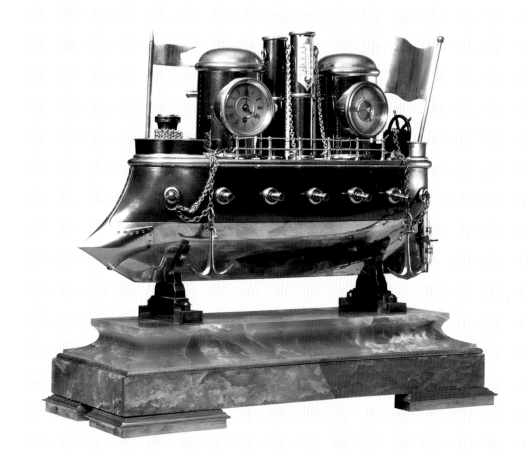

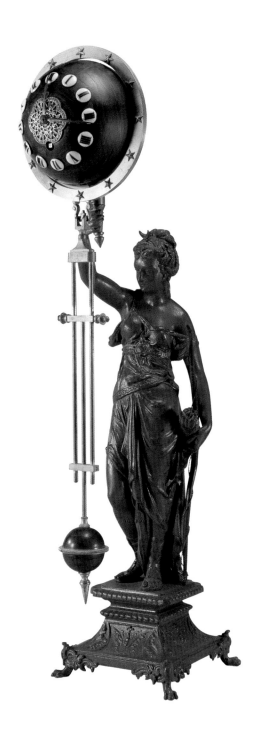

173

銅製女神舉錶

【19世紀】　法國
通高58公分　底14公分見方

◎女神銅像立於8.5公分高的銅座
上，左手握弓箭，右手擎球形擺
鐘。球正面為單套兩針鐘錶的鐘
盤，1至12時的標識為一個個鼓形
圓瓷片鑲嵌在球面上。鐘機裝在球
體內，球下面正中有一長條形口，
掛鐘擺的簧片從裡面垂下。球體外
為一銅環，銅環下部正中固定一長
擺，擺長可通過旋鈕調節。用銅環
下面的掛鈎將銅環掛在擺簧上，就
成為鐘擺。此鐘造型獨特，引人注
目。

174
汽車式風雨寒暑錶
【19世紀】 法國
高28公分 寬42公分 厚16公分

◎錶為19世紀末20世紀初老式汽車模型，置於黑色大理石台座上。右側車門上部安一單套雙針時鐘，下部為風雨錶，左側車門上嵌一溫度計，方向盤右側的手閘為汽車活動的開關，開啟後，錶走時，汽車輪轉動。

◎時鐘錶盤上有J.Ullmann & Co. Hongkong, Shanghai, TienTsin字樣，溫度計上有Made in France標記。為烏利文公司在中國銷售的法國鐘錶產品。

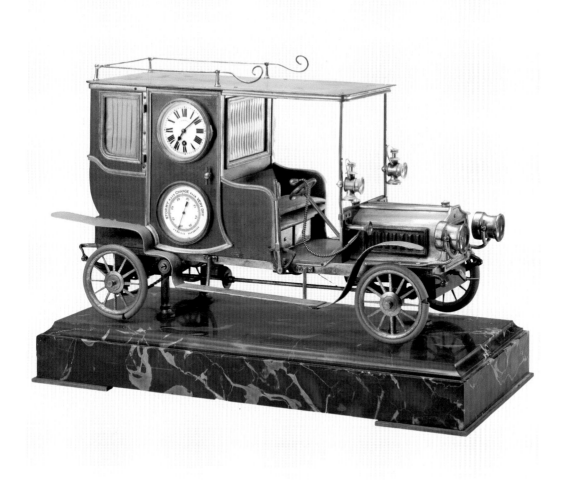

175
火車頭式錶

【19世紀】 法國
高46公分 寬52公分 厚24公分

◎火車頭安設於黑色大理石基座的軌道上，內裝有控制車輪轉動的機械系統。駕駛室門上嵌走時、報時兩套兩針錶、鍋爐側面嵌風雨錶、前面煙筒上嵌溫度計。上弦啟動後，車輪及驅動桿轉動，猶如火車在軌道上行駛。

◎錶盤上有J. Ullmann & Co. Hongkong, Shanghai, TienTsin字樣，機芯後夾板鈐有MEDAILLE DARGENT L.Martiet Cie 1889字樣的米粒形印記，風雨錶盤上有Made in France標記。為烏利文公司在中國銷售的法國鐘錶製造商生產的產品。

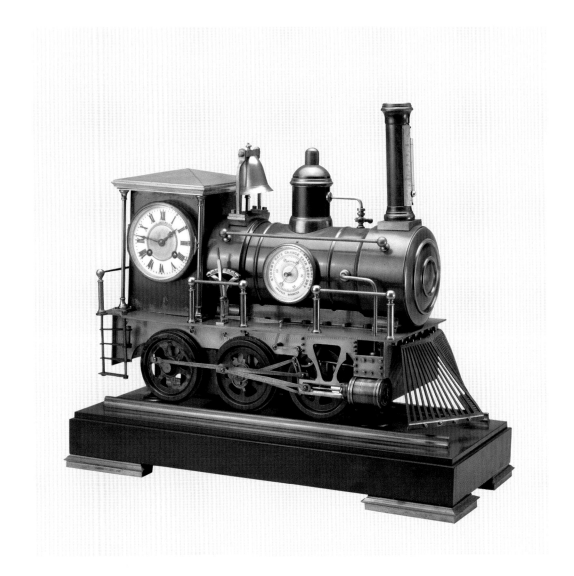

176
銅機器式輪錶
【19世紀】　法國
高47公分　寬36公分　厚19公分

◎大理石基座上為一套兩針錶，錶兩側各有一活塞缸，缸側有爐。左爐上嵌風雨錶，右爐上嵌溫度錶。錶上部有一大風輪，與爐膛裏的機械裝置和活塞杆頂端的小齒輪咬合連動。開動機械，隨著大風輪旋轉，帶動活塞上下移動，演示了蒸汽機械的基本原理。

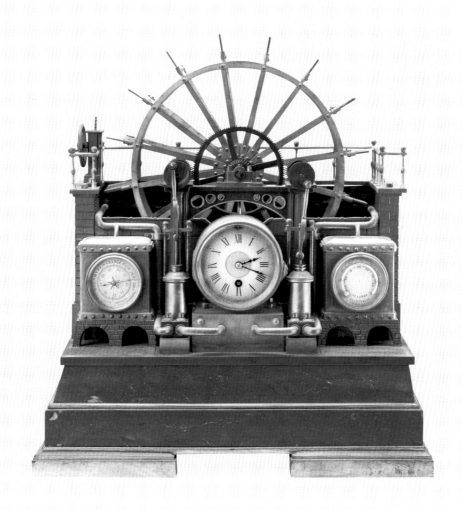

177
洋鐵轉機風雨錶

【19世紀】　法國
高28公分　寬28公分　厚24公分

◎此錶為形象演示蒸汽動力原理的機械模型。橫臥的圓筒形鍋爐內安設帶動上面演示部分的機械裝置，鍋爐右後方豎立的大輪中心安設齒輪，與內部機械裝置相咬合，將動力機械上弦開啟後，機械推動大輪運轉，大輪帶動活塞桿滑動，最上部的兩粒小球隨之張合，大輪與活塞桿的運動由慢到快，小球由合至張，達到最高速後，小球擴張到極限，並迅速收縮，大輪和活塞桿運動速度由快轉慢，如此循環往復。鍋爐前側中間是溫度計，左為單套雙針錶，右為風雨錶。

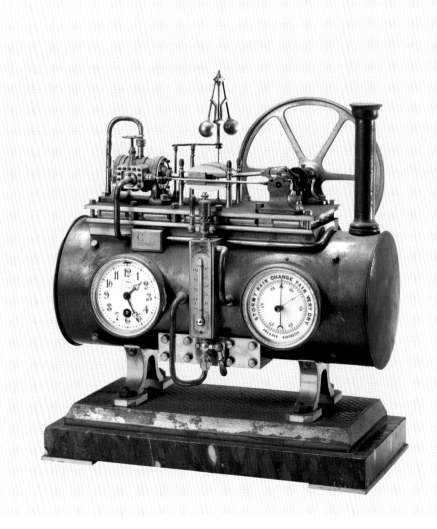

178

銅風輪錶

【19世紀】 法國
高47公分 寬37公分 厚20公分

◎大理石基座，座中立一活塞罐，左右似兩座鍋爐，左爐頂嵌單套雙針錶，右爐頂嵌風雨錶，兩錶之間有一溫度計。爐上架一組演示機械，豎起的大輪中間有一組齒輪，與活塞桿尾端的齒輪咬合，活塞桿尾端支起的圓圈中有兩粒圓球。機械啟動後，活塞桿上下滑動，大輪轉動，圓圈中的兩球轉動張合以調節快慢。

◎所嵌風雨錶錶盤上加寫漢文「大旱、炎日、天朗氣清、風雨、疾風暴雨」等，說明此錶是法國專為中國市場製作的產品。

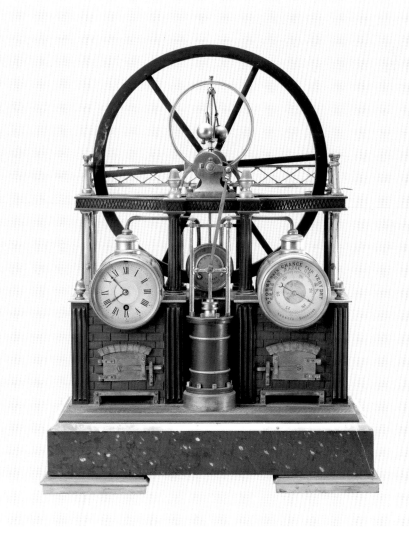

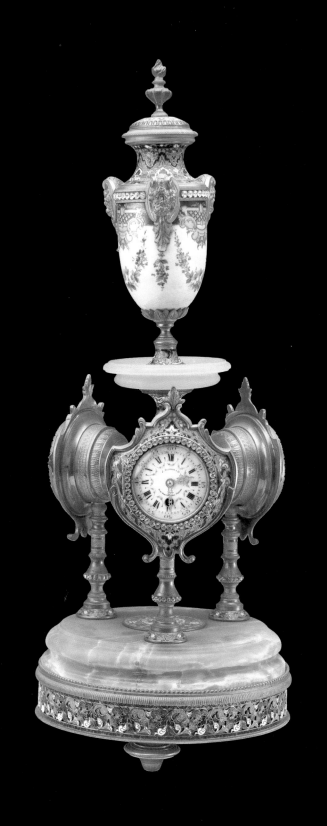

179

銅鍍金獎杯式寒暑三面錶

【20世紀】 法國
通高70公分　底直徑24公分

◎淡黃色大理石底座上立連在一起
的三塊錶。其中正面為單套兩針
錶；左為風雨錶，錶盤上標有「疾
風暴雨、風雨、天晴氣朗、炎日、
大旱」等，可通過盤中心的指標得
知當前的天氣類型；右為溫濕度
計，通過玻璃柱內的水銀讀取數
位。三錶上架一琺瑯頂蓋瓷瓶，底
座及三錶盤周圍均飾以素三彩法瑯
紋飾。

◎正面錶盤上有J.Ullmann ＆ Co
Hongkong Shanghai Tientsin字
樣，為瑞士鳥利文公司銷售的鐘
錶。

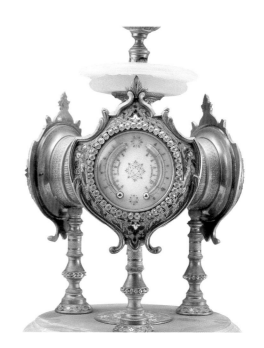

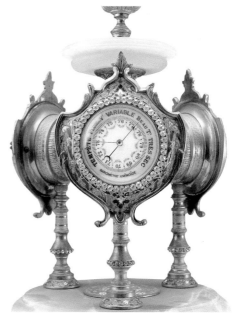

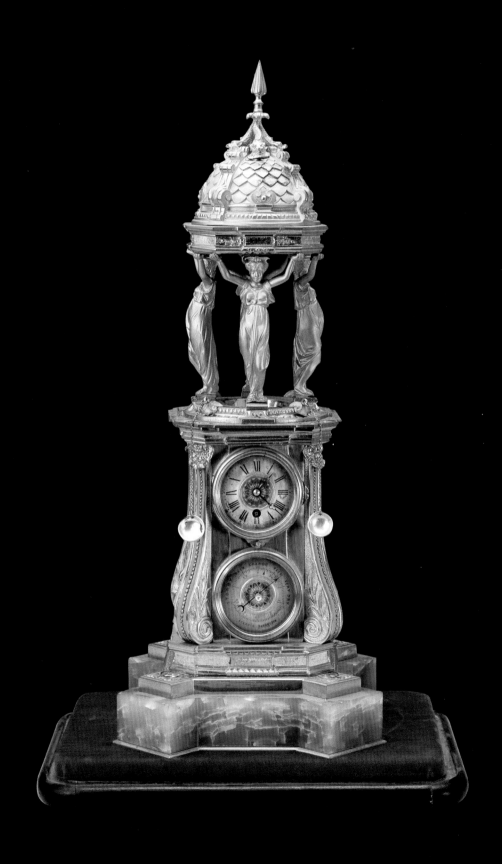

180
銅鍍金石座水法亭式鐘
【20世紀】 法國
通高57公分　底21公分見方

◎大理石底座上立一方形高台，台
正面有兩個鐘盤，上為單套兩針時
鐘，下為風雨寒暑錶。台上站立四
仕女，背對背向外用雙手托起圓形
建築頂，建築圓頂上四海獸尾上托
一尖頂。四仕女中間一水法柱與下
面的鐘機相連，水法定時轉動，形
成噴泉景觀。

◎此鐘雕塑造型別致，金工細膩，
為20世紀初期西方鐘錶的精緻之
作。

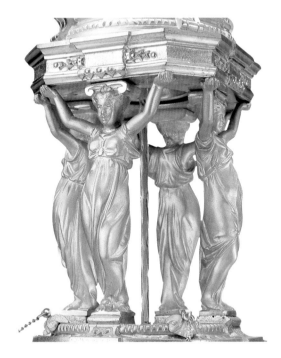

181
玻璃盤掛錶
【20世紀】 法國
直徑40公分

◎掛錶錶盤碩大，而機芯卻很小，直徑只有3公分，位於錶盤中心處，其機械構造原理與手錶相似，只不過將錶針放大許多倍而已。機芯如此之小，暗藏不露，而錶盤和錶針又如此之大，形成強烈反差，設計可謂匠心獨運。
◎此種產品可能是生產廠家的專利產品，故在錶盤上部正中特別標注PATENT（專利）字樣。

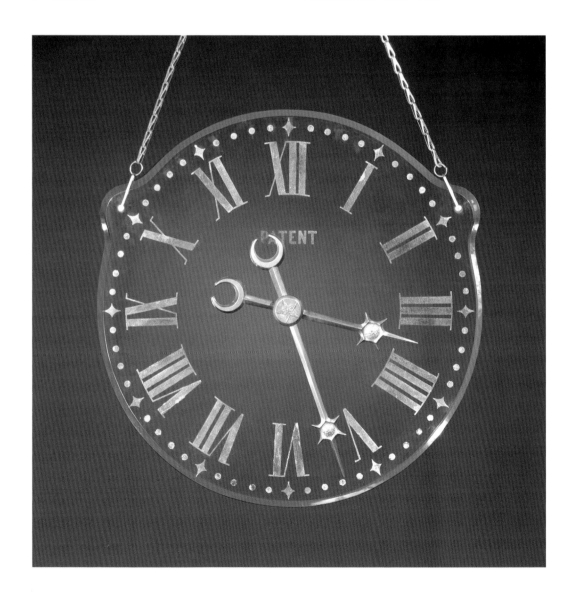

瑞士鐘錶

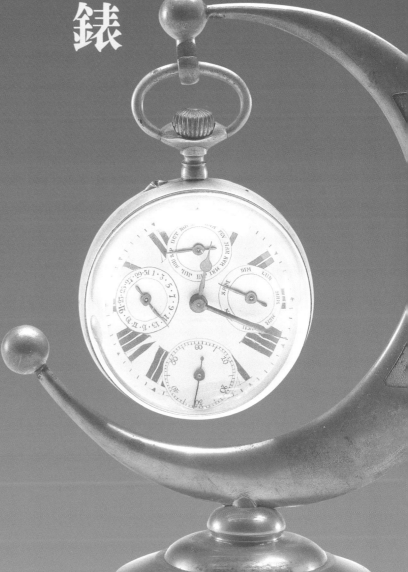

中國和瑞士在鐘錶製作和貿易方面很早就有交流。1707 年來華的瑞士祖格人林濟各（Francois Louis Stadlin）雍正時成為宮中著名的鐘錶技師。為了向中國銷售瑞士鐘錶，通過中間商，「日內瓦人在廣州建立了一個小的鐘錶貿易」，「而且在那裡掙到了很多錢」。19 世紀初，瑞士與中國開始直接貿易往來，鐘錶成為主要商品。瑞士鐘錶廠商紛紛來華開辦鐘錶貿易公司，其中最著名的當屬博維公司。1818 年博維三兄弟中最小的弟弟愛德華・博維（Eduoard Bovet）來到廣州，在一家英國貿易公司的辦事處工作。他發現那種為迎合東方人口味而製作的鐘錶在這裡非常受歡迎，銷量很大，於是 1822 年他和兩個哥哥一起成立了自己的鐘錶貿易公司。短短幾年時間，博維公司發展成為東亞地區最大的鐘錶貿易公司。1830 年，博維公司又在廣州設立製作工廠，規模進一步擴大。即使是在鴉片戰爭爆發期間，公司的業務也沒有受到影響。與此同時，瑞士其他鐘錶公司如 Juvet、Dimier、Jacques Ullmann 等也都依託各自的生產基地進軍中國市場，並取得了相當不錯的業績，有的還在上海、天津、漢口等地建立了分公司。為了使自己的產品更加為中國人所熟悉，瑞士各貿易公司和廠商採取了各種措施擴大影響。1840 年，博維兄弟率先用中國商標名稱「播」為自己的產品命名，此後其他公司亦紛紛效仿，出現了「怡」、「有」、「利」、「烏利文」等名稱。直到 20 世紀初，這些品牌的鐘錶仍然在市場上出售，深受中國消費者的歡迎。

故宮博物院所藏的瑞士鐘錶大部分是體量較小造型別緻的座鐘和精緻的懷錶。

座鐘一般仿照建築或山子等自然景觀，除計時外，還配有水法、鳥音、魔術等變動機械，給人以耳目一新的感覺。懷錶大部分是為迎合中國消費者的審美需求而特別為中國市場製作的所謂「中國市場錶」。其外觀裝飾精美，造型多樣，別具匠心，除常用的圓形外，還有扇形、鎖形、果實、昆蟲等造型。錶殼一般採用金、銀、銅鍍金等材質，有的在錶殼上繪有人物、花卉、鳥獸等形象逼真的琺瑯畫，並鑲嵌珍珠、鑽石等貴重寶石。其機芯通常是俗稱的「大八件」。各個夾板上通體雕刻或繪製精美細密的花紋，極為奢華。這些特點在故宮博物院所收藏的瑞士鐘錶中都有充分的體現。（郭福祥）

◎鐘整體造型為古典建築式樣，上部尖頂內裝鐘錶機芯，鐘沒有錶盤，通過建築頂端的兩個小方框內的數位顯示時間。建築內有變魔術人表演，負責表演的機械在建築的底座內。上足發條後，音樂響起，建築前門門自開，中間桌後坐一魔術師，桌上有兩個杯子和一個盒子，魔術師先點頭、眨眼，嘴作說話狀，然後拿起杯子，桌上空無一物，扣上再提起時，左側杯下有紅珠子，右側有綠珠子，扣上再提起，紅綠珠子位置交換。然後再變小鳥失蹤。魔術人表演的同時，屋頂的圓珠打開，裡面跳出小鳥展翅鳴叫。表演結束後，鈴聲響起，門關閉。

◎此鐘以七盤發條為動力源，各組機械之間通過拉杆連動，機芯亦通過拉杆連動，整個機械成為有機的整體。設計巧妙，結構複雜，顯示出極高的設計製作水準。

182
魔術鐘

【19世紀】　瑞士
高70公分　寬43公分　厚26公分

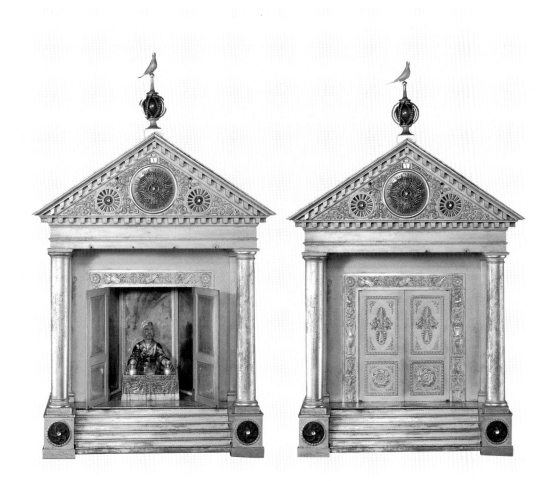

183

黑漆描金樓式鐘

【20世紀】 瑞士
通高65公分　長78公分　厚39公分

◎鐘為一座樓房別墅的模型。其磚石、欄杆、窗戶雕繪十分精細，似有所本。別墅基座內裝置八音樂曲機械，在座的左側上弦。別墅中門為三針時鐘，在背後上弦。

◎鐘盤上有Bovet Freres款識，為瑞士著名鐘錶製造商和經銷商博維（後移居英國）的產品。

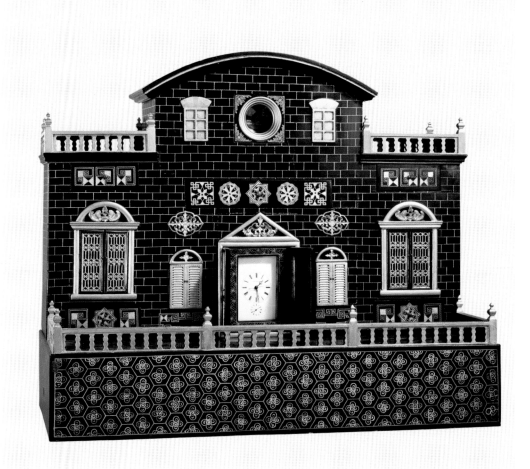

184
銅鍍金嵌珠琺瑯瓶式錶
【18世紀】 瑞士
通高15公分 寬6公分 厚3公分

◎棕色琺瑯香水瓶上嵌錶，二針錶在正面腹部，緣口處嵌米珠、紅寶石。錶擺在錶盤上方的圓孔中顯露。瓶背面腹部開光處，有婦女戴頭花的畫像。瓶有蓋，蓋下固定著給機械上弦的鑰匙。此錶功能多樣，除走時外，還能報時、奏樂、問樂。

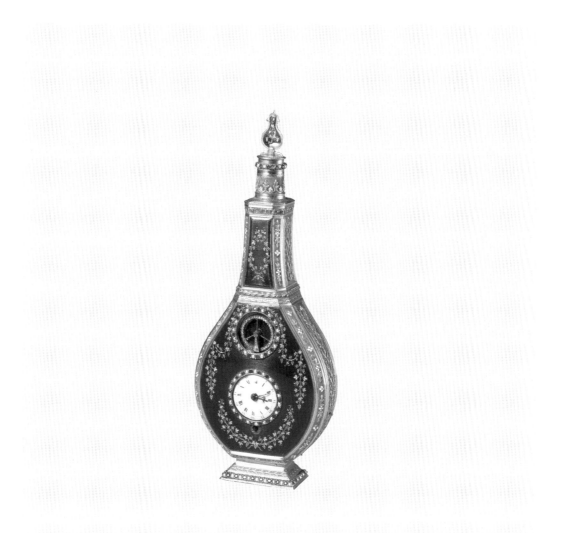

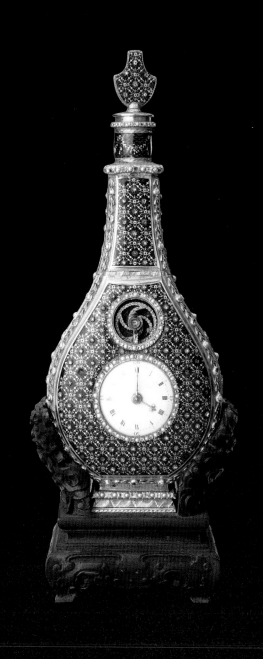

185

銅鍍金嵌珠琺瑯鳥音香水瓶錶

【18世紀】 瑞士
高15.5公分　寬6.5公分　厚4.5公分　錶徑3公分

◎瓶正面腹部嵌白琺瑯二針錶
盤。錶盤口緣處珍珠和綠色料石
交錯排列。錶盤上方是嵌白料石
擺輪。瓶腹背面以珍珠和綠色料
石鑲嵌成橢圓形開光，開光中銅
鍍金樹幹，塗色銅片作樹葉，小
米珠連綴成花朵，五彩斑斕的小
鳥站立枝頭。上弦後，鳥轉身、
鼓翼搖尾、張嘴鳴叫。打開底
部，可見內有鏡子夾層。

◎此錶裝飾手法，別具一格，工
藝繁複精緻。瓶身正、背面，及
瓶蓋上飾琺瑯，圖案是細密幾何
形方格，方格正中嵌銅鍍金星狀
小托，托上包鑲著白色料石，料
石有許多切割面，宛如一粒粒鑽
石。瓶側面雕刻枝蔓紋，樹葉上
施綠色不透明琺瑯，枝蔓上交錯
包鑲珍珠及綠料石。

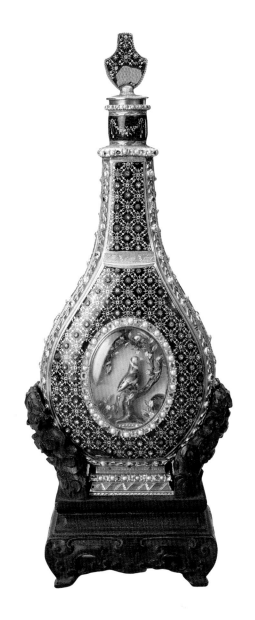

187
銅鍍金琺瑯人物懷錶
【19世紀】 瑞士
直徑4.3公分 厚1公分

◎此錶用18K金做錶殼，在前後蓋的金質底胎上燒彩色人物琺瑯畫，其中前蓋上繪身著對襟褂的男子，後蓋上繪一頭戴兩把頭，身著清代滿族婦女服裝的女子。白琺瑯錶盤，單獨秒圈。

◎錶盤上有JUVENIA的廠標，錶殼內側亦有18K、JUVENIA的標記。可知此錶是1860年創辦的著名的瑞士尊皇錶行製作的，很可能是中國人向該錶行特別訂做的紀念錶。

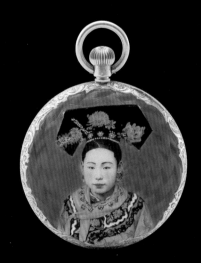

188
銅鍍金嵌珠琺瑯蕃蓮花式懷錶
【19世紀】 瑞士
直徑6.4公分 厚1.8公分

◎白琺瑯三針錶盤，錶盤周圍和背面飾深紅色琺瑯，用珍珠鑲嵌成蕃蓮花形。此錶具有打時、打刻、打分功能，同時又是馬錶。

◎馬錶實際上是一種用來計算短暫時間的計時器。一按即行，再按即停。

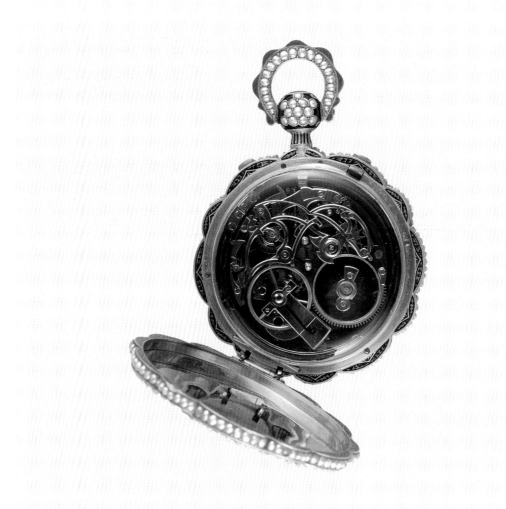

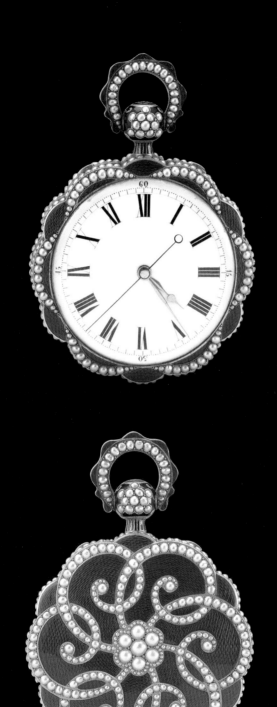

189

銅鍍金琺瑯扇形懷錶

【19世紀】 瑞士
扇長4.5公分 寬4公分 厚1公分

◎這件扇形錶上飾琺瑯，正面凸起的女子戲羊圖圓形蓋下是錶盤，按錶柄處錶蓋即可打開，露出白色琺瑯二針錶盤。此懷錶機芯很薄，旋轉錶柄可上弦。

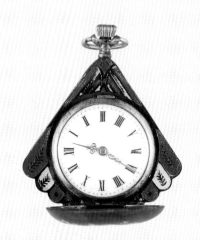 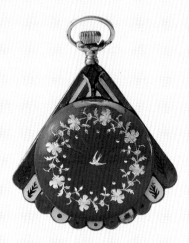

190
銅鍍金琺瑯鎖式錶

【19世紀】 瑞士
鎖徑3公分 厚1.2公分

◎錶造型為鎖式。錶殼正面紅色掐絲琺瑯，花紋上嵌珠。下部有珍珠嵌的鑰匙孔，打開蓋即露出二針錶盤，盤上有弦孔。錶殼背面是一幅掐絲琺瑯畫，黃髮小童坐在花圈中，手舉一柄嵌珠大鑰匙。

◎此錶採用中國景泰藍工藝，與眾不同。

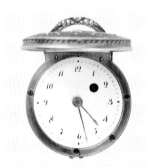

 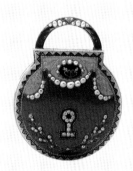

191

金嵌鑽石別針蟬形錶

【19世紀】 瑞士
蟬長5.2公分　寬2.5公分　錶徑0.8公分

◎蟬，金質嵌琺瑯，眼用紅寶石裝飾，翅膀上嵌有鑽石，背上鑲一二針小錶。按動錶把，翅膀展開露出小錶。從尾部上弦。在蟬嘴部有一環，腹部有別針，既能懸掛又可別在衣服上。

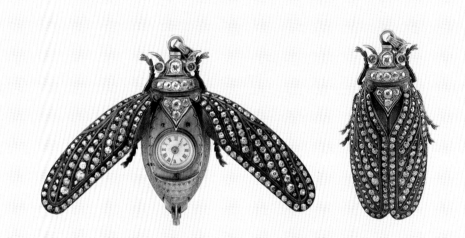

192
金嵌鑽石天牛錶
【19世紀】 瑞士
天牛長4.1公分 錶徑1公分

◎天牛，金質嵌琺瑯，天牛眼睛用紅寶石裝飾，翅膀上嵌有鑽石，背上鑲一二針小錶。按動錶把，翅膀展開露出小錶。從尾部上弦。在天牛嘴部有一環，腹部有別針，既能懸掛又可別在衣服上。

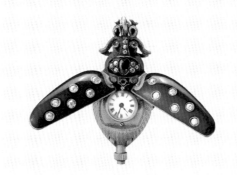

193

銅鍍金琺瑯仕女撫琴懷錶

【19世紀】　瑞士
直徑3.2公分　厚0.8公分

◎銅鍍金琺瑯殼，白琺瑯錶盤上嵌三根藍色鋼針，羅馬數字表示時間。錶殼背面鑲一少女半身像。錶緣口及錶環嵌珍珠，錶把處可上弦。

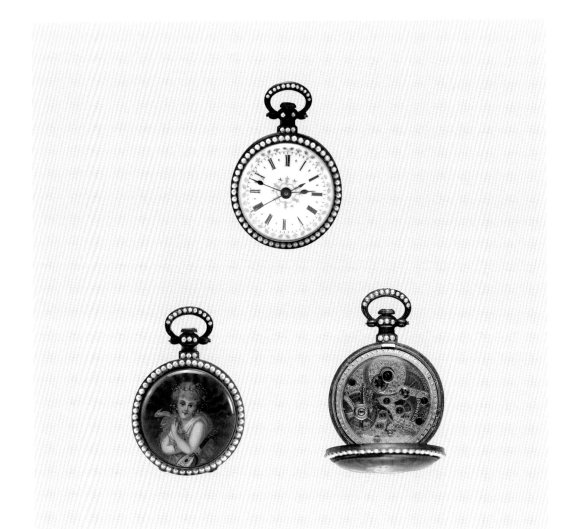

194
金質嵌珠緣琺瑯仕女持花懷錶

【19世紀】 瑞士
直徑5.3公分　厚1.9公分

◎錶為金質，正反兩面緣口均鑲
珍珠。正面置白色琺瑯盤，錶盤
中間為三針錶，後面是以藍色
琺瑯為底的人物畫，一年輕女子
坐於山石花草中。此錶打時、打
刻、打分帶馬針，也稱為馬錶。
在懷錶殼側面有一小按柄，輕輕
一按，就會報時、報刻、報分。
◎此錶構造複雜，功能多，是錶
中的精品之一。

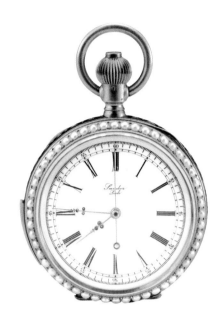

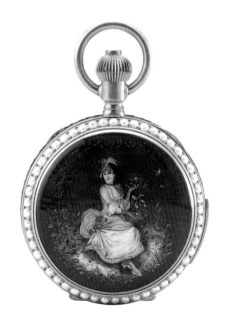

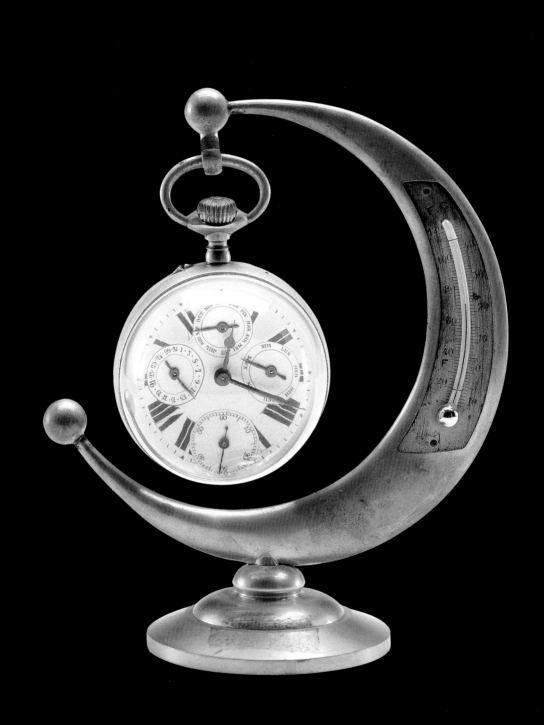

195
銅嵌玻璃球式錶

【19世紀】 瑞士
通高17公分　錶徑6公分

◎銅鍍金彎月形錶架，架身正面嵌溫度計，錶掛於架頂的掛鈎上。小錶白琺瑯錶盤，雙針，除十二小時標識外，還有四個小時圈，分別表示秒、星期、月曆、十二月，通過錶把上弦。錶兩面用玻璃半球鑲嵌在機芯外圈口上成為前蓋後殼，使整個錶看起來像一個圓球，透過玻璃球內部機械清晰可見，設計頗具匠心。

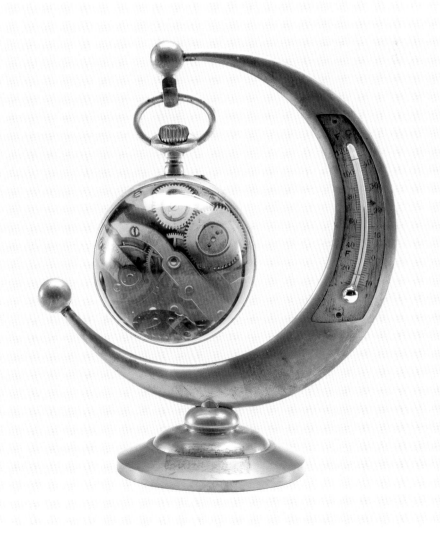

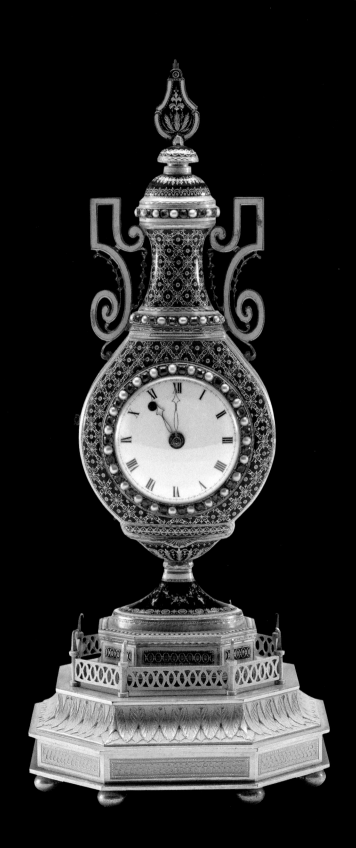

196
銅鍍金嵌珠帶座瓶式錶

【19世紀】 瑞士
19.7公分　長8公分　厚8公分　錶徑3.5公分

◎銅鍍金底座，扁身雙耳瓶。瓶
身銅胎上燒細密琺瑯紋飾，口緣
鑲嵌紅料石和珍珠。錶嵌於瓶
腹，白琺瑯錶盤，雙針，機芯很
薄，瓶腹內機芯後面還有負責奏
樂的機械裝置，不與機芯連動，
上弦後撥動瓶身側面的扳鈕，即
可奏樂。瓶蓋即是鑰匙。

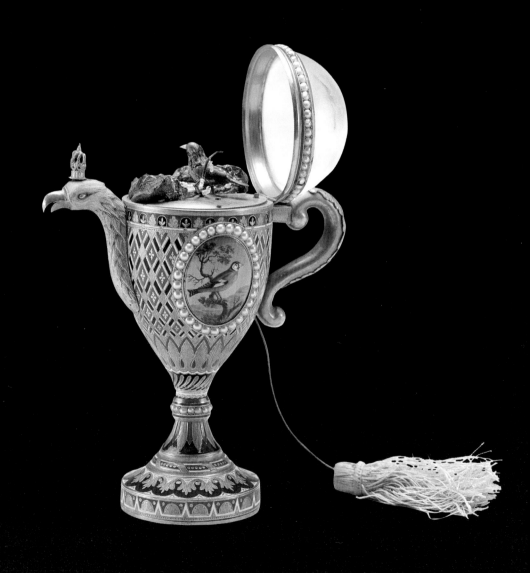

197
銅鍍金琺瑯壺式錶
【19世紀】 瑞士
通高10.1公分 底徑3.5公分

◎此錶為銅鍍金琺瑯壺式造型，壺腹在銅質底胎上燒繪
菱形裝飾圖案，兩面開光處嵌枝頭小鳥和瓶插花卉琺瑯
畫，畫周圍嵌珠。壺把呈S形，雕捲葉紋，壺流為佩戴
王冠的鷹頭。打開透明玻璃做成的壺蓋，可見壺內水準
嵌一雙針小錶，白琺瑯錶盤，錶盤周圍分佈山石，裡邊
一隻小鳥站在用米珠做成的樹枝間跳躍鳴唱，小鳥身後
為上弦孔。整個錶的機械全部藏在壺腹之內，上弦後，
拉動壺把下面的細繩，小鳥即可轉身，張嘴鳴叫。
◎此錶為生活於18、19世紀的著名鳥音裝置製作者Fri-
sard的作品，精彩之中顯示出大師的才情。

199
金琺瑯鑲鑽石石榴別針錶
【19世紀】 瑞士
石榴徑1.6公分　錶徑1公分

◎石榴形狀，在石榴的頂部嵌一小錶。石榴葉後面有別針。按順時針方向轉動石榴的上半部可把弦上滿。

◎石榴別針錶既是造型新穎的計時器，又是一件精美的工藝品。

200
木質鑲錶音樂盒
【19世紀】 瑞士
高67公分　長102公分　厚50公分

◎音樂盒正面嵌一兩套兩針錶，從錶盤下部的弦孔上弦。盒蓋內側鑲玻璃鏡，支起後可通過其反射從前面看到音樂盒裡面的機械。盒內為八音機械裝置，左側有上弦用的扳手，右側有三個鍵，分別負責開關、定樂、換樂。

◎通過左側扳手上弦啟動後，能奏出鋼琴、風琴樂，同時擊鼓、敲鐘碗，形成合奏。上滿弦後，演奏十幾首樂曲。伴隨著優美的樂聲，通過連動桿，盒前側花草叢中的小鳥會歡快地跳躍鳴叫，予人在田園的感覺。

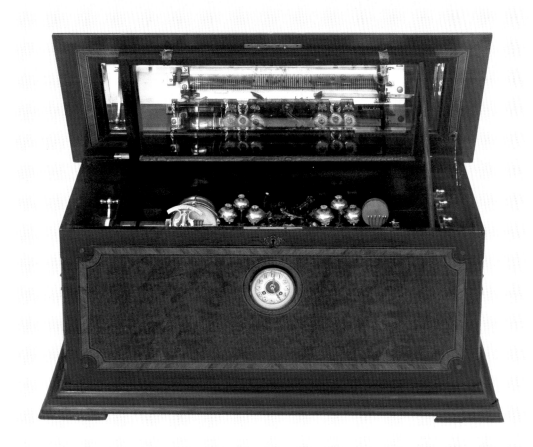

附錄一　清宮收藏的雅克・德羅鐘錶淺析 | 關雪玲

最近幾年，18世紀瑞士鐘錶及自動機械巨擘雅克・德羅（Jaquet-Droz）的作品在西方學術界受到前所未有的關注。他的作品之所以受人矚目，固然是緣於作品本身的獨特性，但透過作品探視當時中西文化交流之一斑應是其深層原因。非常有意思的是，在乾隆時期竟有相當多的雅克・德羅鐘錶作品被清宮收藏，至今仍保存在故宮博物院。本文擬對雅克・德羅的生平、雅克・德羅鐘錶進入中國的背景和途徑，以及故宮庋藏的雅克・德羅鐘錶等相關問題略加闡發。

一、雅克・德羅其人

彼埃爾・雅克・德羅（Pierre Jaquet-Droz），1721年6月28日出生於瑞士重要的製錶中心之一納沙泰爾州的拉紹德封（La Chaux-de-Fonds）。家境殷實的他，中學畢業後，赴巴塞爾主修神學，後轉向哲學。1740年取得牧師資格後，他並沒有傳授教義，而是將自己的志趣專注到鐘錶和機械製造方面。人文學和哲學的高等教育背景，使得他在後來的製鐘生涯中如虎添翼，產品設計常常出人意表，屢有超越同儕之處。

1740至1747年的七年是雅克・德羅的學徒期。他受雇於拉紹德封的一家製錶作坊。這家作坊的主人是法國國王的御用錶匠羅伯特（Jouse Robert），羅伯特及家族成員引導雅克・德羅邁出了第一步，進而影響了他的職業生涯[1]。在學徒期間，雅克・德羅曾前往巴黎，在那裡完善自己的設計藍圖，充實自己的理論知識。在學徒期將滿時，他已有完美作品問世。天賦異秉加之知識積累，使得雅克・德羅逐漸嶄露頭角。

1750至1758年是雅克・德羅喜憂參半的一段歲月。1750年完婚不久的雅克・德羅，不再給別人當雇工，他在拉紹德封附近Le Pont建立了自己的製錶作坊[2]。隨後的幾年中，他的三個子女相繼呱呱墜地。其中他惟一的兒子亨利・路易士・雅克・德羅（Henri-Louis Jaquet-Droz），後來成為家族製錶和開拓市場的中堅力量。1756年因生產導致身體極度虛弱的妻子和幼女先後去世，這給雅克・德羅不小的打擊。遭受喪妻亡女之痛的雅克・德羅潛心工作，以排遣悲傷。他製作出奇妙作品，為兩年後的西班牙之行未雨綢繆。大約在1756年，雅克・德羅家族中的另一重要成員讓・弗雷德里克・雷索（Jean-Frederic Leschot）進入作坊，給雅克・德羅當徒工，向他學習製錶技術[3]。雷索後來成為雅克・德羅家族合夥人，雅克・德羅製作鐘錶的署名，也由Jaquet Droz演變為Jaquet Droz and Leschot。

尋求海外市場的雅克・德羅採取當時瑞士鐘錶匠通行的作法，把目標鎖定在歐洲沒有鐘錶產業的國家，如西班牙、俄羅斯、義大利，以這些國家的王室和權貴為突破口，

[1][2][3][4][5][6] Roland Carrera、Dominique Loiseau，Androids：the Jaquet-
Droz automatons ，Scriptar and F.M. Ricci，1979

[7] Catherine Pagani，Eastern Magnificence and European Ingenuity：clocks of
late imperial China，The University of Michigan Press，2001

[8] 《清高宗御制詩三集》卷85。

西班牙之行就是他探索的第一步。經過精心準備後，雅克・德羅和同為鐘錶匠的岳父
Sandoz-Gendre及另一位同樣急需拓展海外市場的年輕鐘錶匠，攜帶幾件自製的鐘錶動
身前往馬德里，時間是1758年4月4日。經過四十九天的長途跋涉後，他們在馬德里安頓
下來，聽候國王斐迪南十一世的召喚。在等待接見的那段時間裡，雅克・德羅和同伴除
了再次檢查、擦拭所攜帶的鐘錶，以求萬無一失外，還為貴族們修理鐘錶。在觀見國王
時，雅克・德羅在宮廷裡展示了自己的作品，他的作品以完美無暇的做工和新奇的設計
得到國王的喜愛，被王室以二千西班牙金幣購買[4]。次年雅克・德羅重返馬德里，其作
品讓王室和顯貴富賈又一次眼界大開。西班牙之行使雅克・德羅聲名鵲起，不但贏得了
財富，維繫了一大批固定客戶，而且聲譽傳遍歐洲[5]。

1760年左右，雅克・德羅的鐘錶訂單與日俱增，原有作坊顯得窄小，不敷使用。他
把作坊挪到同一城市拉紹德封的Jet d，Eau[6]。雅克・德羅在研發新作品的同時，把自己
的技藝傳授給兒子和徒弟。1773年左右，雅克・德羅父子和徒弟三人共同協作，創作了
歷史上最著名的三個機械人偶：寫字機械人、繪畫機械人、演奏音樂機械人。這三個極
盡精巧的機械人偶，分別惟妙惟肖地書寫文字、繪製圖畫、彈奏音樂。三個機械人偶隨
後在歐洲各地巡展，所到之處好評如潮。正是憑著這幾件扛鼎之作，雅克・德羅奠定了
其在鐘錶界的地位。

在歐洲取得巨大成功後，雅克・德羅便把目光投向遠東地區，中國就是他的目標之
一。當時，英國在對華貿易中的壟斷地位是其他國家難以望其項背的，加之倫敦又是鐘
錶製作的中心，為了保證對華業務順利展開，雅克・德羅在倫敦開設分店，時間是1774
年1月。事實上，後來雅克・德羅也正是借助英商的力量才使自己的鐘錶流入中國，走進
清宮。雅克・德羅出口貿易的鼎盛時期是1786到1788年，兩年後，隨著雅克・德羅和兒
子先後撒手人寰，出口數量江河日下，對華貿易漸漸陷入困境[7]。

二、雅克・德羅鐘錶進入中國的背景和途徑

18世紀是中國封建社會的鼎盛時期，政治相對開明，社會承平日久，國帑充裕。豐
盈的財富，為追求奢侈生活及貪圖安逸享受提供了條件。正如乾隆皇帝所言：「方今帑
藏充盈……無庸更言撙節。」[8]就鐘錶而言，18世紀是機械鐘錶發展的黃金期，無論是
在機械結構，還是在裝飾手法上，新技術、新手段層出不窮，鐘錶製作者在這塊方寸之
地上盡情釋放各種奇思妙想。鐘錶以其精巧的設計、多樣的功能、新穎的裝飾引起中國
皇帝和官宦權貴極大的興趣。

[9] 清昭槤：《嘯亭雜錄·續錄》卷3，中華書局，1980年。

[10] 中國第一歷史檔案館編：《乾隆朝上諭檔》第3冊，檔案出版社，1991年。

[11] 中國第一歷史檔案館、香港中文大學文物館合編：《清宮內務府造辦處檔案總匯》第46冊，人民出版社，2005年。

當時，中國具有購買力的階層對西洋鐘錶趨之若鶩。對此，我們可以從《嘯亭續錄》的記述裡管中窺豹。「近日泰西氏所造自鳴鐘錶，製造奇邪，來自粵東，士大夫爭購，家置一座以為玩具」[9]。尤其是乾隆皇帝對西洋鐘錶更是情有獨鍾。乾隆二十三年（1758）正月初四日的一條上諭可為佐證：「向年粵海關辦辦貢外，尚有交養心殿餘銀，今即著于此項銀兩內辦洋貨一次，其洋毯、嗶嘰、金線、銀線及廣做器具俱不用辦。惟辦鐘錶及西洋金珠奇異陳設並金線緞、銀線緞或新樣器物。皆可不必惜費，亦不令養心殿照例核減，可放心辦理。於端午節前進到，勿誤。」[10]表達同樣意願的諭旨，在相關檔案中俯拾皆是，此處不再一一列舉。即便如此，對採辦的西洋鐘錶，乾隆帝並非照單全收，而是有選擇地留用。如乾隆四十八年（1783）12月13日，粵海關監督李質穎進洋水法自行人物四面樂鐘一對，乾隆帝認為這兩件鐘錶樣款形式俱不好，兼之機芯又製作粗劣。為此，傳諭粵海關：「嗣後辦進洋鐘，或大或小俱要好樣款，似此等粗糙洋鐘不必呈進。」[11]清宮遺存的大量檔案和故宮現存的眾多鐘錶充分揭示，清帝和後妃是西洋鐘錶最大的消費者。

中國這個潛力無限的市場，對外國鐘錶製造商具有極強的吸引力。他們為了銷售其產品，反覆研究中國人的欣賞品味，揣摩中國人的心理，使鐘錶恰如其分地適應中國市場需要。例如，中國傳統建築的一個重要理念是講求對稱，室內陳設也是如此，作為陳設用途的鐘錶，通常是成對對稱地擺放在房間內。為滿足這種心理需求，當時的西方鐘錶往往是成對銷往中國。這些成對鐘錶，有的款式一模一樣，有的則是一正一反的對照效果。此外，鐘錶製造商發現，裝飾華麗的鐘錶，在中國更受青睞。於是，豔麗的琺瑯、圓潤的珍珠、炫目的彩色料石等，這些極富裝飾效果的材料附麗於鐘錶上，甚至有的鐘錶機芯也鏤刻著花紋。這些特色鮮明的鐘錶有一個專用名稱，即「中國市場錶」。

雅克·德羅並沒有來過中國，和中國也從未建立直接的貿易關係。他的鐘錶之所以能進入中國，被清宮收藏，要仰仗中間商所起的橋樑和媒介作用。現有史料表明，他委託的代理商主要有兩人，一是英國人詹姆斯·考克斯（James Cox），另一人則是他的同胞，瑞士人康斯登（Charles de Constant de Rebecque）。這兩個來自不同國度的商人有一個共同之處，那就是兩人都在中國居住過，且在廣州設立機構，專事對華貿易，這恐怕也正是雅克·德羅看中他們，委託他們作代理商的主要原因。

正因為雅克·德羅的鐘錶是通過代理商，輾轉進入中國，所以在此要費些周章，先對兩個代理商的對華貿易狀況作交代，廓清了代理商的相關情況，雅克·德羅鐘錶進入中國的途徑問題也就迎刃而解。

詹姆斯·考克斯是18世紀倫敦著名的鐘錶大師，故宮博物院皮藏的上百件形式多樣

[12] [美]格林堡著，康成譯：《鴉片戰爭前中英通商史》，商務印書館，
1961年。

[13][14][15] Catherine Pagani，Eastern Magnificence and European Ingenuity：
clocks of late imperial China，The University of Michigan Press，2001

的鐘錶，充分體現他在鐘錶製造方面的才情。他不僅是身體力行的鐘錶製作者，更是精明的商人，是歐洲鐘錶商開拓中國市場的先行者。1780年初，他在廣州設立公司，經銷自己的產品，像鐘錶、活動玩偶、機械鳴叫鳥、音樂管風琴等。同時，還代售其他鐘錶匠的作品。詹姆斯·考克斯去世後，其後代繼續在廣州經營考克斯公司直到1836年[12]。

現存史料表明，雅克·德羅通過詹姆斯·考克斯向中國銷售產品，始於1783年[13]。安帝古倫（Antiquorum）2005年春季拍賣會圖冊中收錄的一張憑據載明，1784年11至12月，雅克·德羅賣給考克斯廣州公司的產品有：懷錶（其中有春宮錶）、帶音樂裝置的鼻煙盒錶、香水瓶錶等。雅克·德羅公司殘存的交貨記錄表明，隨後的四年裡，公司給詹姆斯·考克斯廣州公司發去不同類型的鐘錶，這些錶幾乎都是對錶。除成品外，詹姆斯·考克斯同時還向雅克·德羅公司訂購鐘錶零部件，如琺瑯錶盤、鑰匙等[14]。1788年考克斯陷入財政困境，雅克·德羅的鐘錶出口相應受到影響。

相對於詹姆斯·考克斯，筆者所掌握的關於康斯登的資料略顯單薄，只知道下面的事實。1779年十七歲的康斯登搭乘奧地利的「約瑟芬」號，開始了首次奔赴中國的航程。在澳門逗留三年後，康斯登返回歐洲。後來他又先、後兩次來華，在廣州、澳門居留。期間在廣州設立商貿公司，經銷包括雅克·德羅在內的一些瑞士鐘錶製作者的鐘錶。此外，他還把中國人在鐘錶方面的審美取向，記錄在自己的日記和給友人的信件中，這些資訊對當時瑞士「中國市場錶」的製造起了導向作用[15]。

三、故宮博物院收藏的雅克·德羅鐘錶

究竟有多少雅克·德羅的鐘錶進到清宮，現在已不能完全統計出來。可以肯定的是，有一些鐘錶被英法聯軍從圓明園掠走，又回到了歐洲。如1865年5月6日的《倫敦日報》上刊登了一幅英法聯軍展示戰利品的圖片，戰利品有瓷瓶、象牙船、文竹筆筒，佛手、鳥音籠錶等，與下面將要提到的琺瑯香水瓶錶一樣的作品，也赫然擺放在其中。圖中的那件香水瓶錶無論是從結構造型，還是從裝飾風格來看，無疑就是雅克·德羅的作品。

目前北京故宮博物院的鐘錶收藏中可以明確判斷歸屬的雅克·德羅鐘錶有十多件，可分為鳥音小座鐘、香水瓶錶、懷錶三類。

1、鳥音小座鐘。鳥音小座鐘有五件，其中有兩對是「對錶」，這五件鐘錶的造型和結構相同，只是在裝飾手法各有千秋。鐘錶由底座、計時部分、機械鳥三部分組成。長方形底座內安放控制機械鳥活動、鳴叫的機械裝置，通過拉杆與頂端的機械鳥各部位相連。底座中央豎支柱，支撐起兩針、白琺瑯錶盤，錶後殼可打開，內有上弦孔及兩套發

[16] Jean-Claude Sabrier，Hiding in Plain Sight：the Unsigned Masterpieces of Jaquet
Droz，THE Antiquorum MAGAZINE SPRING 2005
[17] Catherine Pagani，Eastern Magnificence and European Ingenuity：clocks of late im-
perial China，The University of Michigan Press，2001

條動力源。鐘錶頂端立一隻機械鳥，鳥身為銅質，其上粘貼著點翠羽毛，鳥嘴為牙質。在底部上弦啟動後，機械鳥身體左右擺動，張嘴婉轉鳴叫，翅膀扇動，栩栩如生。支柱下方有鳥音鳴叫和停止閥，可隨時控制鳥音的發出或休止。五件鐘錶的底部均鏨刻名款、產地：Jaquet Droz and Leschot London以及鐘錶編號。

2、香水瓶錶。香水瓶錶有四件。此類鐘錶雖名為「香水瓶錶」，其實能裝香水的只是瓶頸處有限的空間，瓶腹內是計時和鳥音（或音樂）機械裝置。給機械上弦的鑰匙固定在瓶蓋下。香水瓶錶充分反映了包括雅克·德羅在內的歐洲鐘錶匠，製作中國市場錶的理念，那就是裝飾功能占主導地位。所謂的裝飾功能，不僅是指裝飾手法和工藝，而且還包含鐘錶上附加的活動機械裝置。

3、懷錶。相對於鳥音小座鐘和香水瓶錶，懷錶數量較少，只有兩件，這兩件懷錶具有18世紀「中國市場錶」的一些共性，如裝飾著珍珠、琺瑯微畫等，但通過對雅克·德羅懷錶的探察，其個人特徵顯而易見，比如，時針和分針的頂端做成鏤空的菱形樣子，看似兩支箭疊加在錶盤中心；在機芯夾板上鏨刻有品牌紋飾——三葉草。

以上三類是可以明確判定歸屬的雅克·德羅鐘錶。除此之外，還有一些標注著他人名款的鐘錶，其實也是出自雅克·德羅之手。較典型的一例當屬銅鍍金轉花過枝雀籠鐘。

銅鍍金轉花過枝雀籠鐘，是故宮幾十件鳥音籠中機械機構最複雜、裝飾最精妙的一件，也是鳥音籠中惟一的一件一級文物。在鐘錶製作者通常署名的兩個部位，鐘盤和機芯上並沒有作者的名款，但鐘錶附帶的一把用來上弦的楓葉形鑰匙上鐫刻著這樣的字樣：James Cox London 1783，表明此鐘錶是1783年詹姆斯·考克斯在倫敦製作的。但實際上，這件鳥音籠錶的真正製作者卻是雅克·德羅。

雅克·德羅所屬的鐘錶行業協會規程中，並沒有要求製作者在作品上署名的強制性規定[16]，所以雅克·德羅鐘錶存在署名和不署名兩種情況。未署名鐘錶交給經銷商後，經銷商往往在鐘錶上刻上自己的名款，當作為自產鐘錶出售。鐘錶界有這樣的共識，在雅克·德羅鐘錶上加署名款最多的正是詹姆斯·考克斯。

如果僅憑慣例就對這件鐘錶作出上述推斷，顯然證據不足。而雅克·德羅公司1783年一份交貨單，卻使答案漸趨明朗。這份交貨單透露，1783年雅克·德羅曾給詹姆斯·考克斯在廣州的公司送去兩對鳥音籠，其中一對鳥音籠外裝飾著象徵勝利的棕櫚樹、籠頂有嵌料石轉花，籠內小鳥左右轉身，展翅擺尾，在兩根橫杆上往返跳躍，同時發出抑揚頓挫的鳴叫聲[17]。這些描述與故宮現存的銅鍍金轉花過枝雀籠鐘非常吻合。據此，可以判定這件署名詹姆斯·考克斯的鐘錶，其實是雅克·德羅所造。至於這對鐘錶如何進到宮中，中國第一歷史檔案館所藏《進單》裡有清晰記載。兩年後，即乾隆五十年

（1785）8月3日，這對鐘錶被粵海關監督穆滕額作為貢品進獻給了乾隆皇帝。

四、結語

　　故宮博物院收藏的雅克‧德羅鐘錶共十三件，其中帶有款識的七件，可以作為雅克‧德羅鐘錶作品的標準器。通過對這些標準作品的探察，得知雅克‧德羅鐘錶的基本特徵。

　　在造型方面，雅克‧德羅鐘錶基本上以小巧別致的小型鐘錶為主，設計均體現出其卓爾不群的特點。其作品除懷錶以外，更多的是一些異型小品，如內置音樂功能揭開蓋子就能發出叫聲的鼻煙盒、裝置能歌唱和會擺動小鳥的各種香水瓶、頂端站立活動小鳥的鳥音小座鐘等。

　　在裝飾方面，由於雅克‧德羅的價值取向和特定的服務物件，使得其鐘錶具備了當時豪華奢侈品的共同特性。雅克‧德羅鐘錶經常在外殼上裝飾色彩明快的琺瑯，在琺瑯上或施以描畫細膩生動傳神的人物風景畫，或用珍珠料石及貴重金屬鑲嵌成富麗絕美的花卉圖案，就連機芯之上也鏨刻細密的紋飾，華美富麗顯示出其作品濃郁的貴族氣質。

　　在技術方面，雅克‧德羅鐘錶的機械結構往往設計獨到，其複雜程度無人能比。對「歌唱機械鳥」的革新是雅克‧德羅對鐘錶機械最主要的貢獻之一。18世紀80年代以前，鳴叫的歌唱機械鳥，通常配備一個名為金絲雀的笨重機械管風琴裝置。雅克‧德羅和雷索及天才機械師雅各‧富利沙（Jacob Frisard）密切合作，發明利用滑動活動門發聲的鳥鳴裝置，使設計進一步小型化，為歌唱機械鳥技術帶來革命性進展。雅克‧德羅把這革新成果運用到他的鐘錶生產上，前面介紹的鳥音小座鐘和香水瓶錶就是這樣的產品。

　　此外，在他長期的鐘錶製作過程中，形成了一些本身特有的習慣性特徵，對鑒別其鐘錶有標誌性意義。這些特徵包括：第一，三葉草（Clover Leaf）是雅克‧德羅特有的品牌紋飾，這種紋飾或刻意作為裝飾圖案點綴在錶殼上，或出現在機芯中，成為雅克‧德羅鐘錶作品的標誌。第二，時針和分針的頂端做成鏤空的菱形樣子，看似兩支箭疊加在錶盤中心，這種鏤空箭形指標是雅克‧德羅作品中經常使用的指標樣式。根據這兩個特徵，尤其是第一個特徵，基本可以對無款的雅克‧德羅作品作出判別。如前述香水瓶錶雖然沒有款識，但在每個錶的底部周圈鏨刻連續弧形紋，圓弧間飾以三葉草紋飾，瓶頸下層平台四周也刻有相同紋飾，據此可以認定其為雅克‧德羅的作品。

　　故宮收藏的雅克‧德羅鐘錶數量和種類，在國內最具規模，其品牌特徵顯而易見。對雅克‧德羅鐘錶相關問題的探討，有助於我們從不同的視角瞭解和回顧18世紀中西文化交流的盛況。而在這種交流中，鐘錶扮演了重要的角色，發揮了媒介作用。

附錄二　鐘錶製作者及廠家名錄 ｜關雪玲

1、丹尼爾·誇爾（Deniel Quare，1649～1726）

　　丹尼爾·誇爾是英國著名的鐘錶大師，他的一些發明在機械鐘錶史上佔有一席之地。如1676年他發明在錶盤中心安裝指示時、分的兩根長短針，並沿錶盤周圈刻寫時、分，這種形式一直沿用至今。

2、查理斯·卡佈雷（Charles Cabrier）

　　17～18世紀英國鐘錶製作者，廠址在倫敦Lombard街，1697～1724年是倫敦鐘錶製作者協會會員。

3、巴伯特（Barbot）

　　18世紀英國倫敦鐘錶製作者，製作生涯的高峰期在1780年左右。

4、本傑明·沃德（Benjamin Ward）

　　18世紀英國鐘錶製作者，廠址在倫敦Norton Folgate ，製作生涯的高峰期在1765～1790年。

5、布賴特利（Britly）

　　18世紀英國倫敦鐘錶製作者，以製作錶為主，製錶活動集中在1767年以前。

6、埃爾德利·諾頓（Eardley Norton）

　　18世紀英國聲名顯赫的鐘錶製作者，1770～1794年間是倫敦鐘錶製作者協會會員。他所造鐘錶不計其數，除故宮博物院外，在白金漢宮也有收藏。

7、喬治·希金森（George Higginson）

　　18世紀英國鐘錶製作者，1736～1758年間是倫敦鐘錶製作者協會會員。

8、詹姆斯·考克斯（James Cox）

　　18世紀倫敦著名的鐘錶大師，故宮博物院庋藏他的上百件形式多樣的鐘錶，充分體現了他在鐘錶製造方面的才情。他不僅是一名身體力行的鐘錶製作者，更是一名精明的商人，是歐洲鐘錶商開拓中國市場的先行者。1780年初，在廣州設立了公司，經銷自己的產品——鐘錶、活動玩偶、機械鳴叫鳥、音樂管風琴等。同時，詹姆斯·考克斯廣州公司還代售其他鐘錶匠的作品。詹姆斯·考克斯去世後，其後代繼續在廣州經營考克斯公司直到1836年。

9、詹姆斯·牛頓（James Newton）

　　18世紀英國倫敦鐘錶製作者，擅長製作木樓鐘。他所製作的木樓鐘，在不少王室和皇宮均有收藏，如故宮博物院和白金漢宮等。製作活動集中在1760年以前。

10、約翰·巴羅（John Barrow）

　　18世紀英國鐘錶製作者，1704年是倫敦鐘錶製作者協會會員。

11、約翰·瓦爾（John Vale）

18世紀英國倫敦鐘錶製作者，製作生涯的高峰期在1790年左右。

12、保羅·瑞姆鮑特（Paul Rimbault）

18世紀英國鐘錶製作者，廠址在倫敦丹麥（Denmark）街，製作生涯的高峰期在1770～1785年。

13、羅伯特·弗利特伍德（Robert Fleetwood）

18世紀英國倫敦鐘錶製作者，活動年代在1763年，1794年去世。他是金工公會會員。

14、羅伯特·賽勒斯（Robert Sellers）

18世紀英國倫敦鐘錶製作者，活動年代始於1748年以前，1755年左右終止。

15、威廉森（Williamson）

威廉森家族是倫敦鐘錶世家，約瑟夫·威廉森（Joseph Williamson）1686年開始學徒，後來成立公司，地址在倫敦的Clements Lane，他是英國安妮女王時期知名的鐘錶匠，曾為西班牙王室製作過鐘錶，1725年在自己的工作室去世。提摩太·威廉森（Timothy Williamson）是其後人，18世紀同樣有大量作品問世並流入清宮，從座鐘到懷錶不勝枚舉。在北京故宮博物院所藏的英國鐘錶中，威廉森鐘錶的數量僅次於詹姆斯·考克斯。

16、威廉·瓦爾（William Vale）

18世紀英國倫敦鐘錶製作者。把鐘盤水準放置是威廉·瓦爾慣用的手法，故宮博物院收藏的幾件此種形式的鐘錶均出自威廉·瓦爾之手。

17、雅克·德羅（Jaquet-Droz，1721～1790）

18世紀瑞士鐘錶及自動機械巨擘。1721年6月28日出生於瑞士重要的製錶中心之一納沙泰爾州的拉紹德封（La Chaux-de-Fonds）。其1773年左右，雅克·德羅父子和徒弟三人共同協作，創作了歷史上最著名的三個機械人偶：寫字機械人、繪畫機械人、演奏音樂機械人。這三個極盡精巧的機械人偶，分別惟妙惟肖地書寫文字、繪製圖畫、彈奏音樂，正是憑著這幾件扛鼎之作，雅克·德羅奠定了其在鐘錶界的地位。其作品以精巧的設計，華美的裝飾被歐洲的一些王室和權貴所認同。在歐洲取得巨大成功後，雅克·德羅便把目光投向遠東地區，中國就是他的目標之一。當時，英國在對華貿易中的壟斷地位是其他國家難以望其項背的，加之倫敦又是鐘錶製作的中心，為了保證對華業務順利展開，雅克·德羅在倫敦開設分店，時間是1774年1月。雅克·德羅對華貿易的鼎盛時期是1786到1788年，1790年雅克·德羅和

兒子先後撒手人寰，但品牌仍被徒弟沿用，後漸漸消失。

18、馬瑞奧特（Marriott）

18～19世紀英國鐘錶製作者，1768年是倫敦鐘錶製作者協會會員，1776年是同業公會會員。1824年去世。

19、羅伯特‧沃德（Robert Ward）

18～19世紀英國倫敦鐘錶製作者，1768年當學徒，1779～1808年是倫敦鐘錶製作者協會會員，他製作的鐘錶在除清宮以外的土耳其等也有收藏。

20、湯瑪斯‧馬丁（Thomas Martin）

18～19世紀英國鐘錶製作者，廠址在倫敦Cornhill and Royal Exchange，1771年是倫敦鐘錶製作者協會會員，1780～1794年是同業公會會員。1811年去世。

21、威廉‧卡本特（William Carpenter）

18～19世紀英國鐘錶製作者，1770～1805年是倫敦鐘錶製作者協會會員。他的作品上慣於設計豐饒角和麥穗等。他的鐘錶在故宮博物院、阿爾伯特和維多利亞博物館都有收藏。

22、富利沙（Frisard Jacob 1753-1810）

18～19世紀著名鳥音裝置製作者，先後在日內瓦和倫敦工作和生活。富利沙在鐘錶鳥音機械裝置方面有重要貢獻，以前的鳥音裝置部分有笨重的機械管風琴裝置，後來富利沙與其他技師密切合作，發明了利用滑動活門發聲的鳥鳴裝置，從而使設計進一步微型化，為小型鐘錶上附帶鳥音裝置鋪平了道路。他鐘錶作品設計精巧，多帶有鳥音裝置。

23、威廉‧埃伯瑞（William Ilbery 約1760～1839）

18～19世紀英國倫敦著名的鐘錶大師，較早為中國市場製造懷錶，且確立了面向中國市場的懷錶機芯所具有的模式，即採用獨立的發條盒，並裝配雕刻花紋的鍍金機芯，這為銷往中國市場的懷錶樹立了新的典範，正因此，他被尊為「中國錶之父」。

24、約翰‧本尼特（John Bennett）

19世紀英國鐘錶製作者。出生在倫敦格林威治鐘錶世家，16歲就協助母親打理生意，後來擁有自己的工廠和店鋪，製造和出售鐘錶等。曾擔任倫敦行政司法長官，1872年被維多利亞女王授予爵士封號，1897年去世。

25、播威（Bovet）

居住在紐沙泰爾州弗拉里耶地區（Fleurier）的播威（Bovet）家族是瑞士傑

出的鐘錶世家。1818年幾兄弟中的愛德華・播威（Edouard Bovet）來到廣州，在
一家英國貿易公司的辦事處工作。1822年愛德華・播威兄弟成立了鐘錶公司，專門
面向中國市場銷售鐘錶。當時他們的產品在瑞士弗拉里耶生產，英國分公司負責發
貨，廣州為銷售中心。短短幾年時間，播威公司發展成為東亞地區最大的鐘錶貿易
公司。為了家族的事業，播威家族成員不斷來到中國。1824年愛德華年輕的弟弟查
理斯・亨利・播威（Charles-Henri-Bovet）來到中國與兄弟們共同創業。後來，家
族的第二代路易士・播威（Louis Bovet）和弗瑞茲・播威（Fritz Bovet）也先後來
到中國。1830年播威公司又在廣州設立製作工廠，規模進一步擴大。隨著播威公司
在中國業務量的增大，到了1840年，位於弗拉里耶的工廠的雇員人數已達到一七五
人。即使是在鴉片戰爭期間，公司的業務也沒有受到影響。

　　為了使自己的產品更加為中國人所熟悉和接受，瑞士各貿易公司和廠商採取
了各種措施擴大影響。1840年播威兄弟率先用中國商標名稱「播喊」為自己的產品
命名。1849年愛德華・播威去世後，播威家族的其他成員繼續著業務，事業興旺發
達。後來經營漸趨萎縮，1906年工廠被Lauba Freres收購，隨後工廠又在1918年和烏
利文（J.Ullmann）合併，播威錶在中國大陸，乃至世界上消失了。

26、尊皇（Juvenia）

　　1860年創辦的瑞士錶行，以製作懷錶為主。

27、烏利文（J.Ullmann）

　　公司1893年在瑞士的拉紹德封（La Chaux-de-Fonds）註冊成立，和瑞士的許
多製作者和商行一樣，公司也為自己起了中文名字，稱為「烏利文」。經營專案為
金、銀和金屬錶殼、機芯、錶盤和錶類禮盒。在中國的香港、上海、天津，以及俄
羅斯的符拉迪沃斯托克等城市均設分號，是19世紀末20世紀初中國鐘錶市場中一支
重要的力量。從故宮博物院的藏品來看，烏利文經營的鐘錶以法國鐘錶居多。

28、塞耐特・弗瑞斯（Sennet Freres）

　　塞耐特・弗瑞斯公司是19世紀末20世紀初在中國經營鐘錶、珠寶的瑞士貿易公
司，在中國設有分公司。

29、VRARD

　　VRARD公司是19世紀末20世紀初在中國經營鐘錶的著名瑞士貿易公司，曾在上
海、北京、天津建立分公司。

30、亨達利

　　亨達利是法國人霍普（Hope）1864年在上海開設的洋商企業，最初主要為歐美

僑民服務，為了招徠華人，起了中文字型大小「亨達利洋行」，取其亨通、發達、盈利之義。銷售的都是進口商品，同時還可代客向國外定貨。19世紀末，德商禮和洋行收買了亨達利。1914年第一次世界大戰爆發後，德商將亨達利轉讓給虞芙山和孫梅堂，從此，亨達利由中國人經營。孫梅堂當時掌管著中國最大鐘錶企業美華利，亨達利就成為美華利集團內的一個最主要的鐘錶專業商店，並更名為亨達利鐘錶總公司。故宮博物院現藏的一些法國和瑞士鐘錶就是亨達利經銷的。

附錄三　鐘錶歷史大事年表 ｜ 關雪玲

周王朝　已設有管理時間的專職機構。據《周禮・夏官・司馬》記載挈壺氏主管漏刻測時，雞人專門負責報時。

西元前654年左右《周禮・地官・司徒》和《周禮・冬官・考工記》等記載中國使用圭錶。

117年　張衡製造出大型天文計時儀器—漏水轉渾天儀。它用漏水驅動渾象進行天文測量，並通過齒輪等機械結構顯示日曆，初步具備了機械性計時器的作用。

725年　唐代的張遂和梁令瓚製成水運渾象。它以水力帶動渾象運轉，進行天文測量，通過齒輪系和日、月二輪環分別顯示日、月，設置兩個人偶擊鼓報刻，撞鐘報辰。具備了鐘錶擒縱器的一切要素。

1088年　宋代蘇頌、韓公廉等創製水運儀象台。採用由天關、天鎖、關舌等組成的天衡機構，控制樞輪作等速運動，此機構的作用類似於近代機械鐘錶的擒縱機構。在世界鐘錶技術史上佔有重要的地位。

1276年　元代郭守敬設計、製作了大明燈漏。這是一台專門用以計時的機械鐘。通過齒輪系及相當複雜的凸輪機構，帶動木偶進行一刻鳴鐘，二刻鼓，三鉦，四鐃的自動報時。

1360年　德國的鐘錶師德・比庫為法國國王查理五世製造了一個大鐘，大鐘的機芯是鐵製的，控制裝置採用冕狀輪擒縱機構，鐘面僅有一根時針。它的出現標誌著鐘錶技術的巨大飛躍。在這以後的相當長時間內成為機械鐘的標準形狀。

1500～1510年　德國亨萊因發明了發條，此後才有了自由攜帶的懷錶。

16世紀初　出現了以發條為動力的小型機械鐘。

1582年前後　義大利的伽利略發表了擺的等時性學說，進而發明了重力擺。

1601年　義大利傳教士利瑪竇向萬曆皇帝進獻自鳴鐘，用鐘錶敲開皇宮大門，此舉對中國近代機械鐘錶的製造產生了相當大影響，各地掀起了仿製高潮。

1611年左右　據《金陵瑣事》記載，黃複初在南京仿製出自鳴鐘。黃複初是目前所知中國仿製自鳴鐘的第一人。

1640年　西洋傳教士中精通鐘錶機械的葡萄牙人安文思來華。

1644～1661年（順治時期）　受西洋機械鐘錶的影響，清宮中開始仿製鐘錶。同時西洋傳教士中的鐘錶機械師陸續進入宮廷從事鐘錶製造。

1657年　荷蘭的惠更斯把重力擺引入到機械鐘，製成世界上第一隻擺鐘。

1660年　英國胡克發明游絲，並用後退式擒縱機構代替冕狀輪擒縱機構，提高了鐘的走時精度。

1662～1722年（康熙時期）　宮中設立製作鐘錶的作坊，一批西洋傳教士供職宮中，親自製作或指導工匠製造鐘錶。同時，廣州的鐘錶業逐漸興起，並製作鐘錶進獻宮中。

　　1673年左右　惠更斯成功地用擺輪游絲系統，替代了鐘擺。惠更斯的重大發明，使得鐘的走時精度大為提高，鐘的外形小型化成為可能。這為製造便於攜帶鐘錶創造了條件。

　　1675年　英國克萊門特製成最簡單的錨式擒縱機構，這種機構一直沿用在簡便擺錘式掛鐘中。

　　1676年　丹尼爾‧誇爾發明在錶盤中心安裝兩根指示時、分的長短針，並沿錶盤周圍刻寫時、分，這種形式一直沿用至今。

　　1680～1700年　琺瑯首次在鐘錶上使用，此後琺瑯成為鐘錶上主要裝飾手法。

　　1695年　西洋傳教士中精通鐘錶機械的瑞士人林濟各來華。

　　1715年　英國格雷漢姆完善了工字輪擒縱機構並以他的名字命名。

　　1716年　西洋傳教士中精通鐘錶機械的波西米亞人嚴嘉樂來華。

　　1723～1735年（雍正時期）　宮中鐘錶製造日益興盛，傳教士、匠役、做鐘太監組成的技術隊伍保證了鐘錶生產的規模。

　　1728年　西洋傳教士中精通鐘錶機械的法國人沙如玉來華。雍正晚期在宮中服務根據雍正帝需要發明了更鐘。

　　1728～1759年　英國哈里森製造出高精度的標準航海鐘。

　　1736～1795年　乾隆時期是中國鐘錶製造的鼎盛時期，僅在宮中製作鐘錶的從業人員就達一百多人。清宮做鐘處成為全國規模最大，生產鐘錶造價最高，裝飾最為豪華的生產中心。廣州也在此時製作了大量裝飾精美、結構複雜的鐘錶。

　　1738年　西洋傳教士中精通鐘錶機械的法國人楊白新、席澄源來華。

　　1759年　英國湯瑪斯‧姆治發明馬式擒縱機構，這是繼工字輪擒縱機構之後，最常見的擒縱機構之一。

　　1766年　西洋傳教士中精通鐘錶機械的法國人汪達洪來華。

　　1770年　西洋傳教士中精通鐘錶機械的法國人李衡良來華。

　　1773年　西洋傳教士中精通鐘錶機械的李俊賢來華。

　　1784年　西洋傳教士中精通鐘錶機械的義大利人德天賜來華。

　　1785年　西洋傳教士中精通鐘錶機械的法國人巴茂正來華。

　　1796年（嘉慶元年）　徐朝俊編著的中國古代惟一一部鐘錶專著《自鳴鐘錶圖法》

成書。嘉慶十四年刊刻。此書總結了徐朝俊本人和其他中國鐘錶匠的技術、經驗，體現了當時鐘錶的製造水準。

　　1796年以後　清宮做鐘處生產能力逐漸式微。

　　1796～1850年（嘉慶、道光時期）　南京、蘇州的鐘錶業蓬勃興盛。據不完全統計，南京手工作坊一度達四十家，蘇州三十家，杭州十七家，寧波七家。

　　1842年　菲利浦做出第一個帶有上弦柄的懷錶，此前的錶都是用鑰匙上弦。

　　1850年以後　中國鐘錶製造業整體漸衰。

　　1876年　瑞士普傑特研製出第一個帶秒針的懷錶。

國家圖書館出版品預行編目資料

你應該知道的200件鐘錶／關雪玲主編；
故宮博物院編．——初版．——台北市；藝術家
2007.09
面；17×24公分．——（北京故宮收藏）

ISBN　978-986-7034-65-6（平裝）

1.鐘錶 2.圖錄
　999.1024　　　　　　　　　　　　　96018257

你應該知道的200件鐘錶

北京故宮博物院　編／關雪玲　主編

發行人　何政廣
主　編　王庭玫
編　輯　王雅玲、謝汝萱
美　編　苑美如、柯美麗

出版者　藝術家出版社
　　　　台北市重慶南路一段147號6樓
　　　　TEL：（02）2388-6715～6
　　　　FAX：（02）2331-7096
　　　　郵政劃撥：0104479-8號 藝術家雜誌社帳戶

總經銷　時報文化出版企業股份有限公司
　　　　倉庫：台北縣中和市連城路134巷16號
　　　　電話：（02）23066842
南部區域代理　台南市西門路一段223巷10弄26號
　　　　　　　TEL：（06）261-7268
　　　　　　　FAX：（06）263-7698

印　刷　欣佑彩色製版印刷有限公司
初　版　2007年（民國96）9月
定　價　台幣380元

ISBN　978-986-7034-65-6　（平裝）
法律顧問　蕭雄淋

本書中文繁體版由紫禁城出版社 授權

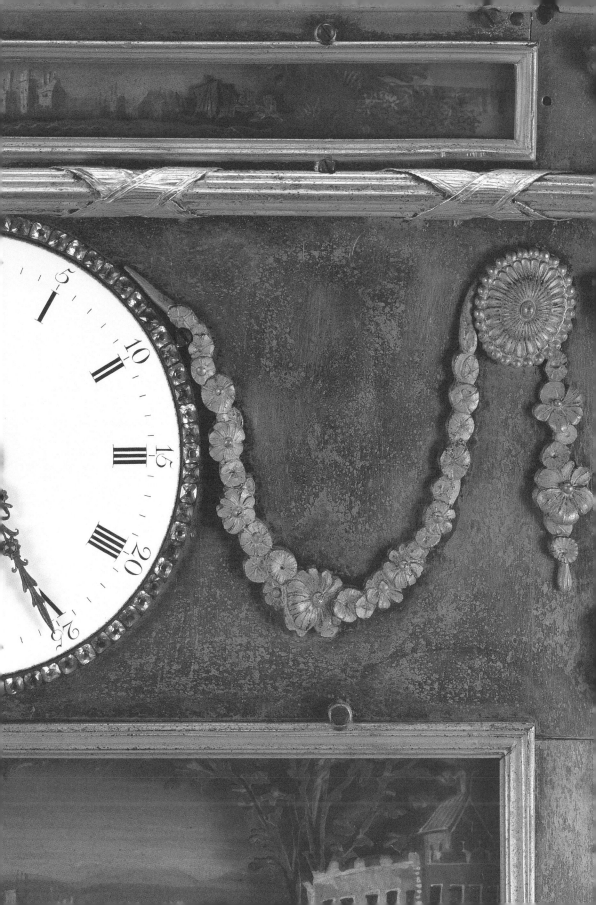

國家圖書館出版品預行編目資料

你應該知道的200件鐘錶／關雪玲主編，
故宮博物院編．――初版．――台北市；藝術家
2007.09
面；17×24公分．――（北京故宮收藏）

ISBN　978-986-7034-65-6（平裝）

1.鐘錶 2.圖錄

999.1024　　　　　　　　　　　96018257

你應該知道的200件鐘錶

北京故宮博物院　編／關雪玲　主編

發行人　何政廣
主　編　王庭玫
編　輯　王雅玲、謝汝萱
美　編　苑美如、柯美麗

出版者　藝術家出版社
　　　　台北市重慶南路一段147號6樓
　　　　TEL：（02）2388-6715～6
　　　　FAX：（02）2331-7096
　　　　郵政劃撥：0104479-8號 藝術家雜誌社帳戶

總經銷　時報文化出版企業股份有限公司
　　　　倉庫：台北縣中和市連城路134巷16號
　　　　電話：（02）23066842

南部區域代理　台南市西門路一段223巷10弄26號
　　　　　　　TEL：（06）261-7268
　　　　　　　FAX：（06）263-7698

印　刷　欣佑彩色製版印刷有限公司
初　版　2007年（民國96）9月
定　價　台幣380元

ISBN　978-986-7034-65-6　（平裝）
法律顧問　蕭雄淋
版權所有・不准翻印
行政院新聞局出版事業登記證局版台業字第1749號

本書中文繁體版由紫禁城出版社 授權